黃政豪／著

山中歲月

用心寫下
自己與山林的對話

作者簡介

黃政豪　Joe Joe Huang

- 台灣百岳完登者
- 百岳高山領隊、嚮導／國外高山領隊、嚮導，英語領隊、導遊
- 美國軍校（Norwich University）電腦工程及數學雙主修

攝影對我來講，是將美好事物變成永恆的一種方式

　　花了21年的時間爬完百岳，以前是年薪百萬的竹科人，因為熱愛山林與攝影，並且喜歡與人分享，毅然決然於2013年9月投入全職山岳領隊一職，除了台灣百岳之外，足跡也觸及國外高山，希望將自己在高山旅程中所拍攝下來的美景分享給更多人，藉此吸引更多人加入愛山行列。

個人部落格：http://joejoehuang.blogspot.tw/
臉書：https://www.facebook.com/joejoehuang2

【著作】
《百岳完登圓夢手冊，25條行家精選的攻略路線》
《原來百岳離我們這麼近，來自海拔3000公尺的夢想實踐手冊》
《台灣之美-微寫真 黃政豪百岳攝影精選（典藏本）》
《台灣之美-微寫真 黃政豪百岳攝影精選（隨身讀本）》
《歐都納登百岳慶百歲山岳攝影集（10座山的感動）》

【事蹟】

2018/07 擔任領隊攀登歐洲最高峰 – 厄爾布魯斯峰（5,642M）

2017/04 擔任領隊攀登尼泊爾安納普納峰基地營（ABC – 4,130M）

2016/08 擔任領隊攀登非洲第一高峰 – 吉力馬札羅山（5,895M）

2015/09 完登百岳（屏風山 3,250M），與第一座百岳玉山是同一天（9/19）
　　　　登頂

2015/07 擔任領隊攀登日本第一高峰 – 富士山（3,776M）

2015/03 擔任領隊攀登尼泊爾聖母峰基地營（EBC, Kala Patthar - 5,545M）

2014/09 擔任領隊攀登東南亞第一高峰 – 神山（4,095.2M）

2014/10 Taiwan 3000M 榮獲經濟部 百大精選App

2014/06 新竹市文化局 2014 生活美學系列講座

2013/09 Mémo 文創達人講座（東吳大學）

2012/10 台灣登山App（城邦出版集團）

2011/11 「 歐都納‧登百岳‧慶百歲 」攝影展

2010/05 新竹美展入選

2009/05 「 DCView100‧寶島100 」– 百大攝影師

2009/06 在玉山主峰慶祝結婚十周年

2008/02 大紀元國際攝影大賽 – 優秀獎

2006/11 誠品書店【 閱讀，無所不在 】– 每週佳作

2006/05 新竹市十八尖山賞花月攝影比賽 – 入選

1999/06 在玉山主峰結婚，並第一次擔任高山嚮導

1994/09 首登第一座百岳 – 玉山（3,952M）

【經歷】

2019/06 新竹縣竹東社區大學攝影講師

2017/12 臺北市集特色攝影比賽評審委員

2017/01 Canon影像樂園 講師

2015/09 完登百岳，共費時 21 年

2013/10 TAIWAN 3000M 創辦人

2013/07 中華民國 外語領隊 & 外語導遊

2011/07 歐都納「 登百岳，慶百歲 」官方攝影師

1999/06 新竹露營協會高山嚮導 & 監事

1995/12 新竹科學園區 合勤科技 4G 產品線經理

作者序

拜科技之賜，現代人有了電腦手機後，打字變成了日常，拿筆寫字好像已經是很久以前的事了，難怪有些人的字還停留在國中小的階段，可愛又好笑。

記得小時候，沒有電腦與網路平台，要把每天的心情記錄下來的唯一方法，就是寫日記，而且是拿一隻真實的筆，一筆一畫地把字寫進日記簿裡，記載著自己的心情祕密。現在的人已經很少在拿筆寫日記了，把屬於自己心裡想說給自己聽的話，只保留給自己。

如今有了LINE、臉書或IG這類的社群平台，人們可以隨時將心情放在上面，而且還能上傳照片，除了抒發情緒之外，還帶有炫耀成分，希望越多人看到越好，跟以往寫日記的目的已經大相逕庭。

登山健行，因為網路的推波助瀾，已成了現代人的摩登時尚運動，每到假日，山上便會湧進大量人潮，流汗運動、遠離都市塵囂、擺脫工作壓力、欣賞自然美景都是目的之一，彷彿到了山上，所有煩惱都能拋在山下，心靈得以解脫。

在台灣某些百岳行程裡（如南二段、馬博橫斷等），山屋當中竟然有留言簿，供在此停留過夜的登山客寫下心情，除了留言外，有人甚至塗鴉畫圖，讓長途跋涉勞累一天的山友，不管是留言的人、還是看留言的人也好，心靈都能得到一絲絲的慰藉。

在這本健行日記，你可以寫下當下的心情感受，也可以記錄旅途中所遇到的奇人趣事，更可以抒發對人生的看法，它可以是一段故事、一首詩，即便是只有短短一句話，都是你原汁原味的專屬日記。希望藉由這本書，無論在城市或是到了山上，你會重拾起筆，把心情寫入日記裡。

目錄 CONTENTS

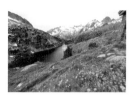

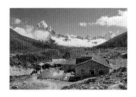

作者簡介 ——————————— 002

作者序 ———————————— 004

一月 ————————————— 006

二月 ————————————— 038

三月 ————————————— 068

四月 ————————————— 100

五月 ————————————— 131

六月 ————————————— 163

七月 ————————————— 194

八月 ————————————— 226

九月 ————————————— 258

十月 ————————————— 289

十一月 ——————————— 321

十二月 ——————————— 352

台灣百岳列表 ——————— 384

台灣小百岳列表 —————— 389

台灣百岳分布圖 —————— 392

Chapter

1

January

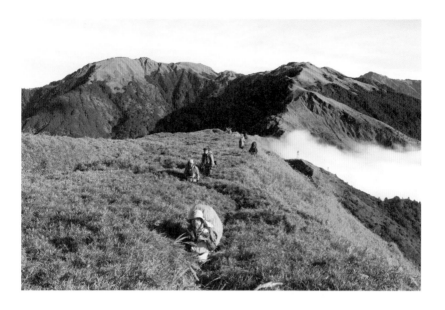

 ## 能爬山是天大的福氣

你知道在台灣想要爬山，是多麼不容易的一件事嗎？尤其是海拔三千公尺以上的百岳。首先，要有強健的體魄，出發前，身體狀況要良好，不能感冒，也不能有半點毛病。接下來要找夥伴，人數不足不能成行，夥伴不對味會讓行程變質。

出發時，要看老天爺臉色，颱颱風下豪雨，活動得取消；道路坍方河水暴漲，活動得取消；天氣太好沒下雪，活動還是要取消（雪訓登山）。

在台灣爬山要面對這麼多的重重困難，如果順利成行了，然後旅途中還遇到出大景——波濤洶湧的雲海與炫麗奪目的日出，一望無際的大草原，那真的是三輩子修來的福氣啊。

 1月／2日

最幸福的三件事

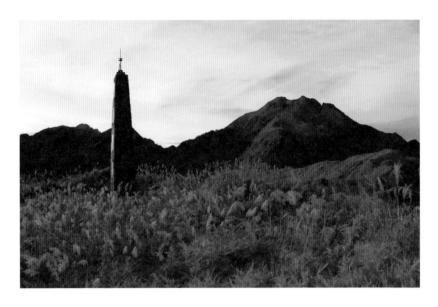

吃得下，睡得著，能洗個舒服的熱水澡，就是最幸福的三件事。

吃得下，表示您的身體狀況不錯，吸收與代謝功能正常，所以有胃口有食慾。

睡得著，表示您的理財有道，不用擔心半夜債主上門討債；與家人關係親密，不會惡言相向；與公司老闆同事相處和睦，不會彼此勾心鬥角。能洗熱水澡，表示您的經濟基礎不錯，根據聯合國統計，全球有超過12億人處於極度貧窮狀態，每天靠著不到1.25美元生活，更有24億人每天靠不到2美元過活。所以您能夠洗熱水澡，代表您被歸類在好野人一族，恭喜您。簡單就是幸福，知足就是富有。

這才是露營

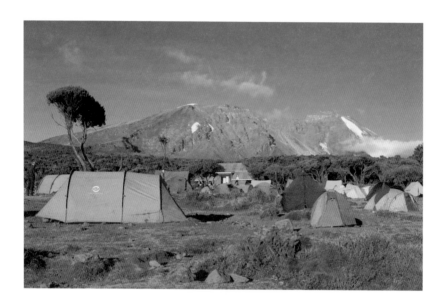

　　真正遠離塵囂，靠自己的雙腳走到營地，沒有震天價響的卡啦OK，沒有滿桌的美食佳餚。

　　只有靜靜的大地，掛著滿天的星空，還有我腳架上的單眼。

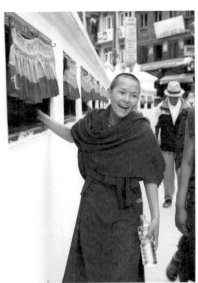

1月/4日 幸福轉運站

　　到尼泊爾或西藏旅遊，常會在旅途中遇到各式各樣的經輪，遊客見了經輪也都會去轉一轉它，期望運氣會變好，幸福也跟著來。

　　經輪都需要靠手才能轉動，幸福當然也要靠自己下功夫才有可能到來。

　　義大利有一個笑話，說有一個人每天都到教堂，向天主祈禱自己能中大樂透，日復一日，年復一年。

　　最後天主看不下去了，跑下來跟這個人說，你想要中大樂透，也得先去買彩券啊。

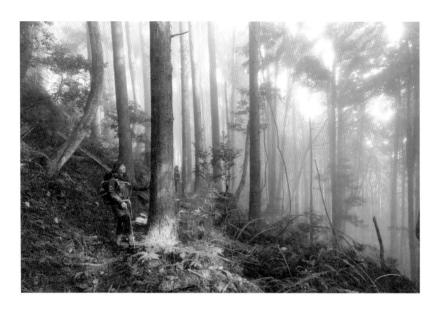

 ## 要去哪裡？

一如往常出團，隊員開始上車，全都上了車之後，才發現我手上沒有任何資料，也完全不知道下一站要去哪裡。

完了，怎麼辦？

驚醒，呼，還好只是一場夢。

1月/6日

Who stops you?

Your mind is the only thing that is stopping you from doing whatever you wanna do.

只要願意動身，路途就不再遙不可及。

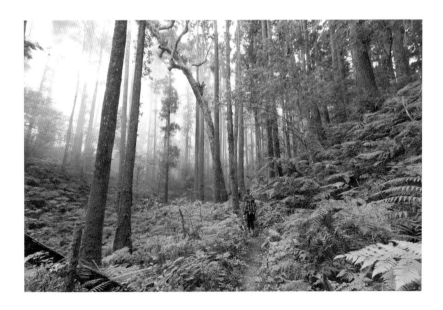

十分鐘的距離

台灣的山林步道,除非是很熱門的國家級步道,不然是很難看到里程碑的,又除非身上帶著GPS或地圖,不然很難判斷到下個地點究竟還有多長的距離。

所以,登山客經常用時間來代表距離,就像用光年來代表長度是一樣的道理。例如,我常說再十分鐘就到了,表示再走十分鐘就可以到休息的地方。

只是有時候,這十分鐘好像是度日如年,怎麼走都走不到啊。

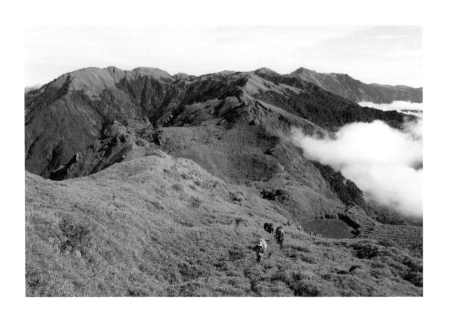

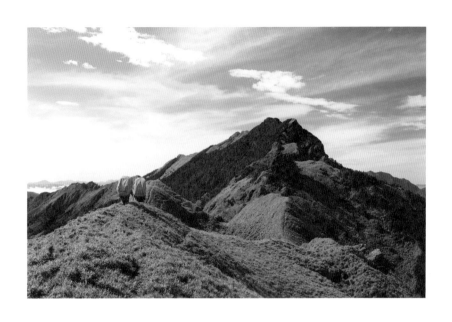

 順天

人類很渺小，在宇宙中微不足道，在時間洪流中驚鴻一瞥。

感謝老天賜予的一切，凡事都是最好的安排。

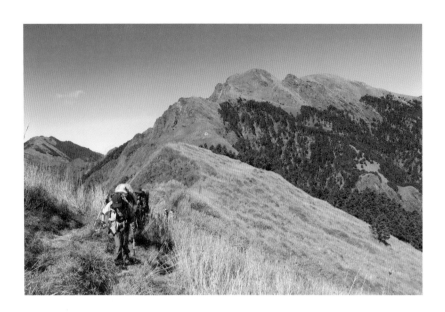

爬山人生

爬山，就像是一趟迷你的人生短劇，有高低起伏，有汗水也有歡笑。

在這條路上，有人想快快登頂到達目的地，有人哀怨認命的在後面苦苦追趕，我只想一路慢慢的細嚼品嚐這沿途的風景與人文，享受人生。

 1月/10日 **討好自己**

　　會陪你走完這一生的人,是你自己。所以,對自己好一點,把寶貴的時間放在美好的事物上,才對得起自己。

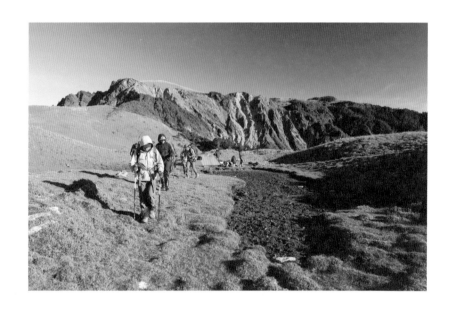

沒有遺憾

在世上最重要的事，就是在離開之前，沒有遺憾。哭哭啼啼的來，要高高興興的走。

人生最可惜的，就是花了大半輩子去追求不屬於自己的東西，自己最想要的，卻反而不敢去追求。

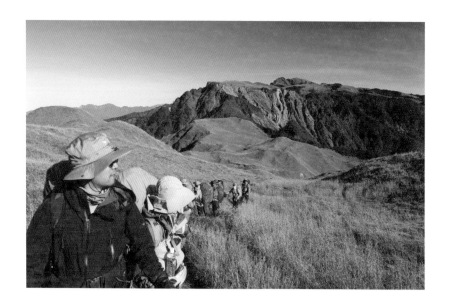

1月 / 12日　負重道遠

登山超過一天的行程，通常都需要背負大背包，裡面裝著必要的裝備，以應付行程中需要面對的各種狀況。

背包裡面有幾樣最基本的東西一定要準備，例如：雨衣、雨褲、頭燈、口哨、備用衣服、個人的藥品及健保卡等。首先，雨衣、雨褲、頭燈及口哨，是保命的東西，不管當時的天氣有多好，會不會摸黑下山，只要是去野外登山，這些東西一定要隨身攜帶。

備用衣服是預防途中下雨，如果身上的衣服都濕透了，可以在緊急的時候換上，以避免失溫情況發生。個人的藥品也很重要，如果本身有心血管或慢性疾病，登山前一定要向醫師詢問用藥，登山時也一定要隨身攜帶，以備不時之需。這些東西都不重，但卻能夠在關鍵時刻保住性命，任重而道遠，千萬不要因小失大。

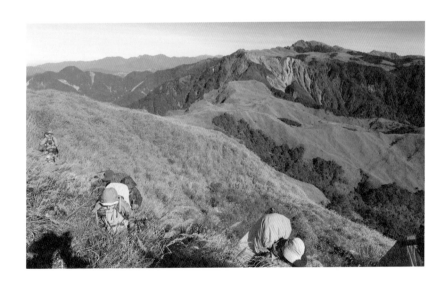

挖寶去

1月/13日

台灣很小，佔全世界陸地總面積還不到萬分之二，但這小小的地方，卻藏有許多寶藏。

每一次探訪森林祕境，就好像走進大寶庫，有看不完的植物生態，有時候水鹿山羌從你眼前溜過，有時候藍腹鷴就停在步道旁與你對望，晚上更是熱鬧，飛鼠叫聲不絕於耳，還有滿天銀河星空，眼花一定撩亂。

朋友，你想去挖寶嗎？

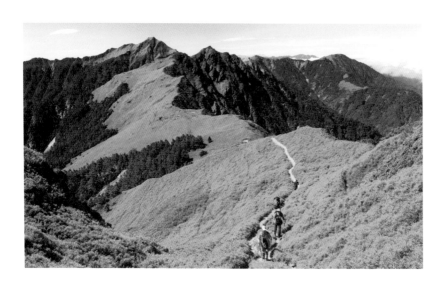

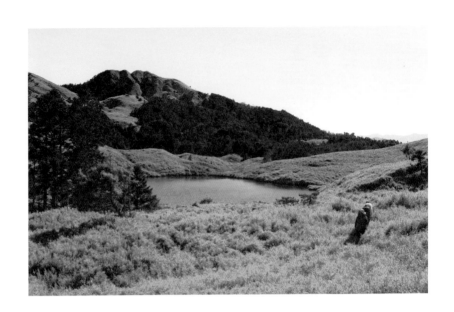

 ## 就愛這一味

　　每個人都有自己喜愛的事物，有人喜歡畫東畫西，有人喜歡烹調美食，有人喜歡極限運動，因為喜歡，所以終其一生投其所好。

　　我爬山，順便將山的美麗拍下來，變成永恆，我喜歡這一味。

一起走，感情好

一個登山隊伍裡面，每個人的體能狀況不可能全都一樣，一定有人走得比較快，有人比較慢。如果放任隊員自己走，極有可能前後隊伍會拉得非常遠，單靠領隊或嚮導，很難顧全整個團隊。

基本上，讓整個隊伍走在一起，是防止隊員迷失以及發生意外的最好方法，而要讓整個隊伍走在一起的最好方法，是讓走得最慢的隊員安排在隊伍最前面，就跟在嚮導或領隊身後。如此一來，走得慢的人不用擔心被海放，體能好經驗較豐富的隊員，可以慢下來照顧需要幫忙的隊友，也讓自己放慢腳步，多看一些身旁的風景，也多了與其他人互動的機會。大家一起走的結果是，彼此的感情都變得非常好，原本互不認識的山友，因為有充分的時間相處，而變成了忘年之交，慶功宴也吃得特別開心。

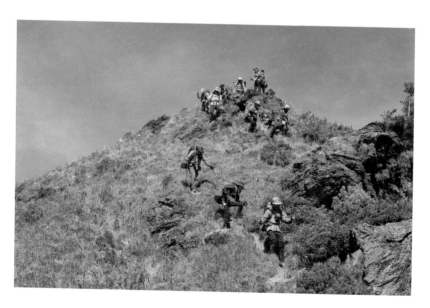

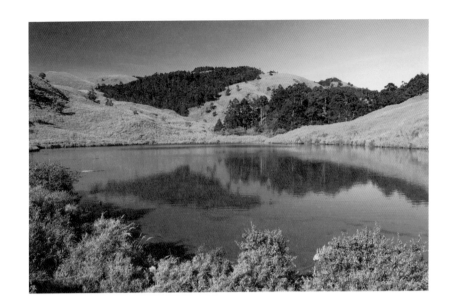

 1月/16日

成功三分之二

　　一位朋友奉父母之命去相親，回來時，大家緊張的詢問結果如何。

　　那朋友淡定的說，很好啊，成功了三分之二。

　　大家不明白成功三分之二的意思，繼續追問朋友。

　　朋友說，就我很滿意對方，媒人也很滿意，唯獨對方不滿意而已啊。

　　樂觀，是一種態度，可以讓自己在逆境中仍能充滿自信，同時也能讓周圍的人感受正面能量。

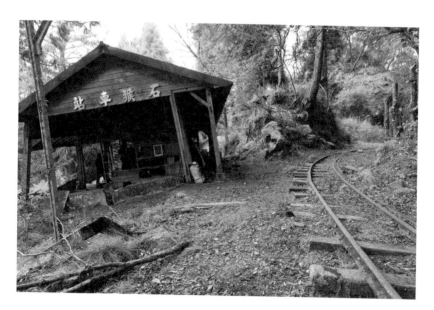

 1月
17日

天長地不久

　　人事物會隨著時間而變化，有的會翻新重建，有的會衰敗破舊，但不管世事變化如何，回憶卻是永遠的。

1月/18日

多繞點路

　　只要方向對了，終究會到達目的地，至於怎麼到達，什麼時候到達，就看各人的劇本怎麼編了。

　　人生有時候，多繞一點路也無妨，也許會多出許多的驚喜與趣味，你說呢？

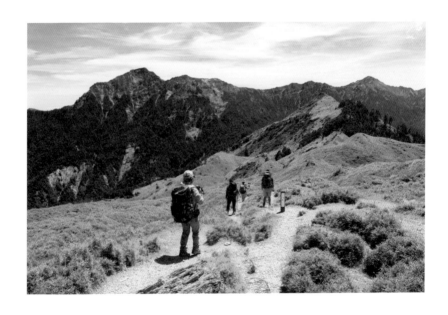

三人成行

　　基於安全考量，登山最少以三人較為妥當，主要是當有人發生意外時，一人可以留在患者身邊照顧，另一人可以下山或到制高點聯絡求助。

　　所謂意外，當然是意料之外，即便是登山經驗豐富的識途老馬，都有可能馬失前蹄，如果又是獨自入山，當發生了意外，沒有其他人能夠及時伸出援手，很容易就錯過了黃金救援時間，而發生憾事。

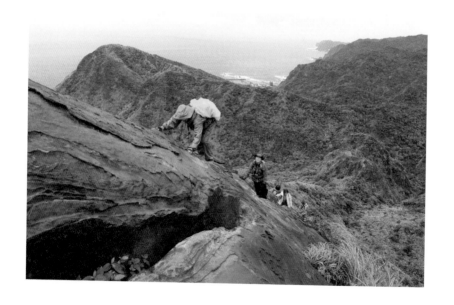

踏青，心情好

1月/20日

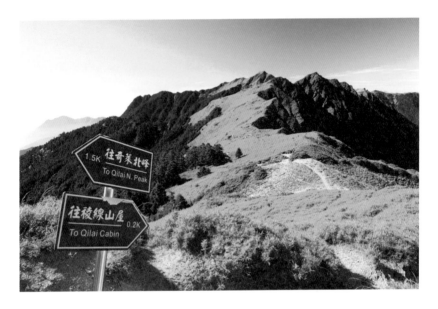

踏青會讓人心情變好，這個事實應該沒有人會反對。

首先，遠離工作塵囂，沒有咄咄逼人的老闆施壓，沒有惱人的電話簡訊催人急，爽。

再來，青山綠水藍天白雲，蝴蝶小鳥可愛動物，清心療癒超自然，爽。

最後，揮汗甩掉多餘脂肪，展現傲人苗條身材，促進新陳代謝，擁有健康身軀，爽。

爽、爽、爽，心情好。

1月／21日 綠能

　有一種能量，可以瞬間讓人解除疲勞，舒緩壓力，促進血液循環，提高免疫力，進而改善體質，擁有更好的健康人生，而且完全免費。

　這麼好康的事，你還愣在那裡幹嘛！

1月
22日

猴廟的猴子

在尼泊爾首都加德滿都，有一座以猴子為主題的廟，裡面住了上千隻的猴子，是遊客到加德滿都必遊的景點之一。

猴廟裡的猴子，因為沒有天敵，人類也多半不會干涉牠們的生活，久而久之，有了養尊處優目中無人的習性，甚至會襲擊遊客搶奪食物。

這裡的猴子也有派系，派系之間常常會為了搶奪地盤而大動干戈，場面十分火爆，看得旁人都心驚膽戰。

其實，猴廟裡的猴子，就像人類世界的縮影，有競爭殘酷的一面，也有溫馨的一面，看看猴子，想想自己。

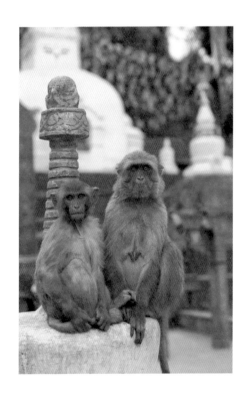

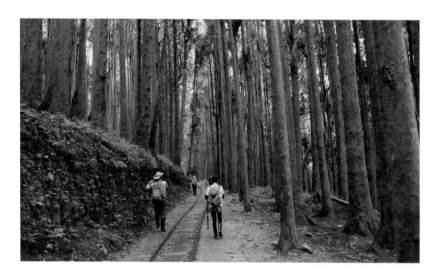

 登大山不能臨時抱佛腳

1月/23日

　　參加登山活動，尤其是百岳縱走行程，出發前一周需要充分的休息，不可做激烈的行前訓練或參加其他登山活動。

　　原因之一，可以降低引發高山症機率，減少高耗氧的運動，讓身體的需氧量跟著降低，也就較不容易發生高原反應，尤其是國外4,000公尺以上的高山，行前需要更長的時間休息。原因之二，可以避免不必要的運動傷害，而來不及復原。如果平常沒在鍛練體力，出發前才臨時抱佛腳，去登山、跑步或負重訓練，都極有可能會讓自己受到運動傷害，例如肌肉拉傷或者是腳踝扭傷等。當發生這些傷害時，都不太可能在短時間內恢復，因而必須退出活動，相當可惜。

　　要爬山，平時就要規律的運動，每週至少安排三次體能訓練，每次至少半小時以上，慢跑是簡單易行的訓練，而爬樓梯則是最佳的訓練方式，搭配負重訓練（5～15公斤）可以讓爬山用到的肌肉部位的肌耐力增強。

1月／24日 安步當車

　　凡是人，爬山都會喘，只是有人小喘，有人大喘。如果太喘了而喘不過氣，那表示身體已經超過負荷，該放慢腳步了。

　　爬山不是在競速，要仔細聆聽身體反應的訊息，專心的呼吸，專心的走每一步，讓身體時時處在最佳狀況，這樣您的眼睛才有餘力去欣賞身旁的風景。

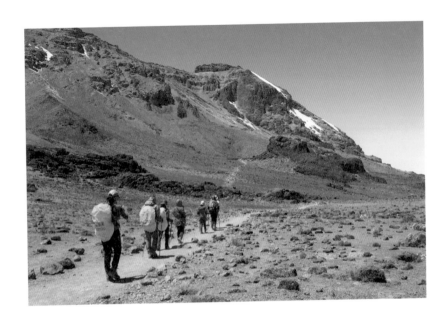

感動的畫面

其實攝影，不是在拍美景，而是在找讓自己感動的畫面。

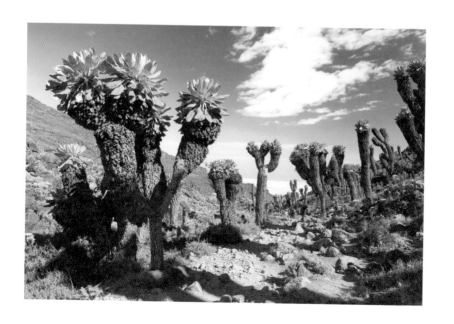

攝影的眼睛

1月26日

攝影的題材，只要用心俯拾即是，哪怕是只有一扇窗一株樹，都能夠發人深省。

創作萬歲

1月/27日

常在風景區的魚池看到成群的鯉魚鑽動，數量之多常令人目不暇給，拿起相機卻拍不出那種萬頭鑽動的美感。這時可以試著架上腳架，將快門速度降到一秒左右（1/3～1秒），試著拍出不一樣的創作。

可是，魚兒的游動是很難預測的，構圖當然有困難，所以有可能拍了幾百張照片，還拍不到滿意的作品，但是在拍攝過程中，我們已經享受了創作的樂趣，不是嗎？

033

水的夢幻拍法

1月/28日

要將流水拍得夢幻如仙境，法寶就是腳架。

腳架的目的是讓相機的快門放慢，而要將流水拍出雲霧般的感覺，通常都需1/2秒～10秒的速度，以手持方式很難做到。

架好腳架，構好圖，將ISO調到最小，光圈縮小以達到慢速快門所需的秒速，如果光圈已經縮到最小，快門還是太快，則必須使用減光鏡，迫使進光量減少以達到目的。

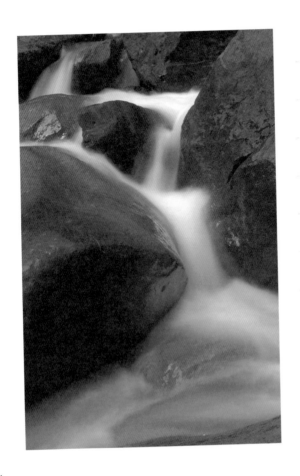

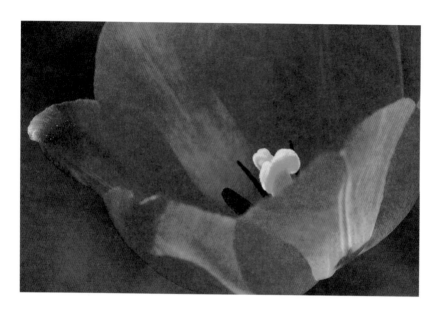

 1月/29日 拍花的秘訣

　　要把花拍得晶瑩剔透，可以利用斜側光或是逆光的方式，經由光線透過花瓣，而將花形表現得更突出更亮麗。

　　所以拍花，姿勢一定要蹲低，至少要與花兒等高，或甚至趴在花朵下方，由下往上拍，保證有意想不到的效果，你學起來了嗎？

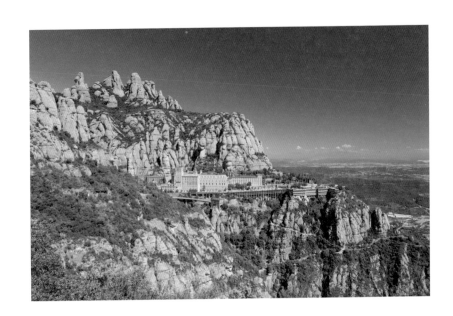

（ 1月／30日 ） # 這扇窗，那扇門

當老天爺關上一扇窗，一定會開另一扇門，一切都是最好的安排。

1月
31日

慢慢走

慢慢走——這是我爬山時最喜歡講的一句話。

慢慢走,讓呼吸調勻,身體不會大量流汗,能減緩高山症發生機率。

慢慢走,讓眼睛專注,好好欣賞沿途風景,不錯過每個美麗的瞬間。

慢慢走,讓心思平靜,與自己坦白對話,更瞭解自己以迎向未來。

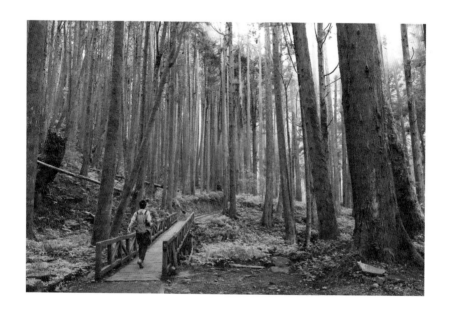

Chapter

2

February

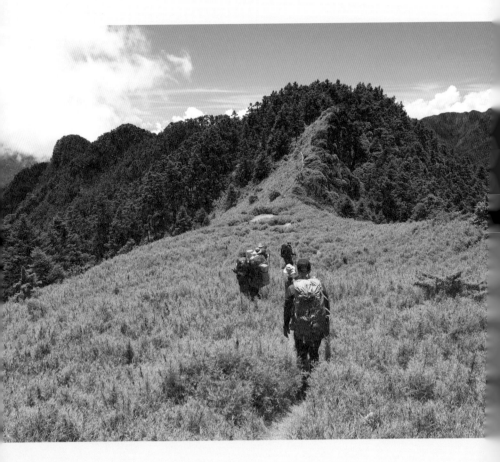

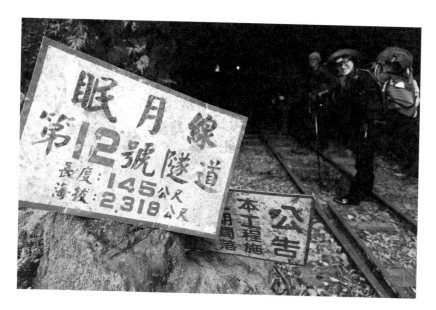

 到山上找另一半

2月／1日

現代人要找男女朋友，越來越困難，因為共處的時間不夠久，在短暫相處的時間裡，人通常會將最好一面表現出來，而隱藏掉真實的一面。

所以，常常在正式成為男女朋友之後，才慢慢發現原來另一半是這樣的人，有點後悔當初的衝動，難怪張宇要怪月亮太溫柔。

因此，我都建議朋友要找另一半，去爬山最好，因為在爬山過程中，可以很清楚了解未來伴侶的個性與脾氣，適不適合過一輩子。

2月／2日 　爭

　　人啊，打從一出娘胎就開始爭，幼稚園爭玩具，唸書時爭名校，出了社會要爭出人頭地，生病了要爭名醫，一直要爭到入了土才為安。

　　你現在在爭什麼？

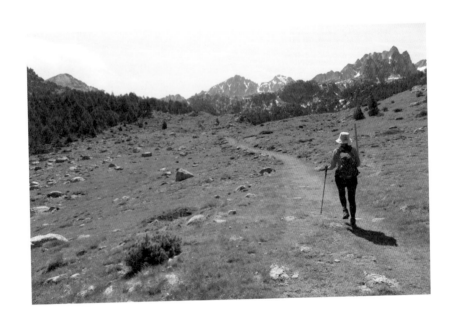

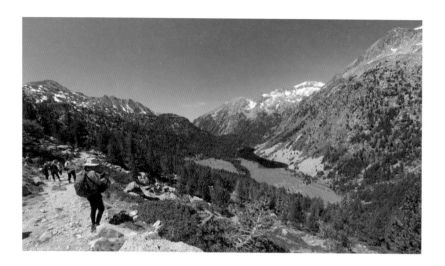

 假設

念大學一年級時，記得有一位工學院的教授，上課第一天，就在黑板上寫了一個英文字：ASSUME，然後對我們說，做科學研究，如果一開始假設就錯誤的話會如何？

他後來把這個字拆成ASS U ME，意思是說如果一開始假設就錯誤，結果就會Ass You & Me，大家都倒楣。有少部分人參加登山活動以前很少運動，但覺得自己體能沒問題，結果一上山沒多久就氣喘如牛，接著臉色發白雙腿抽筋，最後只好撤退下山。

爬山需要極大的體能與耐力，需要長期持續有規律的運動才能保持，每週至少要安排三次體能訓練，每次至少半小時以上，慢跑是簡單易行的訓練，而爬樓梯則是最佳的訓練方式，再搭配負重訓練（約5～15公斤），可以讓肌耐力增強。爬山前請確實做好體能訓練，不要假設自己是超人。假設錯了，自己倒楣，也可能連累整個團隊。

2月/4日

合歡西峰下華岡

　　我喜歡安排縱走路線，也就是從甲地進入乙地出來。因為若是來回走的話，回程是走一樣的路線，同樣的景再看一次，好像吸引力沒那麼大了。但如果是縱走，全程都是不同的風景與全新的體驗，怎麼看都很划算。

　　有人說合歡西峰是鳥山，這我不認同。從合歡北峰到西峰的這一段路，雖然有七上八下，但高低起伏都不大，但有一路綿延的大草原坡，優美的鐵杉林相，四五月還有高山杜鵑滿山遍野，是一條美麗優質的登山步道。

　　下華岡這一段比較刺激，一路陡下六百公尺，到了合歡溪上游還得溯溪過河，水量稍大一點則需要拉繩確保，真的是跋山又涉水，經驗難得。

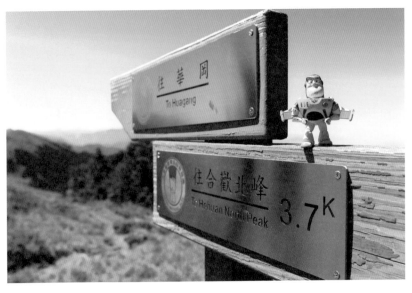

2月 5日 你瘋了嗎？

　　每次帶團去爬山，總會有人邊爬邊嘀咕，抱怨怎麼那麼久還沒到，抱怨背包重到快走不動，抱怨山屋太吵睡不著，抱怨廁所好臭受不了，抱怨不能洗澡全身癢。

　　到了荒郊野外，少了文明的方便，什麼都可以抱怨，我就調侃這些人，你們鐵定是瘋了，才會想到這山上來。

　　山下明明有舒服的床可以睡，有溫暖的熱水可以洗澡，有熱鬧的夜市可以逛，有快速的網路讓你滑，而你偏偏要上來山上抱怨。我想，你一定是瘋了。

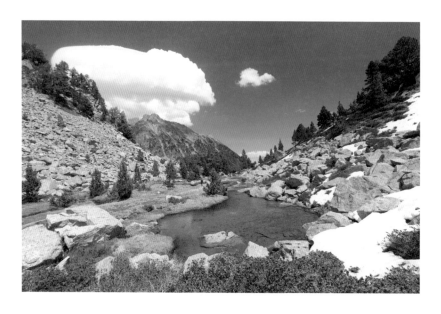

2月／6日

迷路，不迷路，都是天份

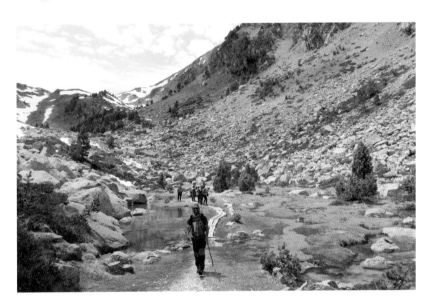

　　說也奇怪，我到山上很少迷路，即使走錯路，也會很快就查覺有異，然後立刻找回正確的路徑。

　　說也奇怪，我到了都市經常迷路，尤其在台北街頭開車，常被禁止左轉的燈號給氣炸，短短十分鐘的路程，有時要花一個小時才到達。

你登過「雪」山嗎？

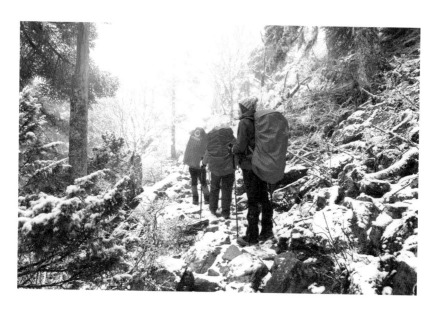

　　雪山雖名為雪，但真正能在雪中登頂的人卻寥寥無幾，除了台灣的雪季非常短暫且不易預測外，還要攜帶專業的雪季登山裝備，即便是完百的山友也未必登過「雪」山，可見要登上「雪」山，不是一件簡單的事。

2月
8日

減法人生

我們都知道攝影是減法的藝術，從眾多的元素中去蕪存菁，最後留在照片中的，才能打動人心與獲得共鳴。

人生也應如此，不能太貪心什麼都想要，結果把人生搞得烏煙瘴氣，什麼都不是，就像照片裡塞滿了各種美麗的素材，但是卻沒有主題。

不管外在誘惑有多大多好，只選擇自己真正喜歡的，其他的就剔除吧。

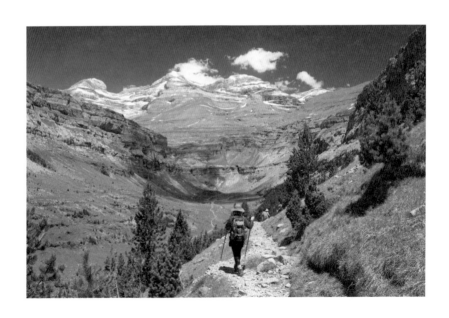

2月 / 9日 一生只有一件事

有人問道行高深的師父，怎樣才能功成名就，然後得到真正的快樂？

師父伸出手比出食指，說這輩子只要做一件事，就夠了。

這人又問，是哪一件事？

師父回答，那要問你自己，你這輩子最想做哪一件事，然後把那件事做到好，做到完美，那就行了。

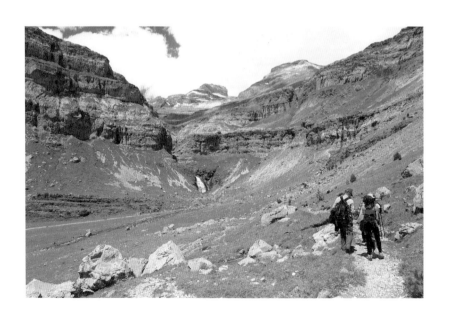

2月／10日

走走停停拍一下

　　高山上處處是美景，這時應該放慢腳步，讓雙腳歇息一下，讓眼睛環繞一下四周，足以使身心靈全都得到解放，順便多拍幾張照片，讓此美景得以永恆。

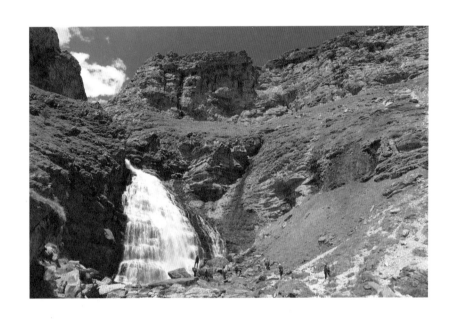

2月/11日 戀戀能安

能安縱走有三寶，高山湖泊，一望無際大草原坡與成群的水鹿。

能安縱走從卡賀爾開始一直到安東軍山，一路上都可以見到大片的高山草原，大多為箭竹林，面積之大蔚為奇觀。

在能安縱走期間，很多時候攀爬時都要靠抓著箭竹才能順利通過，箭竹真是登山客的好朋友。

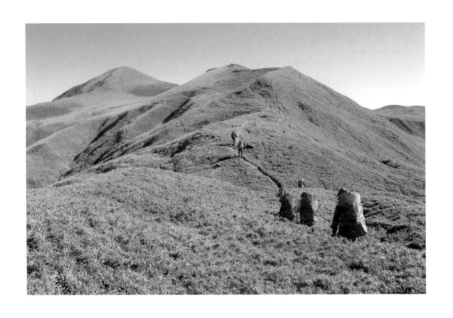

有志竟成

2月 / 12日

　　如果你有一件非常想做的事得要完成，那麼這世界上，唯一能夠阻止你的人，只有你自己。

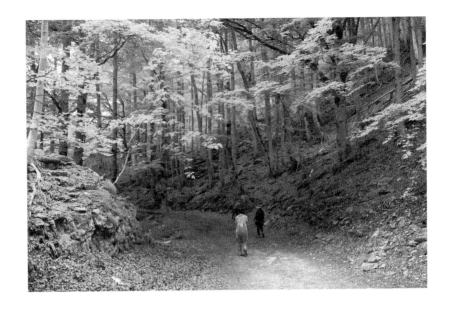

2月
13日

登山，不要落單

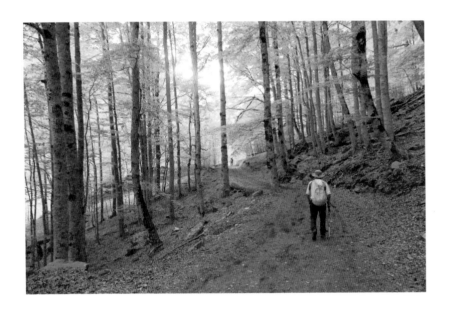

　　登山為高風險活動，美麗的山林之中隱藏了許多看不到的危險，千萬不要將平地一般的運動與高山活動相提並論，而輕忽了該有的警戒與小心。

　　高山領隊與嚮導大多登山經驗相對比較豐富，隊員務必要聽從領隊與嚮導的行程安排與指示。行進中，隊員切勿超過嚮導，也勿落後於押隊，途中如有需要方便，須告知領隊或隊員，並請另一人等候，等方便完畢之後再一起前進，切記勿單獨落單，以免發生意外而無人知曉。

 2月／14日

必修的課

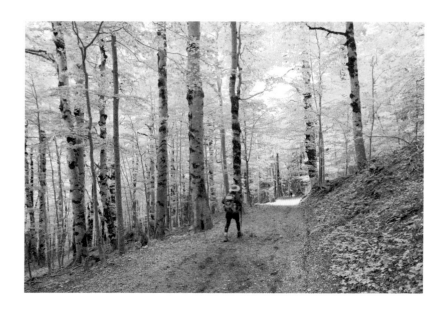

　　當你向老天爺祈求願望，希望想成為怎樣的人，或達成什麼願望，老天爺都會幫你達成。

　　但在達成你心願之前，祂會先看看你還缺少哪些東西，然後開幾門課讓你去修，修完這些課之後，你才擁有達成心願的能力。

　　每個人一生必修的課，都不盡相同，端看你許的願望有多大。所祈求的越大，當然試煉的項目就越多，難度也越高。

2月
15日

一則小費的小故事

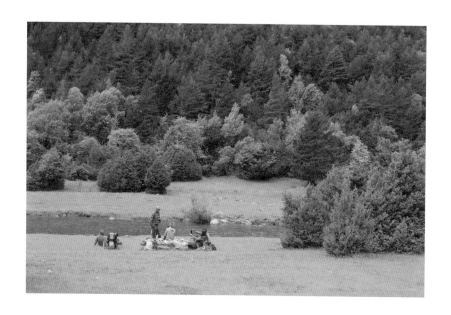

　　大四那年寒假，我搭機回台過年，途中在舊金山轉機，因為到達舊金山已經很晚了，於是在機場附近的旅館過夜。旅途勞頓，突然覺得很餓，所以就問帶我到房間的服務生，附近有沒有餐廳或商店可以買東西吃，服務生說這麼晚了，商店都關門了。

　　到了房間，我要付服務生小費，才發現皮夾裡沒有一元美鈔，最後拿了一張五元美鈔給服務生，服務生很開心的離開。隔了十多分鐘，突然有人敲房門，開了門原來是剛剛的服務生，他手裡端了一盤小蛋糕，他說這蛋糕是從廚房裡拿的，希望可以讓我稍微充飢。

　　世界真的很美好，您說呢？

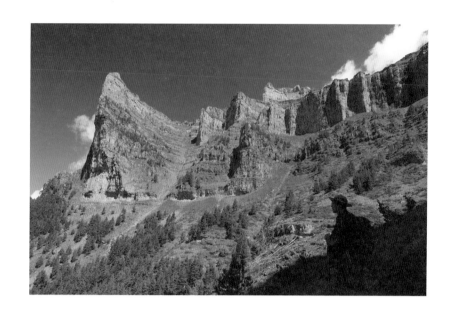

 2月/16日

信仰得永生

　　不論您信的是媽祖、真主阿拉，還是耶穌基督，有了信仰，生命就有了依歸的方向。

　　有了信仰之後，最重要的是相信自己，相信自己能夠完成想做的事，把它當成自己的信仰，那麼自己一生的道路就會很清楚明確，走在這條信仰之路上，不但踏實而且充滿希望。

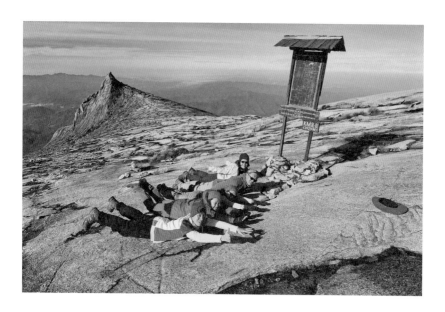

 2月/17日 一山還有一山高

過了這個告示牌，表示準備要超越台灣玉山的高度，邁向超過四千公尺的海拔，這裡是東南亞最高峰——神山（4,095M）。

神山的登山行程安排與玉山非常相似，第一天先到達位在3,272公尺的Laban Rata山屋，隔天清晨兩點起床出發，大約五點登頂賞日出，然後回山屋吃早餐後再下山，愜意而悠閒。

2月
18日

美的禮讚

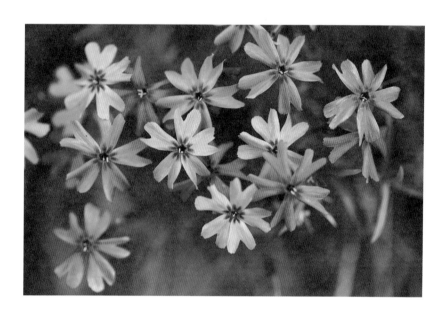

　　登山步道旁，時常會有一些令人驚艷的小花，需要駐足靠近才能欣賞得透徹，您有發現嗎？

2月／19日

不是堅持，是喜歡

　　能夠讓人一直持續做一件事而不間斷，從不是因為他堅持，而是因為他喜歡。

　　因為他喜歡，所以旁人看似辛苦的工作，他甘之如飴，因為喜歡，所以覺得幸福。

　　反過來，如果堅持去做一件連自己都不喜歡的事，那會是多麼痛苦的一件事啊。

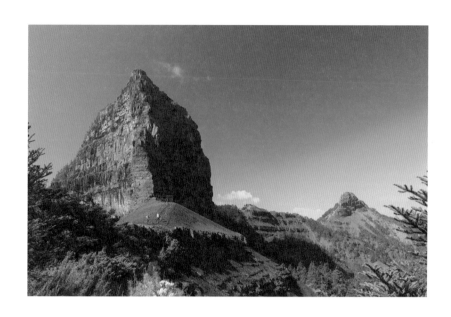

2月/20日 世界真奇妙

　　世界之大，無奇不有，雖然現在網路發達，資訊取得容易，但唯有身歷其境，才能真正感受到這世界的奇妙與造物者的巧思。

2月
21日

心美，全世界都美

看世界的心，如果是美的，那麼所看到的東西，都會是美好的，而所遇到的事，也都會成為正向的力量。

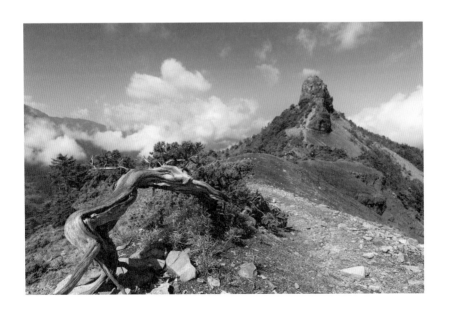

2月
22日

寧靜

上山，有時候尋找的是那一份寧靜。

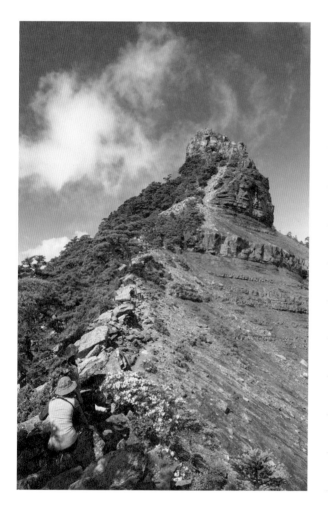

23K

2月/23日

　許多社會新鮮人很在乎23K的低薪，卻不知道另一個更重要的23K。

　如果以一個大學畢業生22歲開始算，可以活到平均年齡82歲的話，總共有60年的時間，也就是説，人生只剩下21,915天可以利用，比23K還要少。而且薪水會隨著時間加薪越來越多，人生卻是過一天少一天，有減無增。

　所以，在擔心23K的同時，是否該給自己的人生好好的規劃，順便算一下自己還剩多少K。

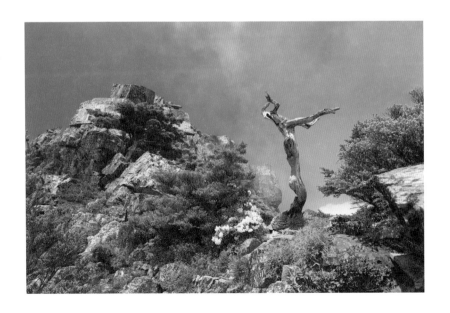

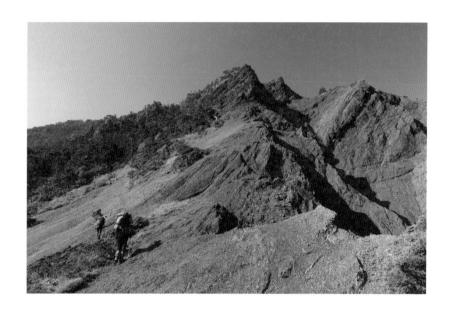

2月／24日 爬山是信仰

　　興趣就像信仰一樣，當你完全沉浸其中時，心靈是那麼的滿足而富有。

　　當你找到了人生真正的興趣後，金錢不再是那麼重要，別人對你的看法也無關緊要，因為這些都遠比不上你心靈上的平靜與快樂。

　　人要有信仰才有目標，有了興趣就有了目標，人生才有價值與方向。

2月／25日 爬山樂

有些人剛開始爬百岳,在爬山途中,會邊走邊罵自己,為什麼不在家裡舒舒服服看電視,晚上睡在軟軟的床上,卻偏偏要花錢來山上找罪受?然後還信誓旦旦昭告世人,下次絕對不再來爬百岳了,還警告眾親友,下次再有這種活動,千萬不要找他。

不過,人是健忘的動物。過了沒多久,又見他興沖沖的準備進行下一個百岳活動,跟他談起活動內容,他眼睛彷彿發亮,熱衷程度比誰都投入。只是上了山之後,他又開始罵到底是誰找他來的,罵自己笨蛋,幹嘛好好的日子不過,跑來山上活受罪,然後又告誡自己,下次絕不再來了……

就這樣周而復始……直到突然有一天,終於徹底覺悟了,他才開始真正享受爬山的樂趣。

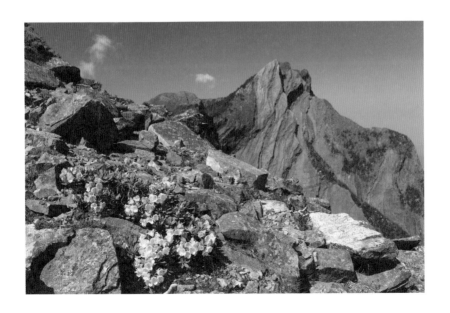

2月／26日 選擇喜歡

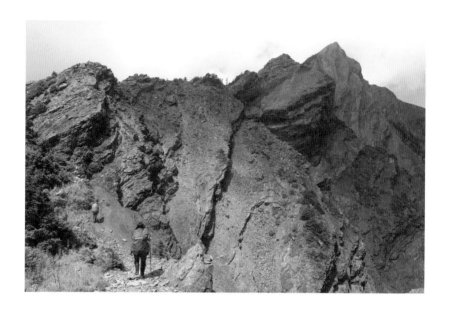

　　美國喜劇演員金凱瑞曾說：如果連做不喜歡的事都有可能失敗，那何不選擇冒險做你喜愛的事。

2月/27日 **出走**

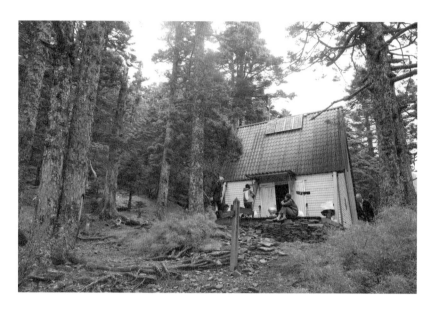

灰濛濛一片壟罩的都市叢林，沒有生氣。

五顏六色的霓虹燈招牌廣告，沒有感情。

疲勞轟炸吵翻天的電視節目，血壓升高。

出走吧，來到自然的懷抱，這裡能讓您的靈魂得到片刻的慰藉與休息，重新補充能量。

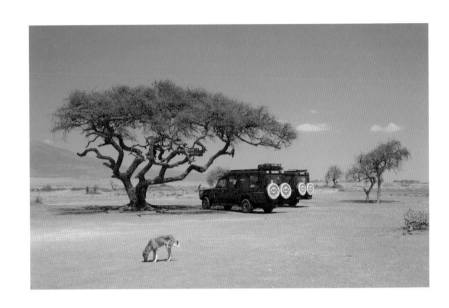

2月
28日

28號登機門在哪裡？

　　我們一行人抵達肯亞奈洛比機場，準備轉機前往坦尚尼亞的吉力馬札羅機場。原來排定的登機門是Gate 20，到了搭機前三十分鐘，登機門位置臨時更改，我去問櫃台改到哪個登機門，櫃台小姐說：Gate 28。

　　於是，我就帶著團員前往Gate 28，可是繞了機場一圈，發現奈洛比機場的登機門最多只到24，找不到28！

　　我問了一位機場工作人員，Where is Gate 28？他回答沒有Gate 28！這下子我真的搞糊塗了，櫃台小姐說登機門改到28，但是機場卻沒有28號登機門，這是什麼情況？！

　　後來，其中一位團員突然發現原來在Gate 20的隔壁還有一個登機門叫Gate 20A，我們才恍然大悟，原來是20A，不是28！

2月
29日

不是蛋糕？

在坦尚尼亞Serengeti大草原中搭起公主帳，在夕陽餘暉中享用晚餐，一切是那麼的非洲，好像電影場景一般。

主餐用完後，侍者端來一盤蛋糕，咖啡色的外表，上面淋上一層巧克力糖漿，看起來美味可口極了。於是我們詢問侍者這是什麼蛋糕，侍者回答：it's NOT cake，我們被這答案困惑，這不是蛋糕？侍者再次跟我們確認：Yes, it's NOT cake, a dessert.

OK，所以它不是蛋糕，是甜點。也許當地人對蛋糕的定義跟我們有點不同吧，但它明明看起來就是蛋糕啊！有人不死心，繼續跟侍者「盧」到底是不是蛋糕，侍者也很無奈的一直跟我們解釋這真是NOT cake！直到後來我們終於搞懂了，原來這個是Nut Cake（堅果蛋糕），並不是Not Cake，我們都笑翻了，這是一頓美好的晚餐。

Chapter

3

March

3月
/
1日

走得慢，才走得遠

每一次登山旅程剛出發時，我都建議夥伴要慢慢走，不要急。

爬山要長長久久當然有訣竅，就是膝蓋要保護好而已。要保護好膝蓋，就要慢慢走，不跑更不跳（尤其是下坡），背包儘量輕量化，不必要的裝備就不帶上山，把注意力集中在調節呼吸，儘量以不會急喘氣的行走速度來行進。

剛開始接觸登山的朋友，先選擇難度較簡單的行程（1～2顆星），等體能狀況越來越好時，再來挑戰難度較高的活動（3顆星以上），循序漸進依自己的體能參加活動，才能享受登山的樂趣。

3月／2日

最美的風景

登山時，除了壯闊的山景水色外，同行的夥伴也很有看頭。

一路上，他陪著你談天說地，帶來的食物彼此分享，一起作伴上廁所。你沒水了，我的給你，我沒力了，你精神挺我到底。

夥伴，其實才是旅程中最美的風景。

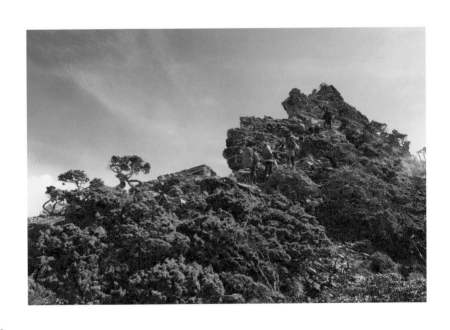

嘉明拂曉

要親眼看到這樣的景色並不容易,必須凌晨一點起床,戴著頭燈沿路摸黑三個多小時才能到達湖邊。

天上的繁星伴著山徑上一條長長人龍,也是一種景觀,有點像高速公路上的車燈,但速度則像是毛毛蟲在爬。

到了湖邊,有人興奮的開始狂奔,有人則跑到對岸,想清楚的看著太陽升起,有人奔下湖畔,繞著湖跑一圈,證明確實親臨天使眼淚現場。

太陽升起這短短數十分鐘,天空雲彩豐富多變,就像是在欣賞一場眼睛的交響樂那般壯闊。

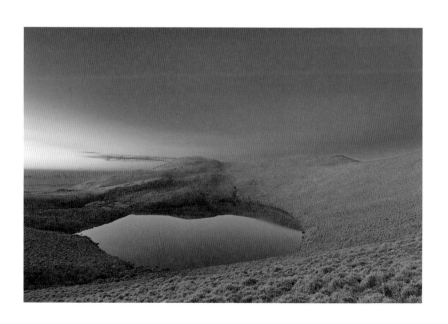

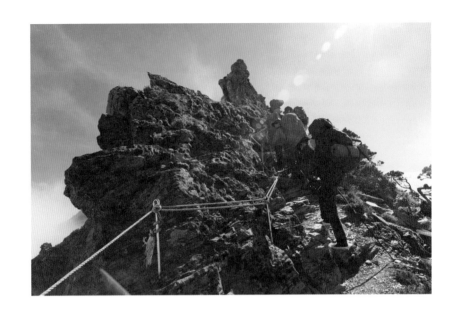

 ## 累了，就去旅行

3月/4日

　　提神飲料廣告台詞裡一句：你累了嗎，令人莞爾一笑。但是對於一成不變的生活，你是否已經感到厭倦與無奈？

　　這時候，最好的方法就是背起行囊，找個期待已久的山上，去放空個幾天吧。

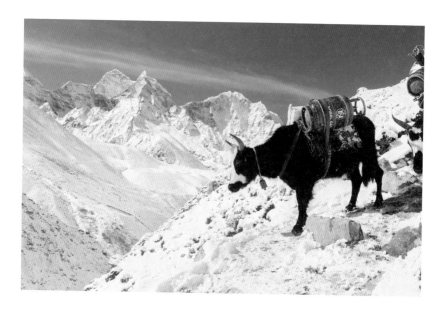

 3月 5日

歡喜做，甘願受

　　如果註定要當隻氂牛，一輩子搬運重物，不管今天是難過或者開心，都一樣要過這一天，那麼與其難過，為何不選擇開心呢？

3月/6日

快樂唾手可得

人們都以為幸福與快樂遙不可及，必須經過千辛萬苦才能得到。

所以大半輩子拚了命的用功讀書、努力賺錢，結果犧牲了與家人相聚的時間，失去了自己追求夢想的機會，換來的只是短暫物慾的享受或虛幻的名利。

其實，快樂一直在你我身邊打轉，你只是一時被旁邊五顏六色的世俗所吸引，以為擁有了大家所嚮往的東西才是快樂，以為爬上了巔峰才是成功。

稍微停下腳步吧，靜靜聆聽自己的內心，用心看看周圍，快樂其實就在不遠處。

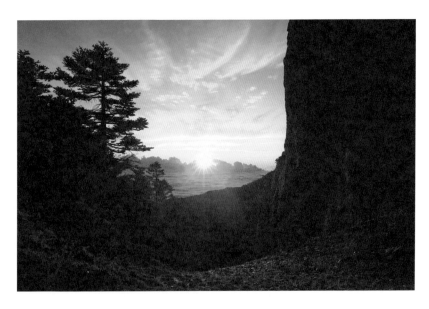

3月 / 7日

不完美也是完美

事事要求完美,反而並不完美。

一段旅程,途中會遇到許多人事物,天候無法控制,意外也常常令人不知所措。如果要求事事完美,不容一絲差錯,那肯定是對自己的折磨,對同遊的友人也是莫大壓力,即使原本99%美好的旅程,也可能因為那1%的不完美,而搞得烏煙瘴氣,讓整趟旅程變得不完美。

不完美,是人生必經的過程,是成長學習經驗的最佳時機;透過不完美,人生歷練更豐富,經過不完美,才能珍惜當下,感恩目前所擁有。

接受世界並不完美這個事實,心靈才能得到解脫,不完美其實也很美。

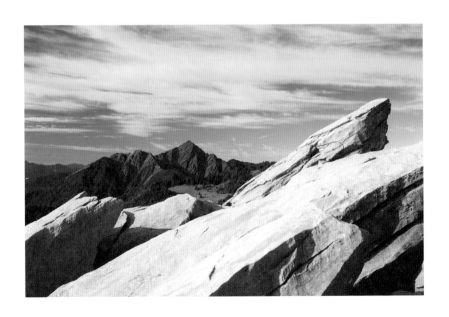

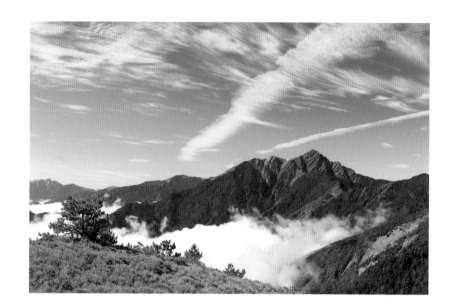

3月／8日

健人腳勤

　　爬山需要極大的體能與耐力，需要長期持續有規律的運動才能保持，現實是殘酷的，你只要一段時間停止運動，體能與耐力各方面就立刻開始衰退；超過三個月沒動，體力剩下全盛時期的一半；超過半年沒流過汗，則體力歸零，須砍掉重練。

　　現在，我都會問報名登山的朋友，最近一次爬山是什麼時候？爬了什麼山？平常還有從事哪些運動？

　　其實，要成為健腳很容易，健人就是腳勤而已。

3月
9日

爬山治百病

　我說啊，爬山可以治百病，不管你有什麼陳年症頭，到了山上，都可以慢慢得到緩解，特別是心病。現今社會，考試的壓力、同儕的壓力、婚姻的壓力、競爭的壓力，各式各樣的壓力壓在我們身上，久而久之，身上有些器官無法再承受下去，就會發病。

　爬山最顯而易見的功效就是排汗，在排汗的同時，也把累積在我們身體裡的有害化學物質與毒素一併排出體外。不常運動流汗的人，一旦到了山上，他們汗水的味道也特別重，就是一個證明。因此，常爬山的人，會越來越健康，因為他們持續將不好的東西排出體外，減輕了身體的負擔，當然會越爬越快樂。此外，運動還能夠刺激腦部分泌安多酚（腦內啡），這些物質能舒緩壓力，減輕焦慮及憂鬱情緒；而森林裡的芬多精，也有消除疲勞安定情緒等功效，是最為自然的療癒方式。

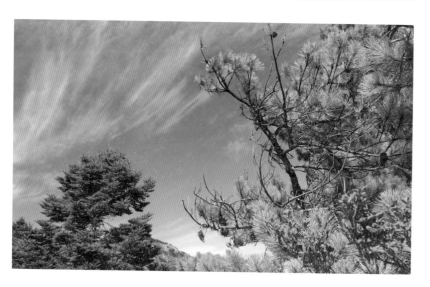

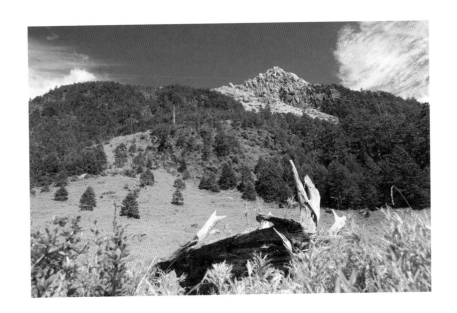

 3月/10日 **聽自己**

　　別人的意見，聽聽就好，因為他們不用承擔你失敗的風險，也不會享受你成功之後的喜悅。

　　傾聽自己內心的吶喊，那才是你真正想做的事情，無關成敗，只為了追求當下認真而單純的快樂。

　　畢竟到了最後，是自己要為自己的人生負責。

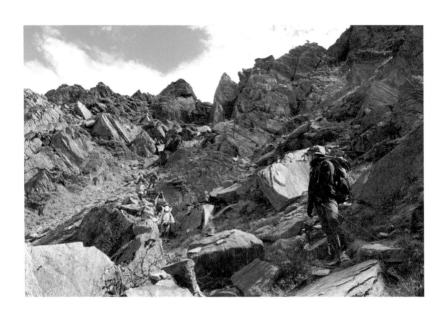

3月
11日

早安，您好

　一句簡單的早安，拉近了你我的距離。一句簡單的您好，讓世界無限美好。

　在山上，人跟人的距離，原來是這麼的靠近。

3月
12日

過程才是最珍貴的回憶

　　登山最刻骨銘心的回憶，往往不是登頂的那一刻，反而是途中所遇到的人事物。

3月
13日

活過

有人說，一輩子總要做幾件讓自己回憶起來很感動的事，您說呢？

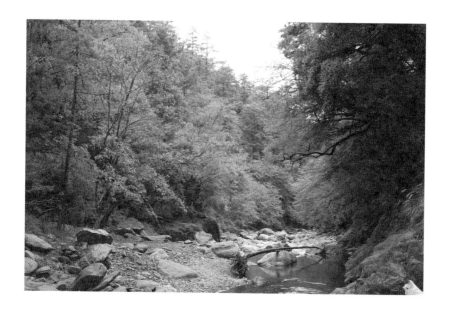

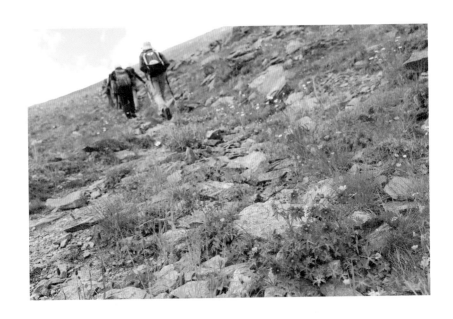

3月
14日

隨遇而安

　　出發前，我們對旅程都有許多美好的想像。

　　出發後，經常會發現有許多事情與想像有差距，或甚至發生意想不到的插曲，而讓行程有變化。

　　當遇到了，先別急著抱怨，把心思放在如何解決當下的問題，把處理事務的優先次序排好，然後一個一個去解決。

　　換個角度想，意外的旅程，也是一種體驗，不同的經驗也能點亮人生，不是嗎？

精彩人生

人只活一次，千萬別活得太累。

我們活在這世上，只有短短的幾十年，扣掉每天睡覺、吃飯、通勤的時間，我們所能運用的光陰其實有限。

我們在有限的時間，把精力集中在美好的事物上，那麼海海人生就會有滿滿的精彩。

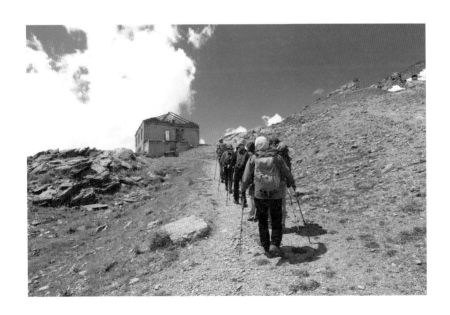

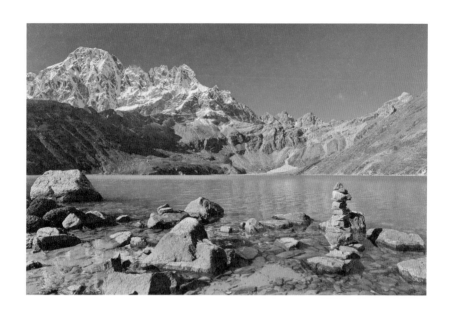

3月
16日

置身世界的頂端

在尼泊爾EBC途中，隨行的當地嚮導說，在尼泊爾，沒有超過六千公尺的山都不算是山。

我們一聽，雖然已在台灣爬過無數百岳，結果在尼泊爾人眼中，我們就像未出世的小孩一般，那麼的嬌嫩單純。

剛開始聽到這樣的話，還真有點不服氣，但接下來幾天的健行，置身在這遺世高原美景中，身旁的高聳山峰就像一尊尊的神像盤坐其中，低頭俯瞰我們這些渺小人類在祂身旁經過，才驚覺我們的山岳之旅才正要開始呢。

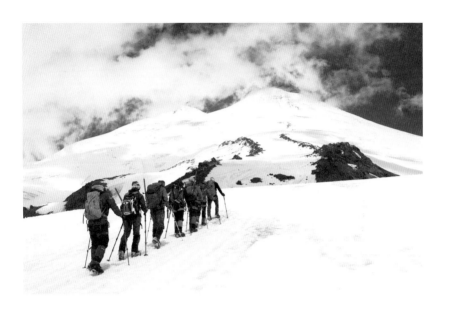

 3月 / 17日

人生就像在爬山

　　人生就像在爬山。在爬山途中，你無法選擇山上多變的天氣，無法選擇一路好走的步道，無法選擇同住帳篷的山友，也無法選擇彷彿無止境的上下坡。

　　人生也一樣，你無法選擇你的父母，無法選擇生長的環境，無法選擇升學的制度，即使你能選擇公司，卻還是不能選擇你的上司還有同事，選擇了婚姻，卻還是不能選擇你的另一半事事如你所願。

　　人生既然這麼多不由自主，那倒不如選擇改變自己，選擇一個目標，做自己最想做、最喜歡的事。其他的，就不是那麼重要了。

 3月／18日

不要再等了

有許多人，心裡有一些想做的事或想去的地方，但都不敢去做，然後推說等怎樣以後再說，然後一日復一日，一年又一年的過去，想做的事想去的地方，一直就擱在那裡。

人類因夢想而偉大，但要去實現了才算數。如果，心中真有那麼想去做的事，那麼從現在開始，就要設定目標，短、中、長程都列下來，接下來就逐步踏實，好好的去把這些目標實現。

所以，不要再等了，現在就去做吧。

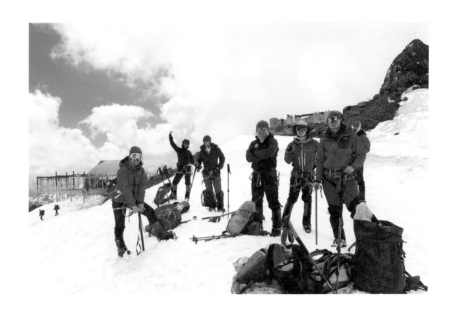

有靈性的老爺神木

3月/19日

有一次帶團縱走司馬庫斯古道從棲蘭出來，三天的行程，並不輕鬆。

第二天途經司馬庫斯神木區的時候，在大老爺神木前稍作休息，大家紛紛拿出相機與神木爺爺合影留念。

我這時卻在大老爺神木的面前說，鎮西堡的神木群比這裡更精彩，此話一出，我立刻跌個踉蹌，右腳膝蓋馬上扭傷，非常疼痛無法行走，我心頭一驚：糟糕，講錯話了。

我趕緊將膝蓋患部塗上膏藥搓揉，然後走到大老爺神木面前，誠心向祂道歉，司馬庫斯的神木也很棒很美麗，我每年都會來拜訪一次，希望祂能原諒我，並且保佑我們能平安完成旅程。

話一說完沒多久，我的膝蓋就不那麼痛，也能夠行走了，繼續帶領大家前往宿營地。

到了山上，一言一行，旁邊的神靈都在聽都在看，謙卑尊敬大地萬物，快樂平安下山。

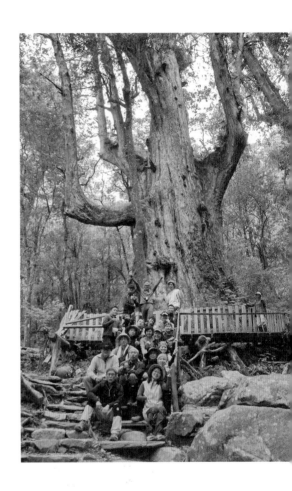

山中歲月，用心寫下自己與山林的對話

一顆星？五顆星？

3月/20日

　　如果平常連爬個三樓樓梯，都會氣喘如牛，那麼即使是一顆星的行程，都會像是五顆星一樣，要人命。

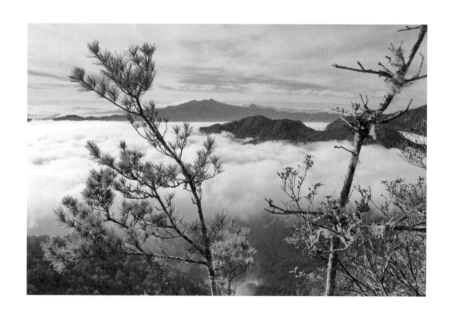

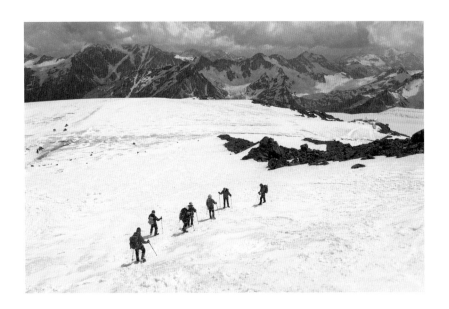

 3月／21日 **行山人生**

爬山與人生有幾分相似，過程中有高有低，有時候拚命揮汗，有時候談笑風生看雲清，甘苦自知。

但不論山爬得有多高，終有下山的時刻，在山頂上再怎麼不可一世令人羨慕，三角點的位置終究要讓給後來的人所擁有，物換星移是不變的道理。

其實，在這整個登山過程中，最重要的不是登頂，過程陪您度過的好友，還有沿途的風景以及所發生的任何事才是值得回味的啊。

3月／22日

夥伴們，撐下去

夥伴們，撐下去。

走過這個山頭，就到了。

撐下去，前面那片天空就屬於我們了。

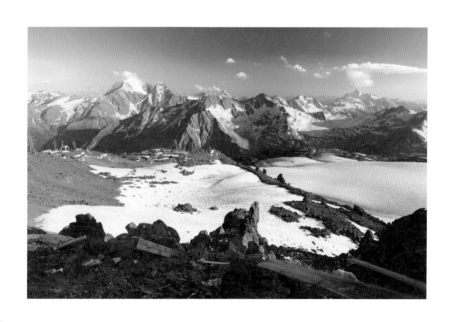

3月
23日

什麼是勇敢

坦然面對心碎是一種勇敢。

接受一無所有是一種勇敢。

在絕望中堅持到底是一種勇敢。

決定原諒自己是一種勇敢。

而真正的勇敢是面對恐懼,並且直視它。

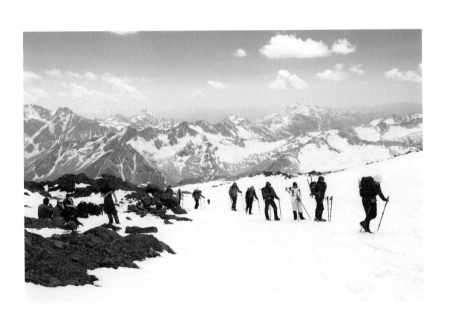

3月／24日

一個人的旅行

　　以前在當學生的時候，很喜歡一個人到處跑。有時候半夜睡不著覺，牽了自行車就從台中一直騎到谷關，隔天再騎回家。

　　後來膽子越來越大，買了睡袋以及自行車行李袋就開始環島，中橫、南橫、花東海岸，都是一個人。

　　一個人旅行，想去哪裡就去哪哩，哪個地方有感覺，就待久一點，想飆風的時候，就大腳給他踩下去，不想走的時候，就在原地發呆。

　　一個人旅行，是個跟自己對話的好時機，鼓起勇氣認識自己，與自己和好，是需要極大的勇氣。

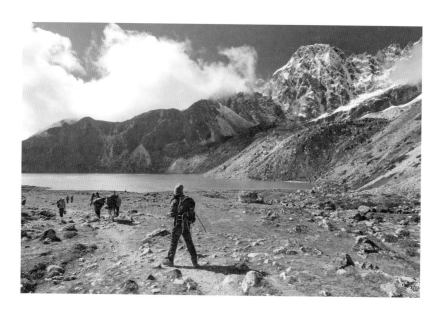

 3月／25日 登山裝備

　有人說，爬山要遇到壞天氣，才知道裝備有沒有帶夠，而裝備的品質好不好，這時也馬上現形。現代登山裝備，講求實用、耐用、輕量，大品牌雖價錢貴，但是品質穩定，壞了也可以送修，可以值得信賴。

　一樣的登山裝備，但在不同的行程，可能就需要不同的樣式，例如一天郊山行程與多天百岳縱走行程，所需的背包就差很多。所以，登山背包就需要有兩種尺寸以上、睡袋依季節也要有不同規格，而手套、雨衣、登山鞋等，依不同季節活動都要兩套以上。

3月
26日

太陽升起

　　爬山的其中一個好處就是——每天都能夠見到旭日東昇，每天都會被那第一道曙光所感動。

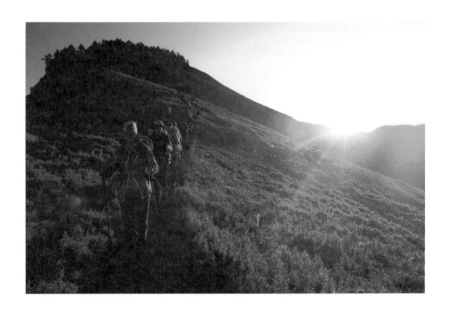

黃金草原

　　清晨從大水窟山屋出發前往大水窟山，早上的陽光照射在大草原上，像灑了金粉一樣，把大草原換上了金裝，登山客欣喜若狂，像踩上金銀島似的無限滿足。

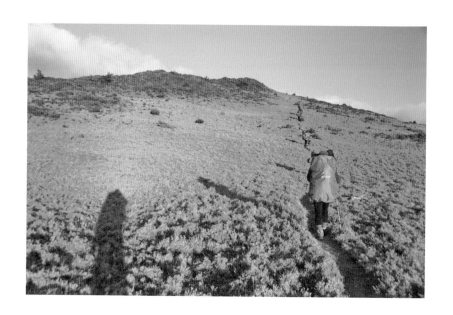

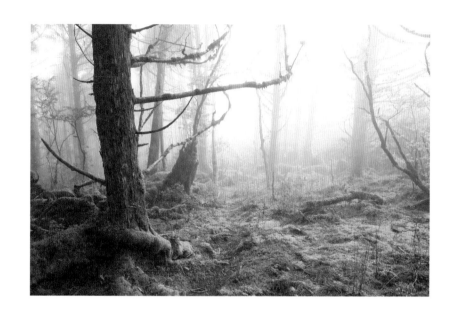

3月/28日

霧朦朧，樹朦朧

　　天上的雲，到了山上變成了霧。在霧中，原本清晰的景物都變得朦朧而不真實。

　　害怕這景象的人，會心跳加速加快腳步，深怕被這無底深淵給淹沒。喜歡這景象的人，則像是著了迷一樣，享受著被迷霧包圍的快感。

在夢中

在夢裡,清晰看見自己孤獨的走在林道中,林道悠悠長長看不見出口,我就這樣不停的走著,彷彿走不到盡頭。

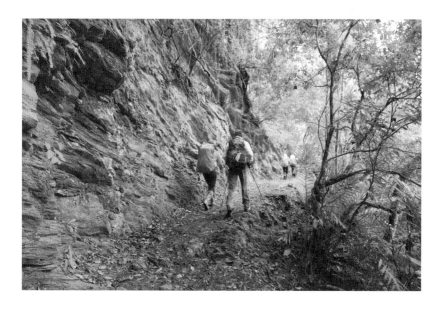

3月/30日

藍綠的世界

　　大自然裡的藍色與綠色是那麼的和諧而美麗，真搞不懂我們人類，為什麼非得要把它們搞成勢不兩立。

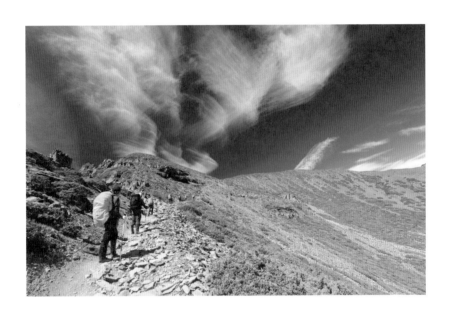

下山

人爬得再高，到最後還是得下來。

有人匆匆上去，又匆匆下來，不帶走一片雲彩。

有人不疾不徐，沿路遊山玩水，沒人陪著時，就好好欣賞沿途的秀麗風景，享受獨處時光，有人陪著時就談天說地，分享心情愉悅。

登頂了，很好。沒登頂，也沒關係。

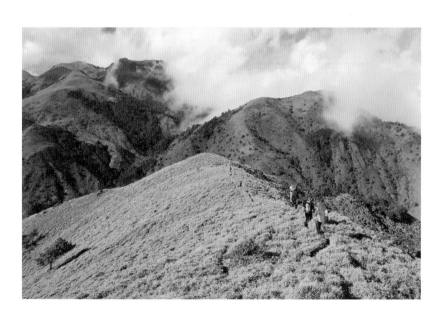

Chapter

4

April

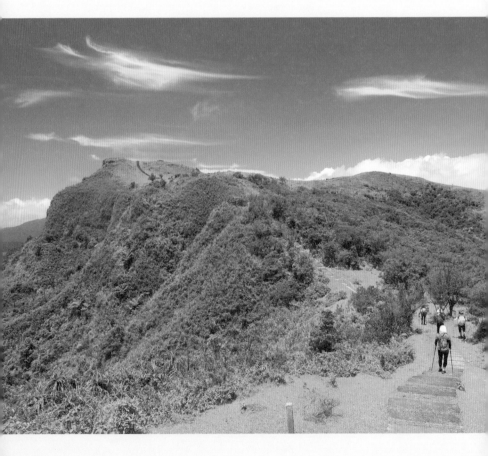

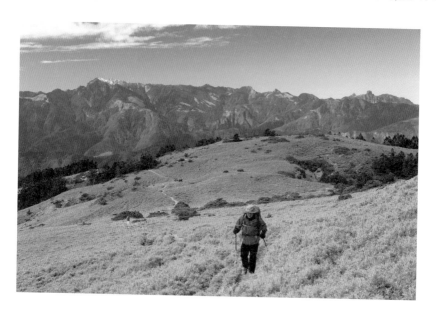

 4月／1日 **高山草原**

　百岳會令人著迷的地方，其中一個原因是高山上一望無際的大草原，伴隨著沒有汙染的藍色天空和多變的雲彩，三種顏色便可以交織出美麗的圖畫，讓登山旅人忘卻一切煩憂。

4 月 / 2 日

旅程

　　人生就好比一條漫長的旅程，在旅途中的每一個階段，可能都會與不同的人一起經歷，只是我們大多數人通常只重視每一段旅程的終點，而忽略了與你同行的伙伴與沿途的風景。

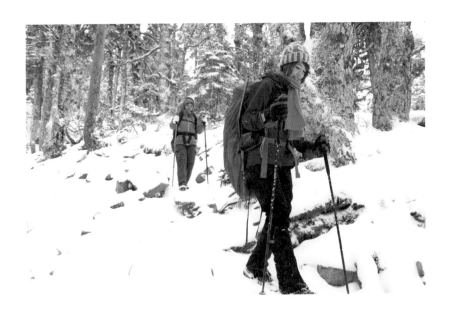

4月／3日 靜

　脫離文明社會，遠離塵囂，來到了這有如天堂般的地方，世界彷彿都安靜了下來，連心也平靜了。

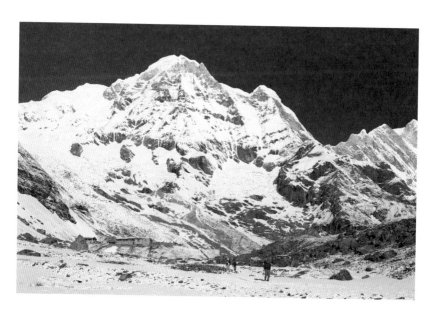

4月 4日 一朵花 一個世界

　　旅程中，試著放慢腳步，試著停下來，觀看身旁四周，一花一草一木，都是一個世界。

4月 5日 把故事拍下來

　　按下快門的剎那，將一個影像凍結的瞬間，同時也把當下的故事記錄了下來。

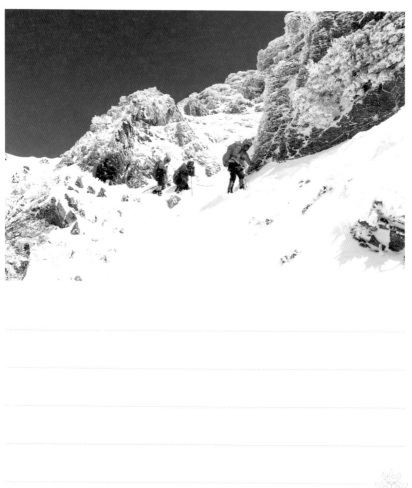

4月/6日 小花模式哲學

　　現在的數位相機都有所謂的小花拍攝模式，讓我們可以把花朵或小東西拍得立體傳神，而所謂的小花模式，其實就是利用鏡頭淺景深的效果，將主角拍得清楚而讓其他物體模糊的技巧而已。

　　一個人想要成功其實很簡單，只要實踐小花模式，將精力聚焦在一個目標上，然後努力去達成，至於其他東西，因為無所謂，就讓它模糊吧。

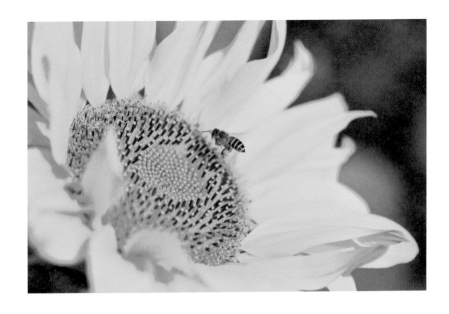

祈天

　祈求老天賜給我力量，讓我的心靈能得到平靜，讓我能夠勇敢面對問題，讓我對未來充滿信心。

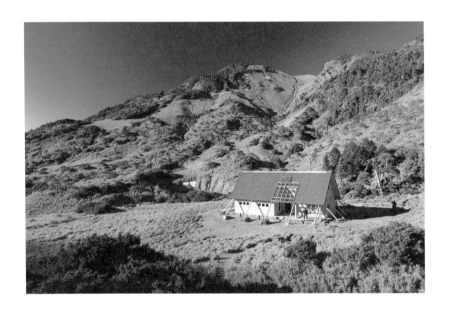

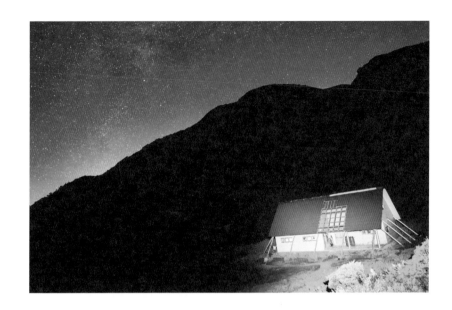

 4月／8日 **南柯一夢**

做了一個夢，夢到準備參加高中聯考，後來我很率性的告訴家人，我不要考高中，我要去念登山學校，不但學有專長，還能學以致用。

這個夢如果早個三十年，不知現在會如何？

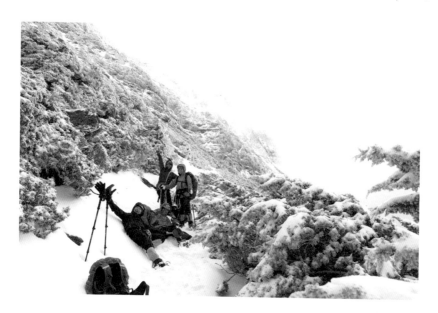

旅伴

4月 / 9日

登頂，也許是登山過程中最高潮的時刻，但絕不是最重要的項目，跟你一起體驗這趟旅程的夥伴才是。

只要旅伴對了，即使只是去逛住家附近的公園，都會覺得興趣盎然，樂趣無窮。

4月
10日

如果你是那山峰

如果你是那山峰，我願是那片雲，只為看你一眼。

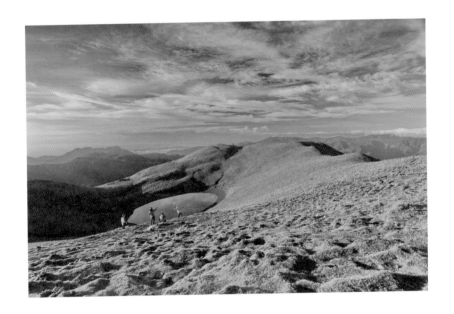

達文西密碼

達文西密碼電影裡提到了聖杯，聖杯的符號是三角形，其實就是女人的子宮，高山就像大地的母親，孕育了大地萬物，生生而不息。

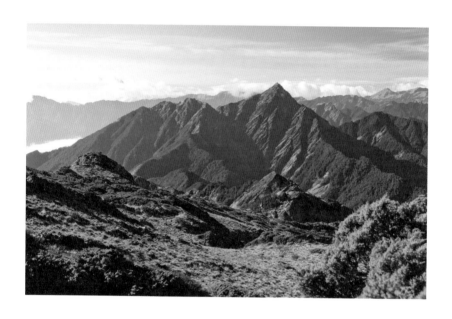

4月/12日 時間暫停

　　因為世上沒有永恆這種東西，所以只好將時間暫停，把這一刻的景色捕捉下來。

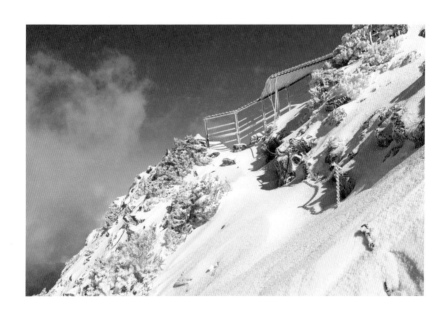

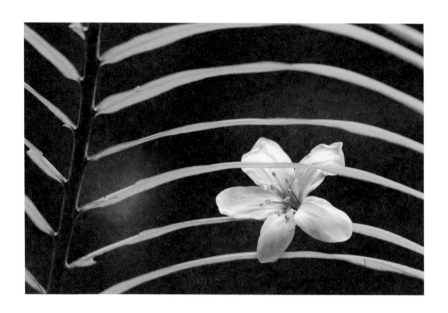

 大自然的奇蹟

4月／13日

又到了油桐花與螢火蟲的季節，牠們是大自然賞給我們的奇蹟景色。

除了這個時節之外，在台灣還有⋯⋯

一月 梅花　　二月 櫻花　　三月 薰衣草

四、五月 高山杜鵑、油桐花、螢火蟲　　六、七月 蓮花

八、九月 金針花　　十一月 杭菊、芒花　　十二月 楓紅

一整年都看不完耶。

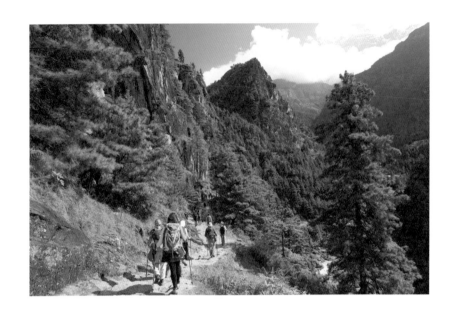

 4月 / 14日

走自己的路

　　登山隊伍行進間，彼此的距離應該拉大一點，不要緊挨著隊員的屁股，完全看不到前方的路況。

　　除了安全考量，就是要讓自己有訓練判斷路徑的機會。如果從頭到尾都是緊跟著前一個人屁股走，根本不需要用到腦袋瓜，傻傻的走完全程，最後什麼也沒學到。

　　拉大距離，讓自己練習判斷正確的路徑。尤其在台灣人煙稀少的山上，獸徑有時還比山徑更明顯，這時如何判斷正確的路徑相當重要。有些山友雖然完百，但在判斷正確山徑上，卻還跟初學者一樣，令人啼笑皆非。

　　所以到了山上，請把腦袋也帶上去，學習如何看路、判路、走路。

太陽神還是雨神

4月
15日

有人十分倒楣，只要是他參加的活動，一定會下雨，於是眾人給他雨神封號。

也有人很曬，只要是他參加的活動，一定會出大太陽，於是眾人給他太陽神封號。

如果他們倆人都參加同一個活動，不知會如何？

答案是：會出現彩虹。

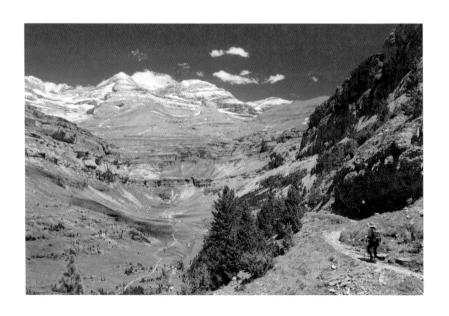

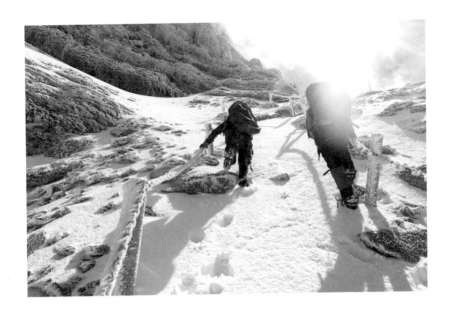

 4月/16日 **撤退是智慧**

　　登山是一項危險性極高的活動，登山領隊需時時觀察天候、步道、以及全隊人員身心狀況，即時判斷並做出最佳決策來安排活動的進行。

　　如遇天候不佳，應根據所有隊員的狀況，來判斷接下來的行程如果繼續前進會有哪些風險，全體隊員是否有能力安全度過。

　　領隊在出發前，就必須擬定安全撤退計畫，登頂時也必須訂定最後折返時間，以保障所有人員的性命安全。

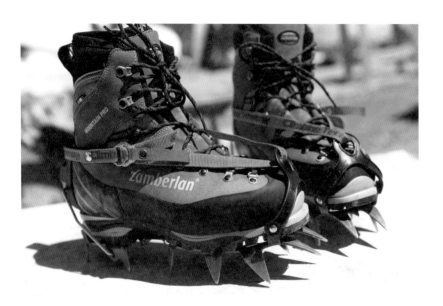

 # 有壽命的登山鞋

登山鞋一般的壽命為三年，尤其是標榜環保材質的登山鞋，壽命更短，大約兩年多就掛了。

即便你很少穿登山鞋，過了三年，就不要再冒險穿上山，因為悲劇容易發生，開口笑。

雨鞋也是如此，通常超過一年，就要考慮換新。

如果你是節儉一族，捨不得丟掉看起來還不錯的登山鞋，那麼誠心地建議你，上山前請多準備幾條束線帶，以免鞋子開了口笑你時，自己只能欲哭無淚。

4月
18日

登山的微人生

每一次的登山旅程，都像是一趟微人生劇場。

旅程中，有苦、有樂、有憂亦有喜；旅程中，有笑、有哭、也有徬徨。

看盡各地美景，也看盡人生百態。

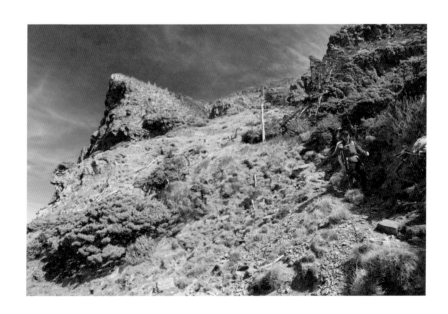

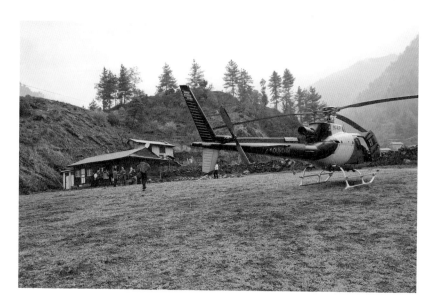

4月
19日

難忘的EBC

第一次帶團到EBC，從加德滿都飛往盧卡拉，那一段的直升機旅程，最令人難忘。

因為盧卡拉當地天候因素，我們的飛機等了兩天一直無法起飛，最後沒辦法只好租用直升機。我們租了兩架直升機分別前往，第一架順利抵達盧卡拉機場，我與其他三人搭第二架。

在飛行途中，盧卡拉天氣變得更惡劣，直升機只好迫降在中途半山腰，我們被迫下機，背負所有裝備往上爬坡，因為挑夫都在盧卡拉等我們。那天的天氣相當不好，一直在下雨，我們一路淋著雨，拖著疲憊的步伐，走到快晚上十點才抵達山屋。

雖然很淒慘，但永生難忘。

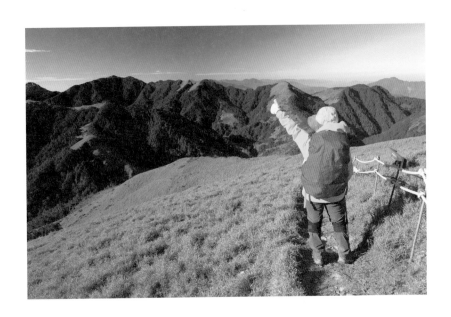

 4月 / 20日 **放空**

到了山上，就把煩惱留在山下，把心放開，盡情享受每一個瞬間。

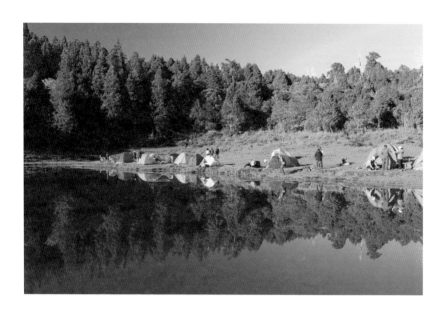

 4月／21日 ## 山岳攝影

　山岳攝影是眾多攝影領域中較冷門的專業項目，可以算是風景攝影裡特殊的類別。

　相較於一般的風景攝影，從事山岳攝影除了需要風景攝影的基礎外，還須具備登山知識與強健的體能。

　在台灣，從事山岳攝影的人不多，因為實在太辛苦，而且上了山，礙於天候因素還不一定拍得到好照片，一趟行程下來，如果能夠拍到一張讓自己滿意的照片，就心滿意足了。

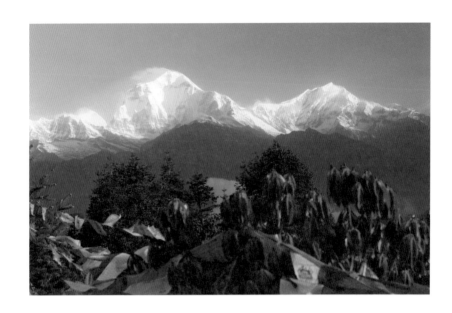

 4月／22日 **人生直播中**

人生沒有彩排，也沒有重來，而且每天都在現場直播。

輕鬆就不精彩

4月/23日

　　如果旅程輕鬆，過程就不精彩。精彩的旅程，旅途中一定會遇到一些險阻與困難，而事後讓人津津樂道，感覺也成就非凡。

　　常聽爬山的人說，早知道這麼困難就不來爬山了。但是，人生如果不經過一些困難，又怎麼會精彩呢？

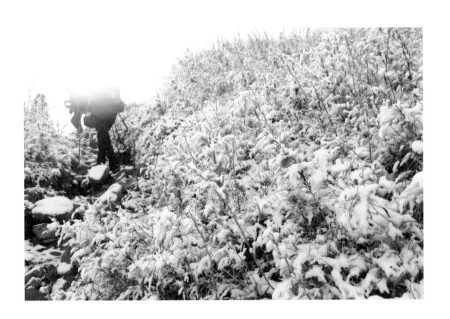

爬山是良方

人一過了四十，體力、免疫力都開始下滑，身體各項機能都不再像年輕時那麼的驍勇善戰。

這時，有些人會花許多錢，吃各種營養補給品，希望來補充或增強體質。但其實，最佳的良方是持續的運動，尤其是爬山。

爬山，不但能增加免疫力，持續地流汗能排出身體累積的毒素，促進新陳代謝，避免骨質的流失。人的器官是很聰明的，越是去使用它，它的功能就越強，越不去用它，它就慢慢的退化。

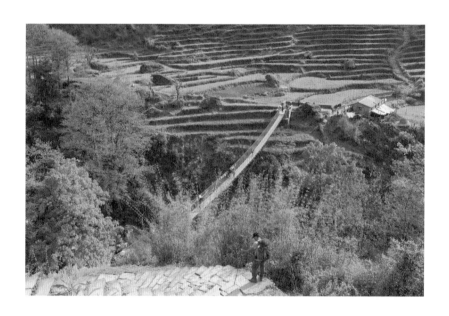

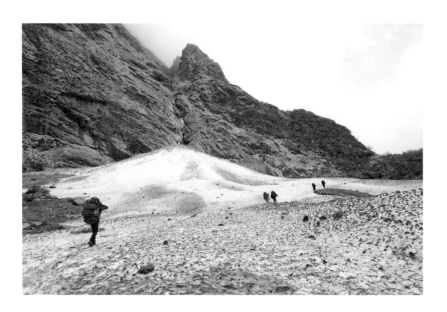

 # 第一口咖啡

早上起來，我都會喝一杯又濃又香的黑咖啡，迎接一天的開始。

而且，第一口咖啡是最香最迷人的，簡直令人銷魂。接下來的第二口、第三口，就越來越沒有第一口那麼讓人驚豔。

我們做很多事好像也是這樣，第一次接觸時總是新鮮好玩，幹勁特別十足。如果，再來第二次、甚至第三次，新鮮感沒了，熱情也會降低許多。

4月／26日

樂活

人生在世，最重要的就是快樂的活著。

到山上，呼吸新鮮空氣，看著雄偉的山容，藍天白雲、綠草如茵。如果走累了，就找一塊平坦的草地，隨便席地而坐，拿出背包裡的行動糧，邊享受美食，邊欣賞周遭的美景，這樣就很滿足了。

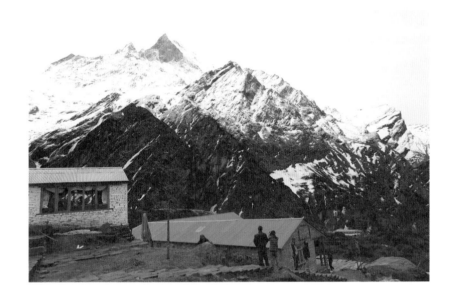

登山睡帳篷

在台灣登山，我比較喜歡睡帳篷。主要是因為，睡帳篷較不容易受到周遭環境干擾，可以睡得比較安穩。

前一晚的睡眠品質不好，隔天的精神狀況就會受影響，非常掃興。當然也期待，山友的山屋禮儀能再提升。

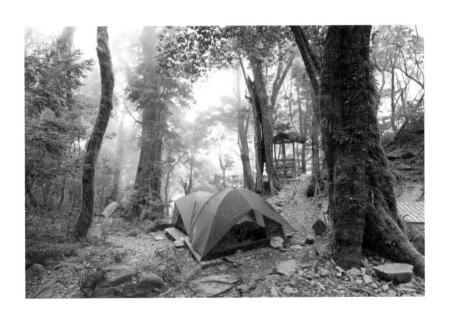

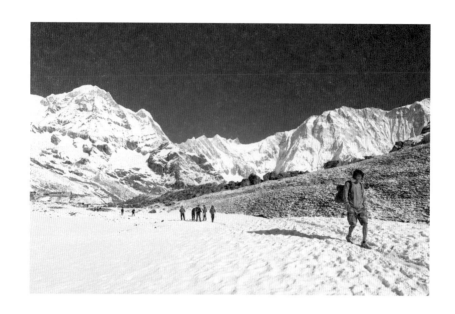

 4月／28日 # 黑白加減

在攝影中，黑白兩色是最難拍的顏色，如果用相機全自動（智慧）模式拍照，拍出來大多呈現灰階的中間調，很難真實呈現黑白真正的顏色。

遇到這種狀況時，可以利用相機手動加減曝光來調整：當畫面有六成是白色物體時，將曝光加一級，有八成是白色物體時則加兩級；當畫面有六成是黑色物體時，將曝光減一級；有八成是黑色物體時則減兩級。

這就是攝影人常講的口訣：遇白更白、遇黑更黑。下次若碰到類似的場景時，大家可以試看看。

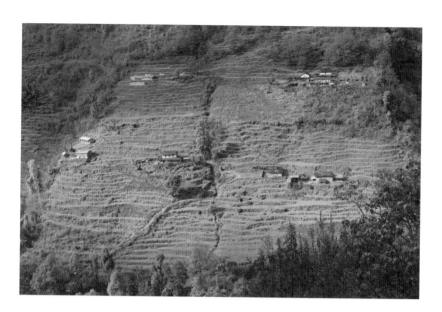

 4月/29日 **低山症**

山下待久了，就開始想念山上的一切，腳開始癢，心也開始癢，渾身都不對勁。

這時候唯一的解方，就是趕快上山止癢。

山
中
歲
月
，
用
心
寫
下
自
己
與
山
林
的
對
話

上山難還是下山難？

4月／30日

有人爬山是上坡累，有人是下坡難。但也有人，不管是上坡還是下坡，都很辛苦。

你是哪一種？

附註：上坡累的人，是肌耐力不夠；下坡累的人，是爬山經驗不足。

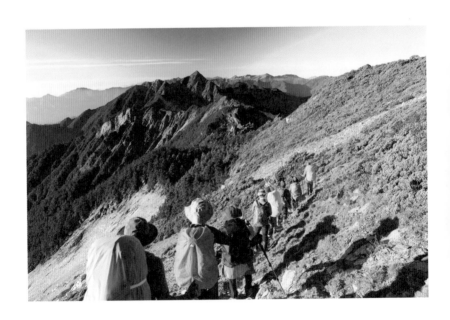

Chapter

5

May

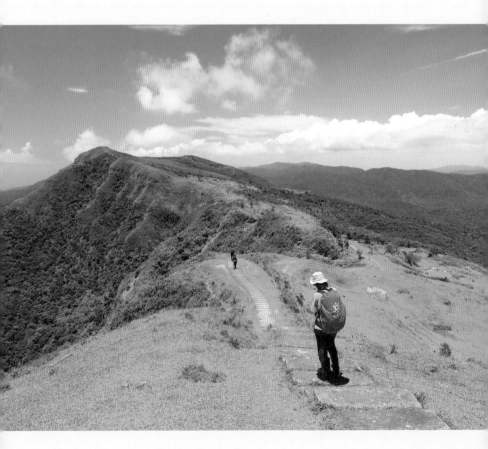

山中歲月，用心寫下自己與山林的對話

5月
1日

到山上吸收芬多精

森林當中，會散發一種名叫烯的物質，這種具有芳香氣味的揮發物質，聞了可以使人感到涼爽舒適。

這股香氣裡，含有一種叫「芬多精」的成分，而此成分的主要作用是生物為了保護自己所擁有的消滅細菌功能。因此芬多精具有殺菌、淨化空氣作用，使人體或動物組織活化，並且消除疾病。

在這特別的時刻，來山上吸收芬多精，強身健體又能防疫，難怪現在好多人到山上來爬山。

5月／2日

旅拍

不管是去旅遊還是登山，對大多數人而言，拍照是一定要做的事。

看到美的人事物，要按快門；到地標景點，除了拍照留影以外，還要順便打卡。

旅拍是記錄一段旅程最方便快捷的方式，除了可以留下旅程中的點點滴滴，也讓這段時光回味無窮。

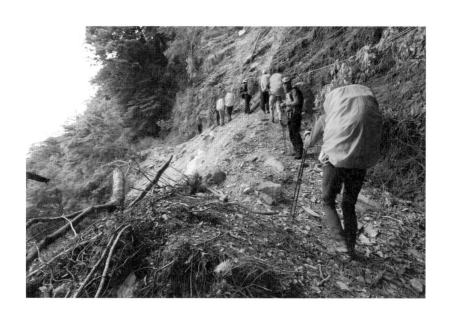

5月/3日 一塊錢的黃金鼠

　　好久以前，買了一隻黃金鼠，送給了小孩當禮物，可是小孩只有兩分鐘熱度，結果後來都是我在清理屎尿，久了我也懶得清了。但黃金鼠的排泄物味道實在太重了，整個家裡臭味四溢，老婆終於忍不住發火了，要我想辦法處理掉。

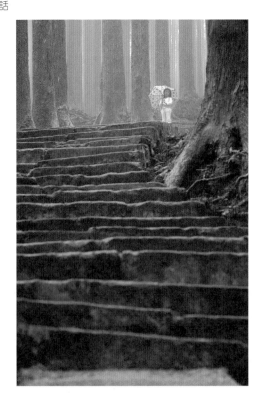

　　我異想天開，登上了拍賣網站想把這隻黃金鼠拍賣掉，沒想到上架沒多久，就被警告下架，原來活體是不能在網路上拍賣的。

　　後來，我腦筋一轉，改賣黃金鼠的籠子，附贈飼料還有一隻黃金鼠，起標價一塊錢。上架不到一個小時，就有人下單，我打電話去聯絡，是住在豐原的一位小女生，她很想飼養黃金鼠，所以我就從新竹開車到豐原將黃金鼠親自交給她，她給了我一塊錢，看著籠子裡的黃金鼠，臉上充滿著幸福的笑容。還好，我幫黃金鼠找到更好的主人，讓牠得到更好的照顧。

　　心得：飼養寵物需要有極大的愛心與耐心，千萬不要因為一時的衝動覺得可愛就去購買，等到不喜歡了又想要把牠丟棄，這樣不但很沒責任感，也沒有愛心。以領養代替購買，讓流浪動物不再流浪。

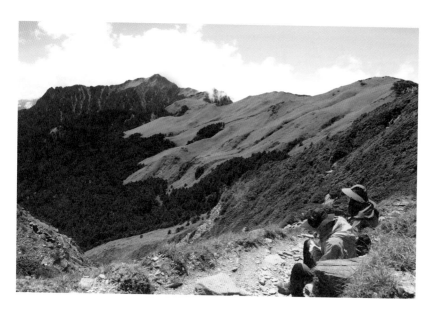

 5月／4日

坐看山巔雲湧時

　　這是在都市裡看不到的景象，唯有背上行囊往山上走，辛苦揮汗之後才能見到。

5月／5日　起床了

要登頂玉山主峰，通常前一天先入住排雲山莊，隔天凌晨兩點起床，三點出發，然後在台灣最高的地方觀看日出，身為台灣人，這值得驕傲。

有一次去爬玉山，前一天晚上將手錶鬧鐘設定在凌晨兩點，然後上床就寢，那時候的排雲還是舊建築，所有人睡大通鋪一起擠，打鼾聲此起彼落，要入睡並不容易。

好不容易睡著了，隔沒多久突然聽到鬧鐘響了，趕緊起床並叫醒其他人準備著裝，大家很不甘願的起身。後來，有人看了手錶，破口大罵，才十一點鐘，你叫我們起來幹嘛？我趕緊看了自己的手錶，真的是十一點！

原來我夢到鬧鐘響了，以為已經兩點了，大家把我罵到臭頭，有人好不容易睡著，被我這麼一叫已經睡不著，隔天登頂也特別辛苦。

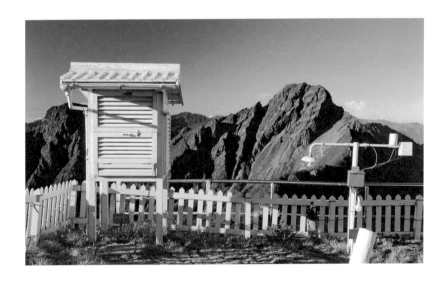

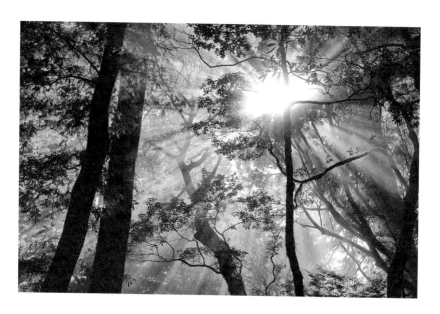

 5月／6日

就是這道光

　　走在深山樹林中，濃密的樹葉將整個天空遮蔽住，偶爾陽光從樹縫中灑了下來，形成所謂的耶穌光，所有人都被這道光給吸引，仰頭凝視彷彿祈求奇蹟出現。

5月／7日 跳離舒適圈

　　在舒適圈裡待久了，鬥志會漸漸喪失，人生彷彿失去了目標，除了上班賺錢外，就剩下追劇滑手機。

　　人生應該有更好的選擇，不是嗎？

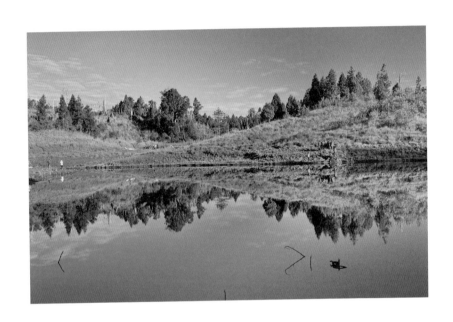

行萬里路

5月／8日

『讀萬卷書，不如行萬里路』這道理，大家都懂。

書是死的，只能教你過去的經驗與知識。

旅行是活的，它讓你體驗世界之大，無奇不有，看盡人生百態與世事變化無常。

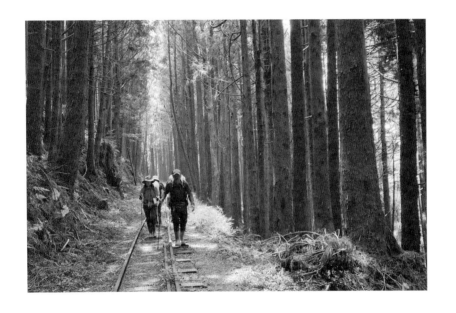

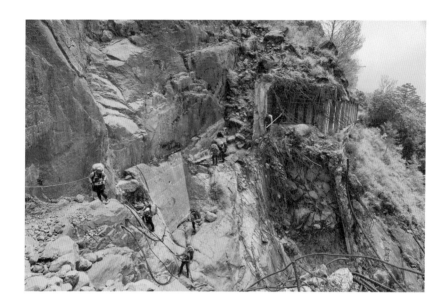

 ## 最有價值的登山

5月／9日

　　天氣好的時候去登山，可以看到風景；天氣不好的時候去登山，可以得到寶貴的經驗。

　　如果問你最有印象的登山是哪一個行程，大多都是天氣不好，狀況最多的那一次，每次拿來炫耀說故事的，也大多是那些淒風苦雨的行程。

　　因為，唯有經過那樣的洗禮淬鍊，登山才能更上層樓。

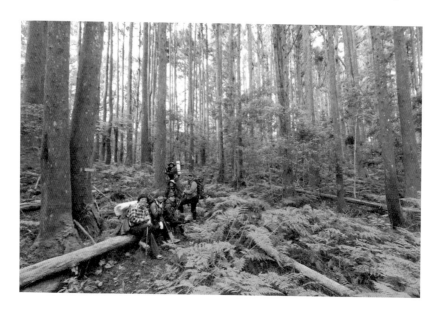

 5月/10日 **新竹的中級山**

新竹縣境內有許多不可思議的山林美景，海拔雖然不高，但林相極其蒼鬱幽靜，走在其中是一種享受，也特別的療癒心靈。

5月／11日

走不一樣的路

　　喜歡爬山的人，血液中其實流著冒險患難的因子，天生喜歡跟一般人走不一樣的路。

　　他們喜歡看不一樣的風景，呼吸不一樣的空氣，享受不一樣的快感。

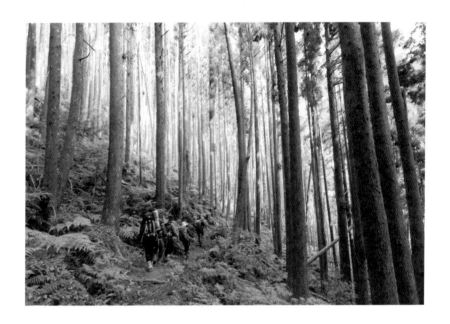

走山

與其說爬山，我們其實是在走山而已，因為絕大部分時間，我們是用腳在走，很少用手在爬，對吧。

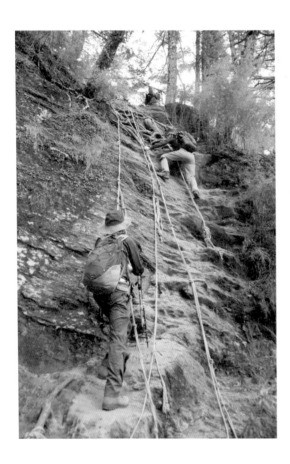

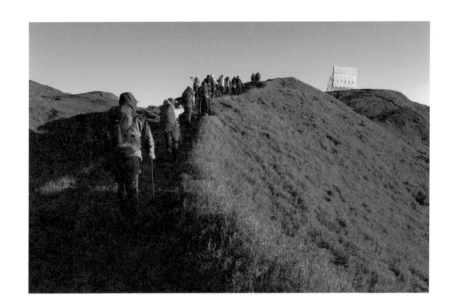

 三千米以上

5月/13日

三千米以上。

在三千公尺以上，空氣比較稀薄，但乾淨多了。

在三千公尺以上，顏色比較單調，但鮮豔多了。

在三千公尺以上，氣溫比較低，但內心溫暖多了。

登山人的最愛

5月
14日

爬山的人到了山上以後，最喜愛看到這樣的畫面，藍藍的天、綠色的草原坡、四周展望良好。

上山遇到這樣的景色，再累都值得了。

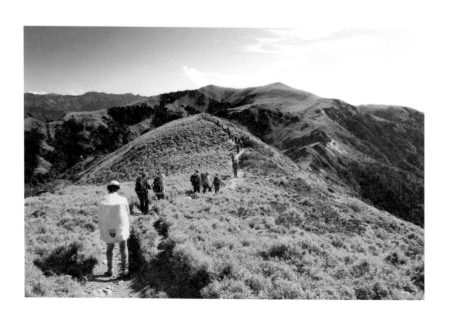

5月／15日　## 短髮好處多

　　有時候一上山，就是好幾天不能洗澡，每天流的汗就累積在身上，味道越來越像鹹魚，頂上的頭髮更是有味。

　　把頭髮剪短，甚至理個平頭去爬山，衛生又省事，味道少了，爬起山來也舒爽許多。

　　短髮在日常生活也有不少好處，洗髮精用量可以少很多，洗頭可以快速解決，洗完後也不需要吹風機，毛巾一擦就乾爽，環保省電一舉兩得。

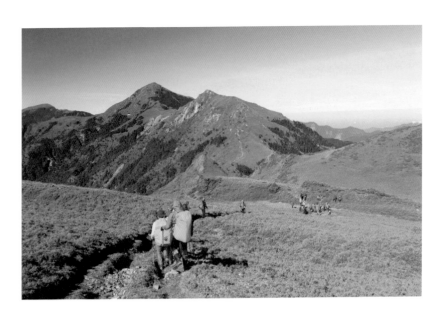

5月
16日

踏上奇幻旅程

每次踏上一個旅程，都是一趟奇幻的冒險之旅，你可能會看到不可思議的景象，碰到不同文化的人們，吃到奇怪的異國料理。

甚至，還有可能遇到你的終身伴侶。

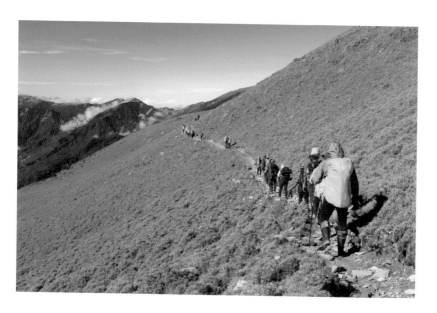

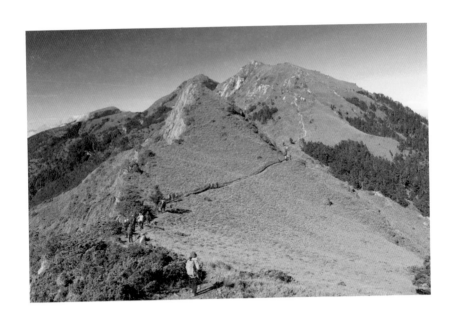

5月
17日

為什麼登山

　　人們爬山的目的不盡相同，有人是為了健康，有人是為了看壯闊風景，有人是為了完百目標，也有人是為了暫時逃離工作家庭，紓解壓力。

　　不管是什麼理由上山，到了山上，就請把山下的事留在山下吧。

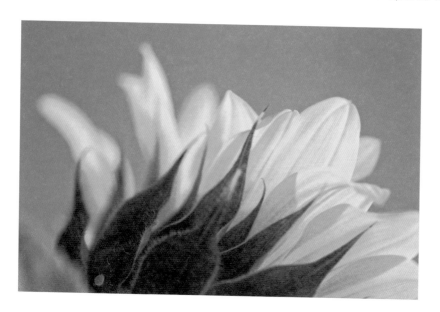

 「 窺 」

　一般我們拍花，大多都從正面的角度，擷取花朵最嬌滴美麗的畫面。但有時，花的背後也有文章，透過逆光穿透花瓣，可以將花瓣的紋理與線條清楚呈現出來。

　一張好的作品，每一個點或線的存在，不會多也不會少，畫作的每一寸都值得細細品嚐。

5月／19日

哭坡，不哭

　　雪山的哭坡位於雪山登山步道四公里處，長度雖僅半公里左右，但是因為坡度稍陡難走，對於剛接觸登山的人來說，哭坡是引發人類淚腺的導火線，但對某些人而言，哭坡卻是美好的回憶。

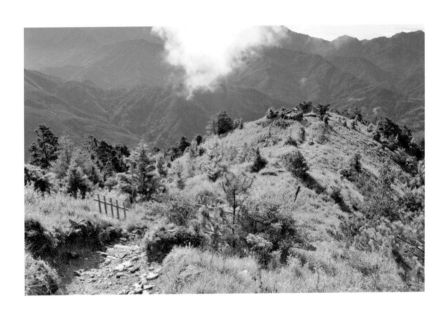

5月／20日 **下翠池的神秘面紗**

　　大多數人去登雪山，時間充裕的可能會去走一趟翠池，但聽過「下翠池」這地方的人不多，去過的人更是寥寥無幾，大概只有去走西稜的山友才會經過此地。

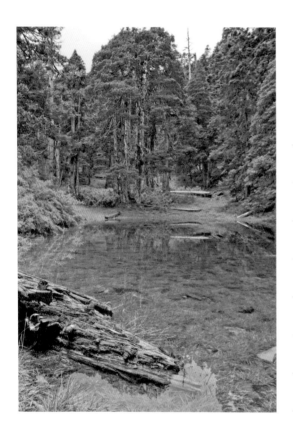

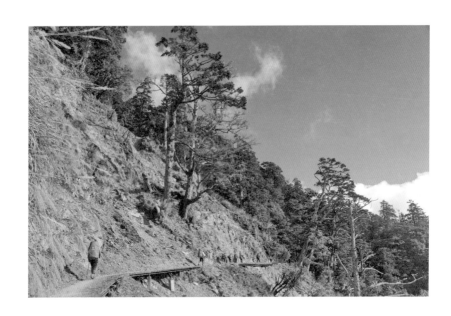

5月/21日 **讓時間暫停**

　　到了一個好美的地方，真希望時間就此暫停，把所有煩惱全都拋到九霄雲外，讓心可以好好休息，什麼都不想，這個世界現在只屬於我。

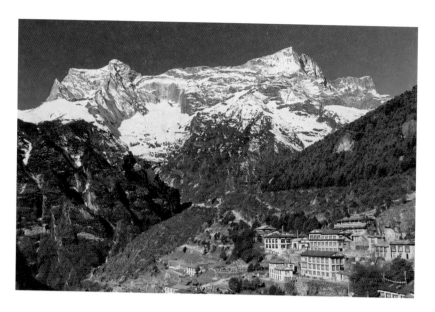

5月
22日

最接近天堂的地方

　　南崎巴札，海拔三千四百多公尺，是尼泊爾聖母峰基地營必經的重鎮，當地居民大約兩千多人，大多從事旅遊業，服務從全世界來EBC的遊客。

　　當地的年均溫度為攝氏7～15度之間，氣候溫和而穩定，城鎮內旅館、咖啡館、餐廳、商店林立，甚至還有髮廊、按摩院，讓經過的登山客可以舒舒服服的洗個頭髮，舒壓筋骨。

　　遠離塵囂，與世無爭可以形容這個地方的感覺，坐在路旁望向附近的高山，一切都是那麼的協調而自然不做作，此地是我們登山客的香格里拉。

5月
23日

異域探險

南湖大山獨特的圈谷地形，再加上冰冷的空氣，讓人覺得好像到了外星球一樣，照片後方的南湖大山龐大身軀，更加深了人在異域的氣氛。

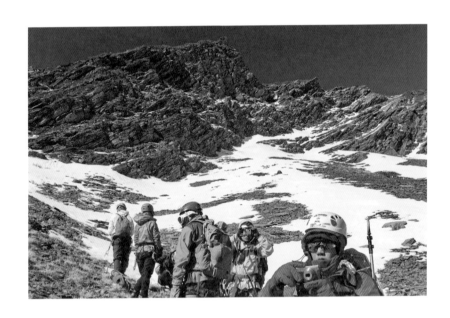

馬布谷

　　馬布谷應該是馬博橫斷行程當中最美的一個宿營地,由馬利加南山屋出發到此,只需五個小時的路程,通常可以在中午之前抵達。

　　經過前幾天疲累的行程,山友們可以在此得到充分的休息,享受世界級的景觀,是此行最大的收穫。

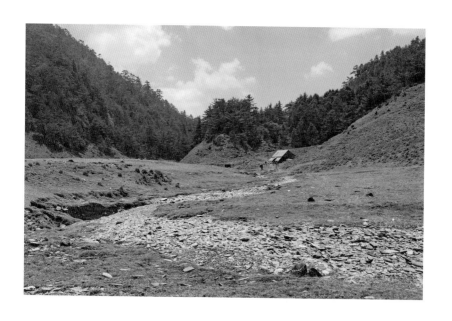

5月
25日

處處有驚喜

　　爬山途中，常會遇到一些奇花異草，有時也會經過小溪流，如果我們匆匆走過，通常會忽略掉這些小景，而往往失去了許多旅遊的樂趣。

　　爬山，不一定都得喘吁吁的急行軍才叫爬山，爬山也可以是很優雅的休閒活動，走到哪，玩到哪，快門不停的按，那才叫享受。

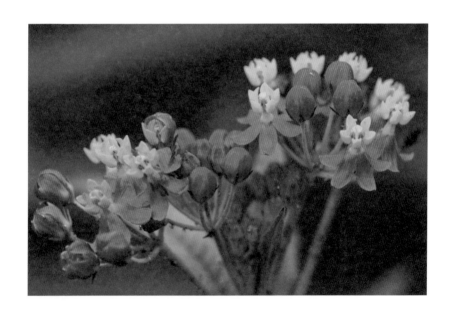

 5月
26日

能爬山是福氣

現代人要爬大山，要有三個前提：有閒、有錢、有體力，缺一不可。

年輕人有閒體力好，但沒錢，不行。

中年人有錢體力尚可，沒閒，不行。

老年人有錢有閒，但體力差，不行。 你缺哪一樣？

5月／27日 這世界多美好

　　人生這場馬拉松比賽是誰定的？終點是誰定的？該跑去哪才好？該跑去哪才對？

　　我們還沒看過的世界，大到無法想像。

　　失敗又如何？多繞點路也沒差，也不用跟人比，路不只一條，終點不只一個。

　　人生各自精彩，誰說人生是一場馬拉松？

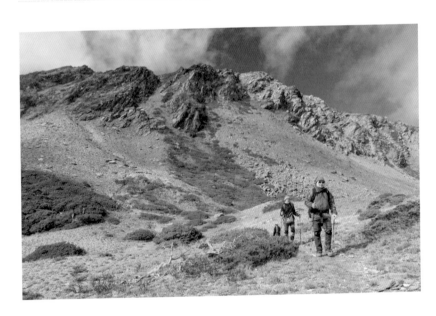

EBC的交通工具

5月／28日

　　到EBC一遊，除了用雙腳慢慢走之外，還可以租用馬匹代步，費用依高度而有所不同，也就是說越接近EBC，費用也越高。

　　除此之外，在EBC途中，想要快速抵達目的地，就只能靠直升機了。直升機在EBC擔任非常重要的工作，平常除了運補物資外，每年在四五月間的攀登聖母峰旺季，也是他們最忙碌的時候。

　　而直升機最大的用處，就是能緊急運送病患（如急性高山症）下山，因而拯救了許多寶貴的生命。當然，也有一些富豪，把直升機當成計程車來使用，搭著直升機飽覽喜馬拉雅山脈，令人羨煞。

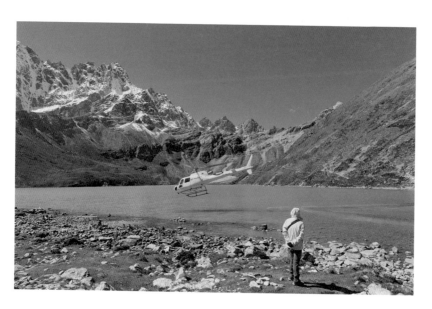

5月
29日

Cho La Pass

從宗拉出發，要抵達Gokyo Lake之前，得要先經過標高5,330公尺的Cho La Pass。

半夜三點半起床，四點半開始緩慢上升，要從4,830公尺一直爬升到5,330公尺，總共耗費四個小時。

抵達Cho La Pass之前，會經過一大片的雪原，這裡的雪終年不化，美得令人頭皮發麻。

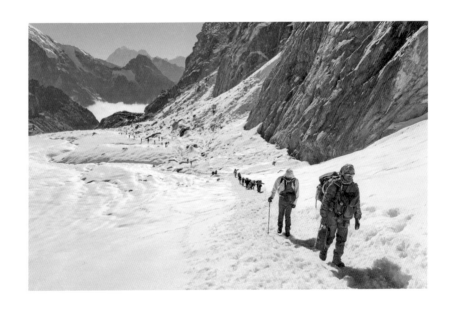

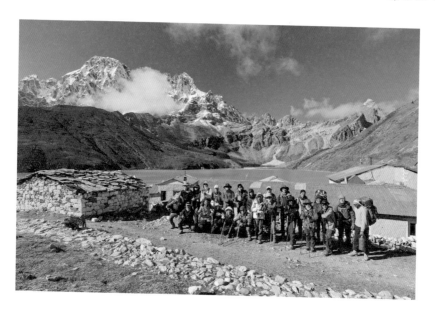

 5月／30日 **仙境高丘湖**

　　Gokyo Lake位在尼泊爾Sagarmatha國家公園內，海拔約在4,700～5,000公尺之間，是世界上最高的淡水湖泊系統。

　　要到達這個湖區有兩條路，一條是從Lobuche經Dzongla越過Cho La Pass（5,330M）才能抵達，十分地辛苦。另一條則是直接從Namche Bazar經Phortse Tenga、Dole往返，相對輕鬆許多。

　　到了此湖區，整個人放鬆許多，連日來的健行勞頓一掃而空，讓人真想多住幾天。

5月
31日

感恩

　　在加德滿都街頭上，有一位阿嬤在人來人往的市集裡，她並不是在賣東西，只是靜靜的坐在街道旁，偶爾沉思，偶爾雙手合十，像是在祝福來往的遊客，平安快樂。

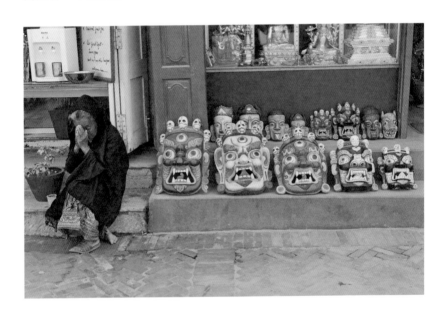

Chapter

6

June

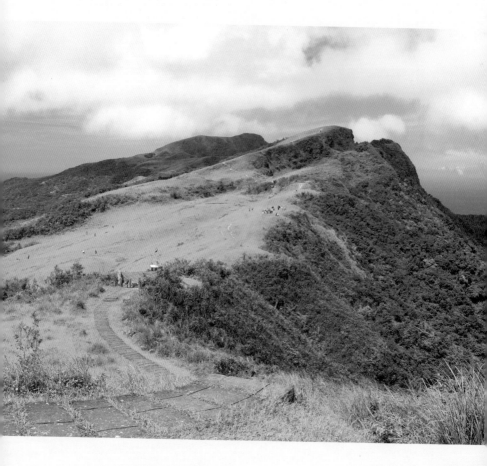

談時間

6月／1日

　突然有一種錯覺，年紀越長，時間就過得越快，感覺才剛過完新年，夏天已經悄悄到來了。

　至少老天爺是公平的，祂給每個人的時間都一樣，一天二十四小時，不多也不少。你把某段時間拿來做一件事，就等於你拿生命中某段時間投資在這件事上，看來這投資相當昂貴，因為時間是用金錢買不到的。

　不過，凡走過必留下痕跡，你今日做了什麼，都會在日後得到回報。好好想一下自己這一生到底想要什麼，然後，好好的選擇自己所要做的每一件事，畢竟生命和時間投資下去之後，就再也拿不回來了。

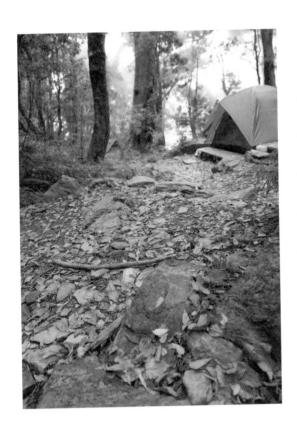

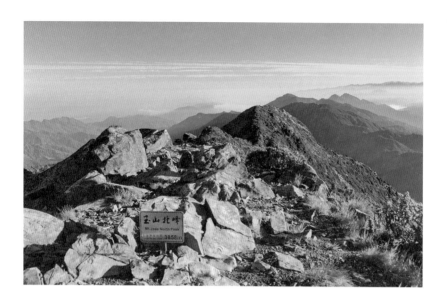

6月
2日

登頂

每座山都有一位山神鎮守,保護山中萬物生靈,使之欣欣向榮。

山已經在那裡屹立了幾萬億年了,人類及萬物都只是匆匆過客。我們造訪一座山,其實並不是攻頂,也不是征服,只是爬上了祂的肩膀頭頂上,炫耀自己微不足道的能力而已。

人不能勝天,説人定勝天的那傢伙肯定是無知膚淺的自大狂,我們唯有順天才能與天地萬物和平共處。

下次,當你再度踏上山的最高點時,請不要再説你征服了祂,你頂多只是征服了自己而已。

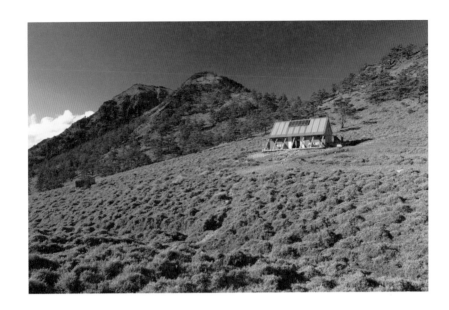

 6月／3日 **人生驛站**

　　我們一生中，有許多暫停的時刻，那段時間可以是某個階段的結束，卻也是另一個階段的開始，例如畢業、退伍、結婚、住院、退休等。

　　就像爬山時，途中的山屋，是一天旅程的結束，也是明天旅程的開始。

　　每次到了山屋，結束了一天勞累的旅程，我們就會回顧這一天的點點滴滴，檢討如果下次再來一次，我們該如何應變，然後再預習一下明天的路程與計畫，以迎接即將到來的下一段路途。

　　人生的驛站，何嘗不是如此，檢視過去，計畫未來，朝自己的理想目標而去。

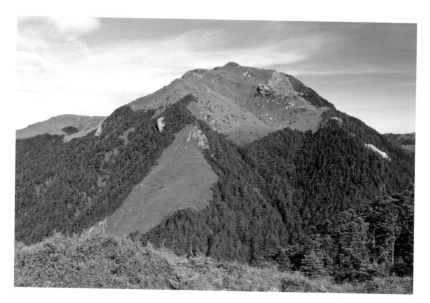

 6月 / 4日　**不一樣的奇萊北峰**

　　奇萊北峰給人的感覺是高聳陡峭，嗆味十足的辣妹，難怪山友要封給它高山一怪的雅號，但從磐石山區望向奇萊北峰的東面山坡，卻又變成了一位溫柔婉約的鄰家女孩，令人憐愛。

6月／5日

林道上的野狼

　　在過去林道還能通行車輛的年代，林務局人員或登山協作有時會騎乘野狼機車，奔馳在林道間，進行巡山或運補的工作。

　　隨著林道的崩壞，這些叱吒一時的機動野狼，現在則落得無用武之地，停在林道的一隅成了古董展示品，供路過的山友憑弔。

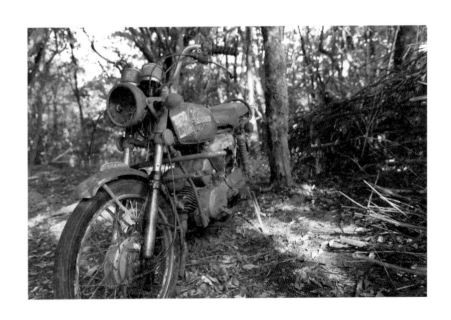

 6月 / 6日 **夢想天空**

世上最貧乏的，並不是銀行裡沒有存款的人，而是不敢去做夢的人。

我是花癡

6月
7日

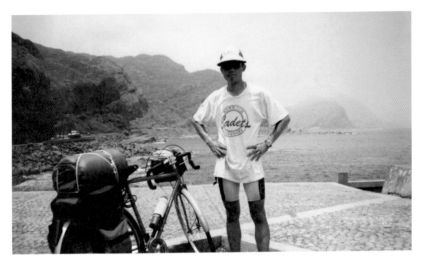

　　在還沒爬山之前，我是玩自行車環島的，中橫、南橫也騎過好幾次，騎到哪睡到哪，好不自由。有一次騎花東海岸線，途經花蓮市區時，突然從後方跟來一位女生，她騎到我旁邊開心的對我說：我是花癡，請問你在環島旅行嗎？

　　我被她這麼奇特的自我介紹嚇了一跳，畢竟能自覺是花癡的人少見，還能驕傲跟別人炫耀才是奇葩。我還沒來得及反應回答她的問題，她接著又說，她之前也跟著救國團去單車環島，看到我非常高興。

　　她陪我騎了一段路，我們聊得非常開心，後來才弄明白，原來她是花蓮師院的學生，因為喜愛單車旅行，看到我在騎車感覺非常親切，所以就跑過來跟我打招呼。

　　結語：有些學校的名字縮寫之後，很容易讓人搞錯，會鬧出笑話的。

淨、靜、鏡

在這純淨空氣中，大地都安靜了下來，嘉明湖的止水就像一面明鏡照亮天際。

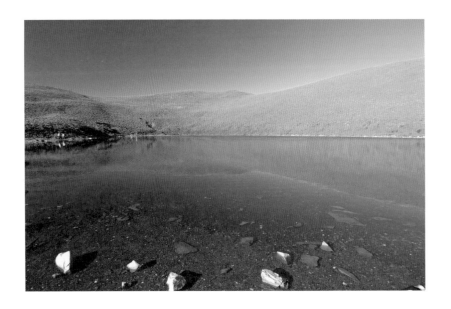

6月
9日

加油，我們就快到了

這是我爬山時最愛講的一句話。

旅途中為了激勵隊員的士氣，我通常都會講再走多久我們就到那裡了，好讓那些快要走不動的人，催眠自己只要再多撐一下，就可以得到解脫。

一開始，這樣的策略還行得通。但漸漸地有人開始懷疑，三個小時前就說快到了，到底我們還要走多久？這時我會拿起地圖，在上面比劃一番後說，嗯，我們差不多再走兩個小時就到了，加油！聽者無不氣結。

經常跟我爬山的朋友，知道我這說話不老實的毛病，早已不把我的話當一回事，說我是詐騙集團首腦。下次再聽到我說：「加油，我們就快要到了！」的時候，你只要聽前面兩個字，後面的，你就不要太認真了。

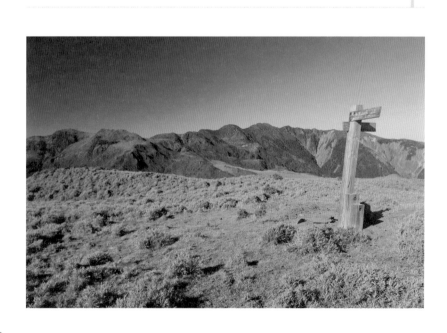

不平凡的光線

6月 10日

在對的時間、對的光線下,任何東西都不平凡。

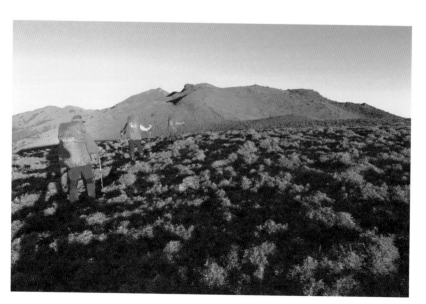

山中歲月・用心寫下自己與山林的對話

高山草原

　　爬高山最開心的事，莫過於走在大草原上，寬廣的視野，宜人的景色，看到的人無不心情頓時開朗起來。再者，草原上坡度起伏不大，大多平坦好走，也讓登山客有一個喘息與欣賞風景的機會。

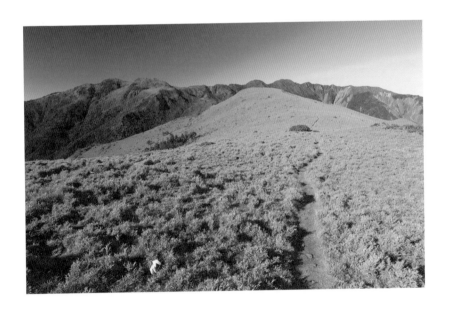

生命的問號

6月/12日

人生本來就充滿許多問號,但不管碰到什麼再困難的問題,都要像這株玉山圓柏一樣堅忍不拔,繼續屹立不搖的挺立下去。

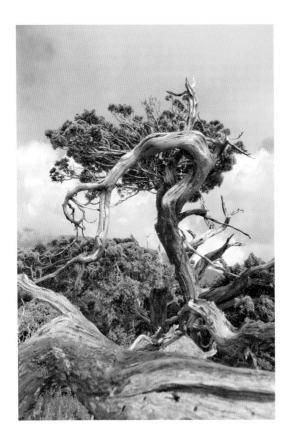

6月/13日

有拜有保庇

　　到了山上，除了要靠自己的體力與意志，隊友間的相互扶持，還需要大地神祇的庇佑，心懷感恩敬畏之心，才能安全無虞的完成旅程。

6月
14日

亞力士營地

　　亞力士營地，海拔約1,880公尺，位於無雙山南側下切的溪流中，水源位在往東行約十分鐘處的小溪流。

　　亞力士營地旁有以前原住民遺留下來由石板堆砌的石板牆，附近林相優美廣闊，是南三段行程中不錯的宿營地點，營地平坦可搭十座帳篷以上。來到這裡，通常南三段已到了尾聲，登山客的心情大多都很輕鬆愉快。

6月／15日

山中旅人

在山中，我們何其渺小，在生命旅程中，我們何其有幸。

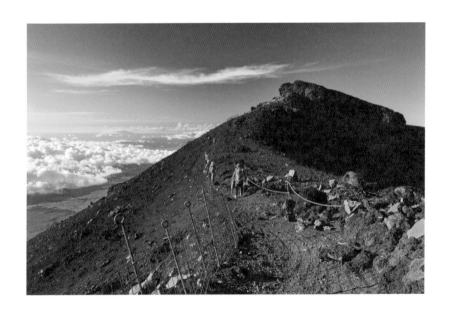

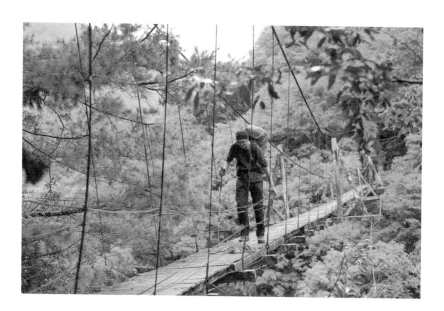

 ## 旅程的故事

6月/16日

　　每段旅程都是一篇故事，即使是一模一樣的行程，故事也一定不一樣，因為跟你去的人不同了，天氣不同了，心情也不同了。

　　每一篇故事都是獨一無二，就像拍照一樣，即使是同一個景物，每個人拍出來的味道就是不一樣，因為故事的導演與主角都是你，故事到最後會演變成喜劇亦或是悲劇，也都在你的主宰之下。

　　但最重要的，還是要你親自去走一趟，旅程的故事才精彩，不是嗎？

6月
17日

夏天爬山要注意的事

夏天，早上大多是大太陽炎熱的好天氣，可是過了中午以後，由於對流雲系發展快速，尤其在山區，很容易下西北雨，伴隨著打雷，有時甚至會下冰雹。

因此，在夏天登山，不管天氣預報如何，上山一定要攜帶雨衣雨褲，以防萬一。

另外，最好在中午以前完成登頂，然後儘速下山，而且儘量在下午兩點之前，離開稜線制高點，以免被雷擊而發生意外。

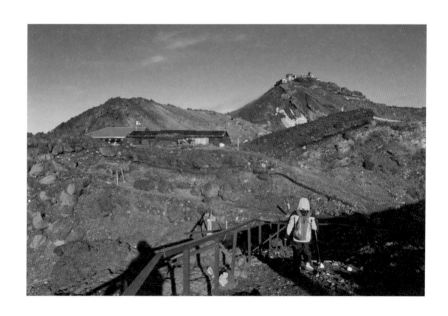

6月
18日

太陽依舊升起

不論你今天過得是好是壞，明天太陽依舊升起。

不論你今天心情多好多差，明天太陽依舊升起。

不論你今天運氣超好超爛，明天太陽依舊升起。

不論天荒地老，明天太陽依舊升起。

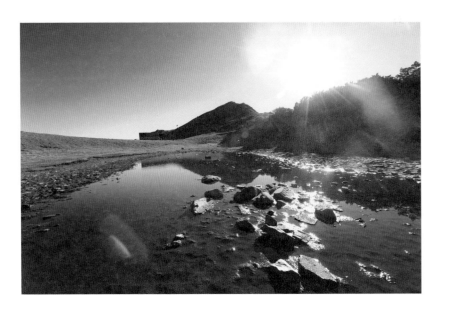

6月
19日

金黃色的喜悅

　　天一亮便出發，踏在南雙頭山的大草原上，由於太陽的斜射，紅色的光譜照射在整片地表上，剎時將地球變成火星，草原也變成了沙漠。

　　行走在這金黃色的稜線上，莫名的喜悅湧上心中，要修幾百年的福分，才能見到這麼幸福的美景啊。

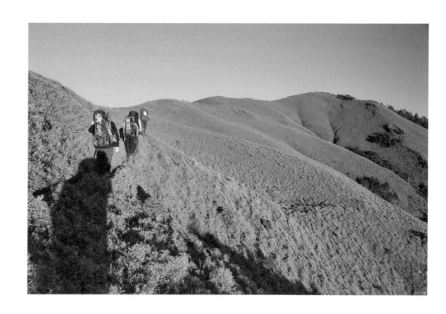

南二好風光

往大水窟的途中，有大片一望無際的草原，走到這裡，差不多已經快到了大水窟山屋。

我們開始放慢腳步，相機不停的快門聲，深怕某個畫面成了漏網之魚。終於，心滿意足了，再繼續前進吧，前面還有更精彩的節目等著我們。

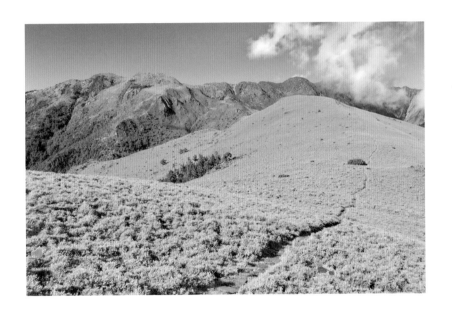

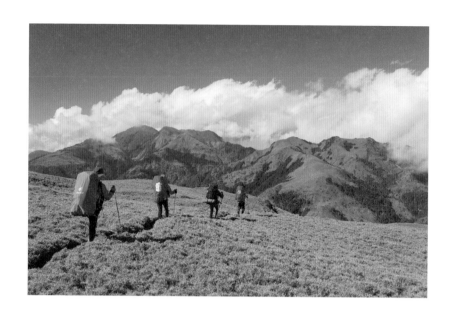

6月/21日 感恩

感謝您，我的世界因您而歡樂。

感謝您，我的世界因您而繽紛。

感謝您，我的世界因您而富足。

單純的喜歡

真正愛山的人，是單純的喜歡山，沒有其他算計，也沒有任何目的。

因為單純，所以離開紛擾的都市，到山上尋找屬於自己的純真。

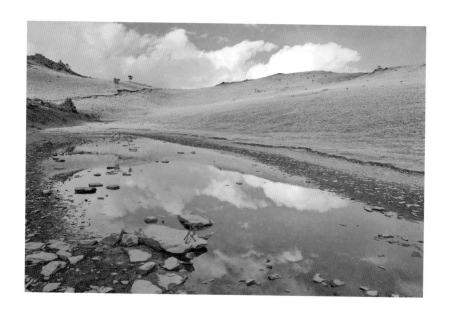

6月／23日

老子爬的不是山，是夢想

　　追求夢想的道路並不孤單，家人永遠是最大的精神支柱，就算是跌個狗吃屎，也要把夢想的道路走完。

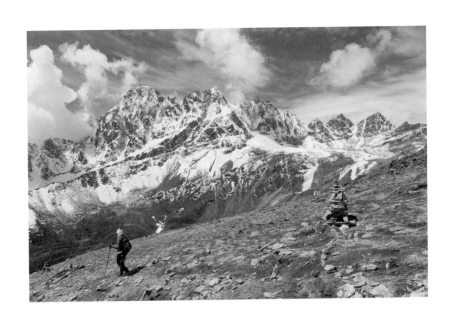

前往聖母峰基地營

6月／24日

　　電影聖母峰講述的是人類為了征服最高峰，所面臨的險惡環境與挑戰人類自我極限的心靈刻劃，是一場生離死別的求生奮鬥。

　　然而EBC卻是一條非常愜意的健行路線，前往EBC途中簡直是一場壯觀又美麗的視覺饗宴，舉目所及都是六千公尺以上的高山，在這群峰峻嶺之中，登山客通常會停下腳步坐下來喝杯咖啡熱茶，慢慢欣賞這遺世美景。

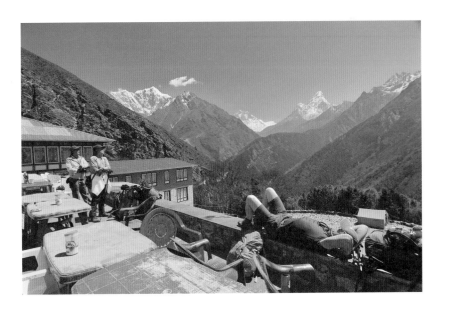

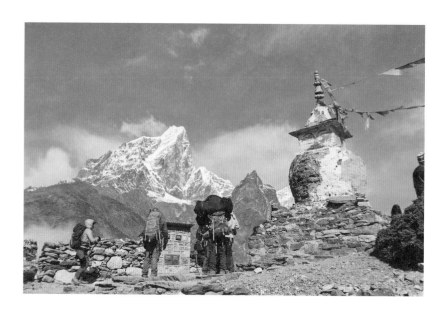

 6月／25日

祈天

　　祈求老天賜給我力量，讓我的心靈能得到平靜，讓我能夠勇敢面對問題，讓我對未來充滿信心。

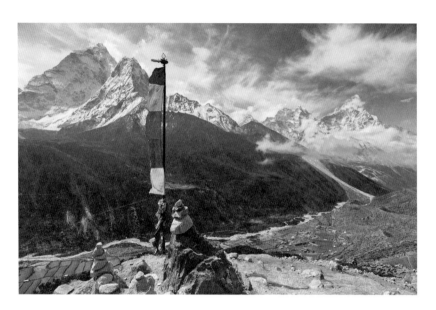

6月
26日

冰雪中的丁伯崎

尼泊爾的丁伯崎海拔4,410公尺,位在尼泊爾薩加瑪塔專區,人口只有200人左右。

去EBC旅程中,大多會在丁伯崎多停留一天以適應高度,因為下一個住宿點羅布崎已經將近五千公尺。

丁伯崎也是個攀登島峰(6,189M)的前哨站,在這裡停留一天做高度適應,可以安排去走島峰步道,順道近距離欣賞島峰的英姿。

6月/27日

青蛙精靈

　　在人煙稀少的新竹鵝鳥步道，有棵不起眼的樹幹上竟然冒出了一張臉，俏皮的模樣讓大夥兒真的是又驚又喜，也彷彿在歡迎我們的光臨。

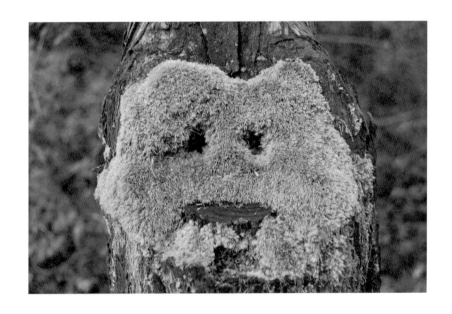

6月
28日

May I help you？

剛退伍時，我在新竹科學園區當工程師，寫軟體設計程式，雖然皮膚黝黑，但意氣風發，人生充滿希望。

有一次，到新竹火車站前的速食店用餐，輪到我點餐時，櫃檯的服務生看了我，先是愣了一下，然後說May I help you？

我突然不知如何回答，等我回過神時，我回服務生說：我會說中文！

服務生也嚇了一跳：對不起，我以為你是外勞。

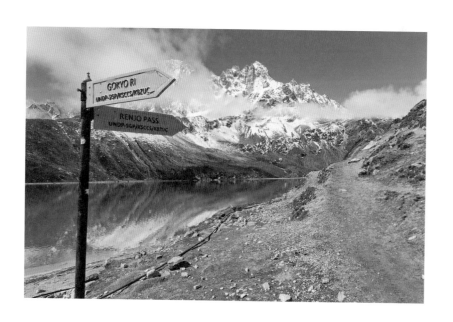

6月／29日

淺間神社

富士山是日本第一高峰（3,776M），也是日本重要的精神指標，被日本人譽為「聖岳」。

然而，富士山的山頂，其實並不歸日本政府所有，而是屬於私人土地，日本政府每年還必須付出天價的租金向其租賃。原來，富士山最早屬於江戶幕府將軍德川家康，後來德川家康將其捐贈給淺間神社，但是明治維新以後，富士山又被充歸國有。

二次大戰後，日本各地曾被國有化的土地紛紛歸還民間，富士山山頂的所有權終於在2004年又歸還給淺間神社。淺間神社旁有一登山步道，可以前往富士山，但需多安排一天行程。

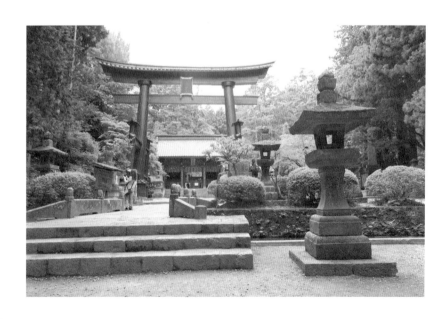

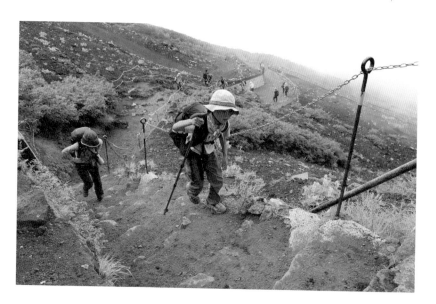

 6月
30日

不再去了

爬山途中，常聽山友說，這地方來一次就好，以後不會再來了。

聽在帶團的領隊或嚮導耳中，這話兒令人頗有感觸，如果不是真的喜愛山林這個驅動力，又怎麼可能開心地一再入山，不會厭倦。

Chapter

7

July

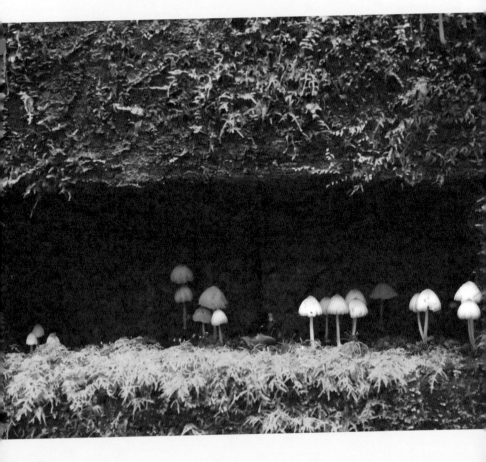

7月
1日

如夢一場

　　人在做夢的當時，會相信夢中所發生的事是真的，有時因為太過真實，以至於醒來後會冒冷汗或是莞爾一笑，但這終究是一場夢，醒來後也不會太在意夢中所發生的事。

　　但是如果人生，到頭來也是一場夢呢？醒來之後，我們還會在乎人世間的紛紛擾擾嗎？

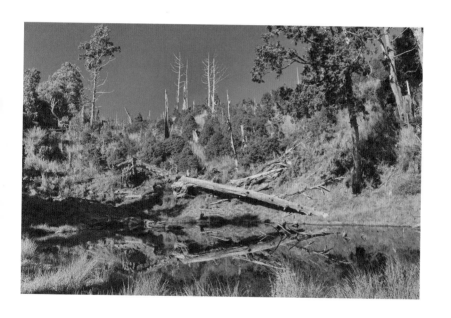

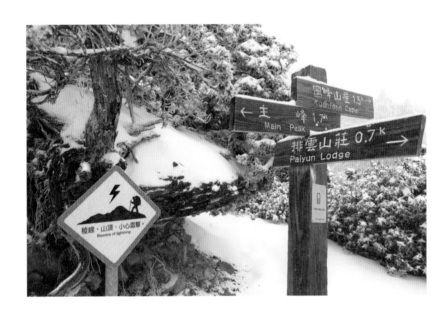

7月／2日 向左走，向右走

　　人隨時隨地都在做抉擇，小事如午餐吃什麼、晚上要追哪一部劇，大事如考試、結婚、職場轉換跑道等。事情有了衡量標準，就很好做決定，但有些事情錯綜複雜、影響甚劇而難以抉擇，但不管做了什麼決定（即便是不做決定也是一種選擇），一旦選擇之後，人生也從此跟著不同。

　　重點是，不管最後做了什麼決定，決定之後，就要好好走下去。

快樂登山隊

　　登山是一件快樂的事，沿途有美麗的風景，身邊有好友陪伴一路談笑風生，一整天呼吸最清淨的空氣，順便將平常累積在身體的毒素趁著流汗把它排出體外。醫生還說，每爬一公尺，壽命可以多五秒鐘耶。

　　我說，世上怎麼有這麼好康的事啊。

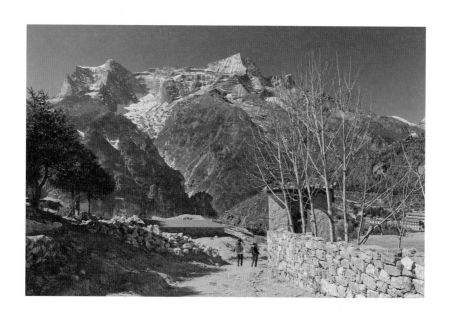

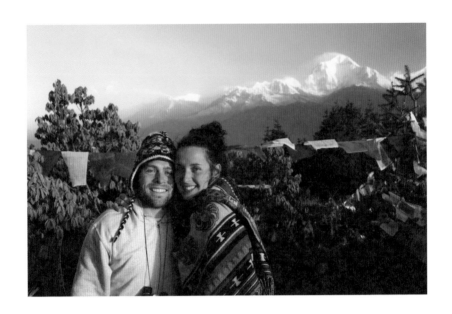

美景當前

7月/4日

　　清晨時分，世界各地前來朝聖Poon Hill的各國遊客齊聚山頂，欣賞安娜普納八千米群峰。拍照之餘，發現一對來自法國的情侶，女的身上披著喀什米爾羊毛毯，男的手持自拍棒拍美照。我問他們可否幫他們拍照，他們也欣然同意，於是就有了這張美景當前的照片。

　　希望天下有情人終成眷屬。

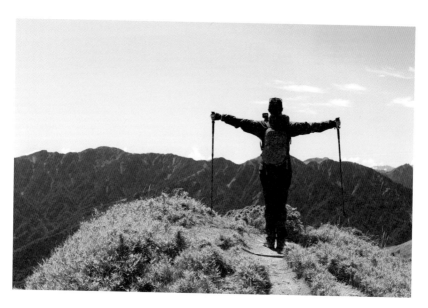

 停一下

當老天爺要你停下來的時候，一定有祂的道理。

手腳並用

7月 / 6日

爬山活動中，大部分時間都是以健行方式進行，真的需要用爬的機會其實不多。台灣幾個有名的「爬山」地點，例如金瓜石的茶壺山、三峽的五寮尖、石碇的皇帝殿、台中的鳶嘴山等，這幾座山的特徵皆是岩稜裸露地形，有時需行走在瘦稜之上，有時需手腳並用實施攀岩運動。

這些山爬起來雖然有趣刺激，也有許多人慕名前去挑戰，但奉勸有懼高症的朋友們要三思，免得卡在半山腰動彈不得，可就哭笑不得了。

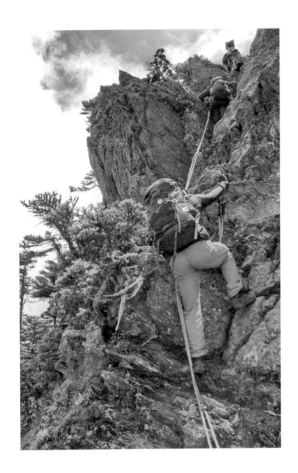

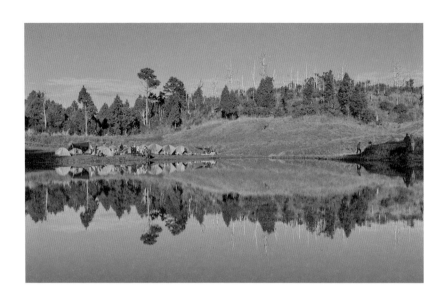

 7月 7日 **加羅晨光**

從太平山一路雨中摸黑來到加羅湖畔，大家都累壞了。

還好，隔天早上起來以後，老天爺賜給了我們一個光影與薄霧交錯的奇幻早晨，來慰勞我們前一天的辛勞。

7月／8日 **加羅湖的月亮**

晚上月亮還未出場前，銀河橫跨夜空，滿天星斗。

籃球大的月亮從東方慢慢升起後，整個營地就像是白天提前到來，不可思議。

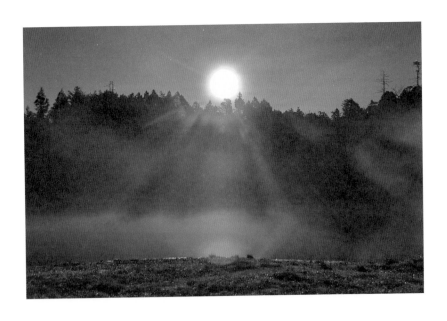

7月 / 9日

當個小孩，好好玩

　　往松蘿湖的泥路上，大家在泥漿中奮戰，個個苦不堪言。遇到爛泥巴路段時，大家都小心翼翼想辦法繞過泥漿區域，但有時還是一個不小心，整隻鞋子陷入泥沼之中，抽拔不出來，弄得整個鞋子褲子都慘不忍睹。

　　只見某家的兩個寶貝，大大方方的踩過泥漿，大力的給他踩過去，一點也不在意後果，兩個姐弟一路上玩得開心無比，只有他們覺得這段泥漿路超級好玩。

　　爸媽想拍兩人合照，把兩個小孩支開，小孩不服氣不能入鏡，乾脆在按下快門一瞬間，自己強迫入鏡，形成這有趣的畫面，可愛，也可貴。

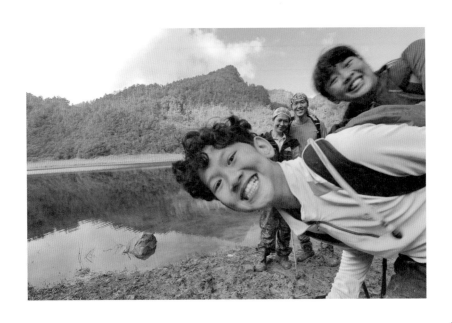

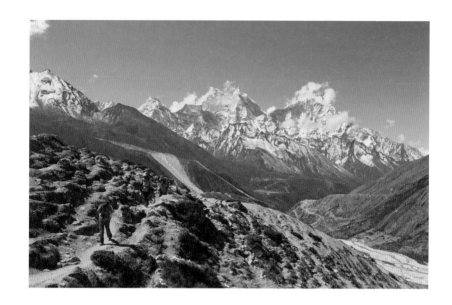

7月
10日

戴口罩，登山

　　台灣處於亞熱帶，氣候溫和，四季分明。夏天氣溫可達35度，冬天最冷大約7度。因此在台灣登山，戴口罩的機會不多，如果在夏季戴上口罩去登山，那根本會要人命，還沒暖身就先中暑。

　　但如果氣溫在五度以下，甚至零下，口罩就變得很關鍵，它可以將呼出的暖空氣保留在臉部，讓口鼻保持濕潤溫暖。如果溫度更低，例如零下十度，可以考慮戴上土匪帽只露出眼睛，再戴上雪鏡讓整個臉部保持溫暖。

　　在尼泊爾EBC登山，口罩除了可以保暖外，還可以預防得到昆布咳，尤其在抵達南崎巴札之後，很多人都因群聚感染而嚴重咳嗽，非常難過。

7月／11日

看不出的歲月

　　我們到EBC健行，找了當地的協作來幫我們背負裝備，都是在盧卡拉機場臨時挑選的。

　　照片當中的協作，年紀最長的才45歲（左二），但是看起來比實際年齡更老。而最年輕的是18歲（右二），但看起來只有國中生的年紀。

　　我們都覺得不可思議，直覺他們在唬爛，可能是擔心被舉報童工而不敢說出真實年齡吧。

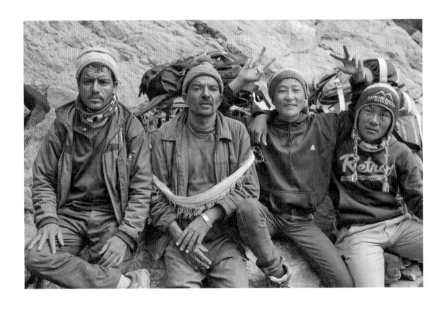

山中歲月，用心寫下自己與山林的對話

7月
/12日

明天，我們要去那個山頭

在中央山脈縱走期間，站在稜線上，經常可以看到好遠好遠的山頭，峰峰相連。然後很豪氣地説，明天，我們就會到那個山頭上，大家加油。

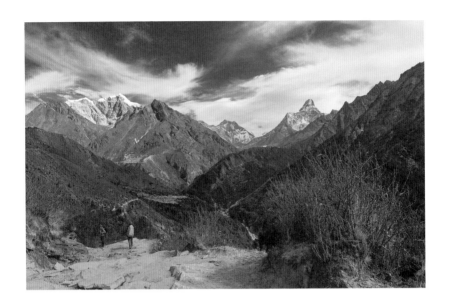

 7月/13日 ## 好臭啊

多天的百岳行程，幾乎都不能洗澡，還好高山上的空氣乾爽，即使流了汗也不會覺得不舒服，就算身體臭也不覺得噁心。

有一次，六天的奇萊東稜走完下山，原本在山上不覺得臭的身體，下了山才發現有一股死魚味從身上飄散出來。

大家沒有洗澡，直接坐車回高鐵站，我擔心車上的乘客會受不了我的臭味，所以買了一張商務艙車票，因為覺得商務艙的乘客應該會少一點吧？結果，車廂客滿……

那一次搭車超尷尬，一路抬不起頭，不敢跟任何人對上眼睛，只希望趕快到站下車。

7月
14日

台灣真好

有時候覺得，住在台灣真好。

天氣好，沒有極端氣候，夏天可以去海邊玩水，冬天可以上山賞雪；風景好，四面環海，還有兩百多座三千公尺以上的高山，動植物生態豐富；食物好，世界美食齊聚，夜市小吃令人驚豔，便宜又大碗；交通好，國道省道編織如網，高鐵火車客運快速又便利；醫療好，醫院診所到處有，健保福利優，醫生護士技術真正好。

最後，台灣人真好，善良、好客、真誠，晚上走在路上不用怕被搶，感覺真好。

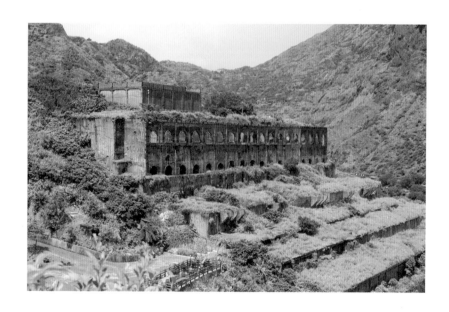

7月
15日

梁山好漢

俗話說沒有三兩三，切勿上梁山。

所以，上山前，請先秤一秤自己的斤兩，練好體力再來。

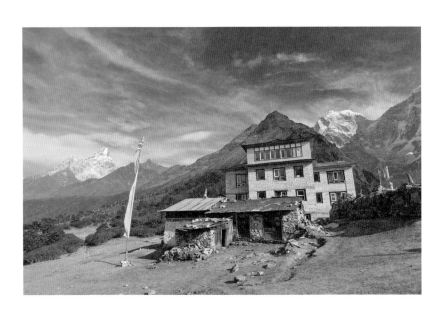

7月／16日

畢羊縱走

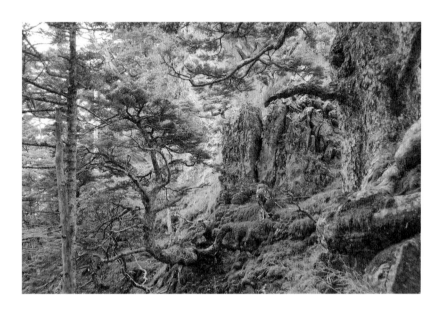

一般安排攀登畢祿山與羊頭山行程，都是以一天登一座山的方式，但是這樣的行程規劃太累了，因此有些人第一天爬完畢祿山之後，第二天的羊頭山就自動放棄了。

比較輕鬆的方式是安排三天的畢羊縱走，第一天在畢祿山登山口露營，第二天一大早輕裝出發，先登頂畢祿山，接著縱走鋸齒連峰，然後在鋸齒東峰營地紮營，第三天再登頂羊頭山，中午時分就可以下山。

這樣的安排，省去了一趟單攻來回的路程，雖然得要多走3.8公里的鋸齒連峰，但沿途風景秀麗，還有許多驚險的攀岩路段，算是非常值得一走的縱走路線。

7月
17日

衣服縮水了

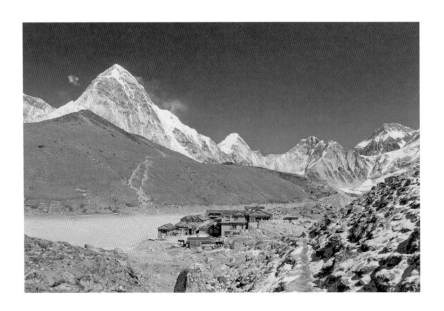

　　新冠肺炎防疫期間，取消了不少登山行程，待在家的時間變多了。最近發現，很多衣服都縮水了，明顯小了一號，問老婆是怎麼回事？

　　老婆說，衣服沒變小，是你變大隻了！

7月/18日

走走走，一同去郊遊

　　全世界疫情升溫，一發不可收拾，國外旅遊行程全部喊卡。台灣相對安全許多，政府控制得宜，第一線防疫人員功不可沒。

　　所以，走走走，一同去郊遊，台灣也有許多美麗的風景喔。

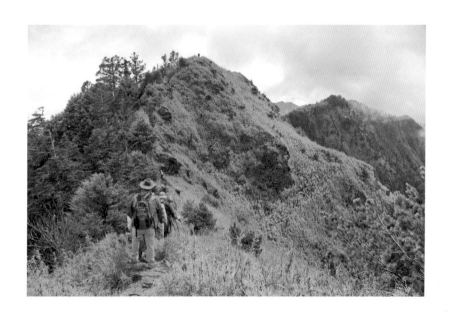

絲咪媽仙的真諦

有一位可愛的山友,想要參加北大武山的活動,但擔心自己體力不好而影響整個團隊,因此在行前做自主訓練,走了三次檜谷山莊,確定自己的體能狀況後,才敢安心的報名活動,結果最後他也順利登頂成功,體能狀況極佳。

這位可愛又認真的山友,讓我想到了日本人的處事態度,他們無論做什麼都會隨時考慮周遭旁人的感受,怕自己的言行會造成別人的困擾,因此他們常把「絲咪媽仙」掛在嘴邊,希望對方能諒解自己的「無禮」。

台灣的登山風氣日盛,而國人的道德感與公德心雖已進步許多,仍期盼大家在山上也多能愛護山林、互相幫助禮讓。

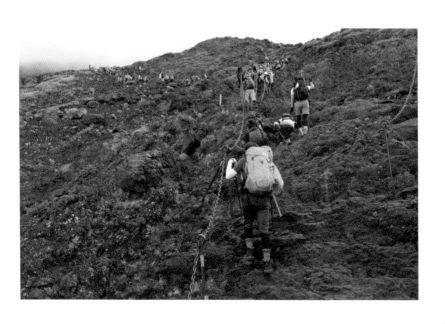

走在雲的上面

在三千公尺以上的高山上，常常一不小心就會走到雲的上面，也容易產生錯覺，好像來到了海邊，真想脫下鞋子，一腳踩進海裡面。

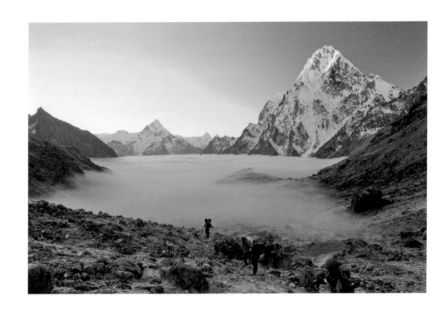

新竹的郊山

　　在新竹的五峰與尖石鄉有許多知名的郊山，很適合一天來回，如果想一次連走幾座也可以安排兩天一夜露營的方式，更能體會縱情山林的感覺。

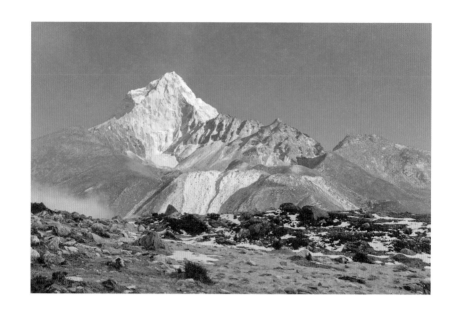

7月 / 22日 你適合爬幾顆星的山？

　　山就像人一樣，除了高度、坡度、地形、氣候、步道狀況都不一樣之外，每座山也都有她的個性與脾氣。登山要選擇適合自己經驗與體能狀態的山去爬。尤其是初學者，千萬不要以為自己體能很好，一下子就選擇難度很高的山，以為山上就跟山下一樣安全，餓了到處都有便利商店買東西，累了到處有汽車旅館可以睡。

　　其一：台灣的山，大多步道標示不清楚，有些根本沒有標示，如果沒讓有經驗的嚮導帶路，相當容易迷失方向。

　　其二：台灣的山，氣候多變，尤其過了午後，山區容易起霧，甚至容易下雷陣雨，如果沒有準備雨衣或禦寒衣物，很容易失溫。

　　其三：台灣的山，地質脆弱，一遇到大雨或地震，土石很容易鬆動滑落，走在這些危險地帶，稍一疏忽就可能連人帶包滾下山去。我有時會看到有些年輕人，身上一件短袖T恤，腳穿涼鞋，手中只拿一瓶礦泉水，已經過了中午還想往山上跑，簡直在玩命。

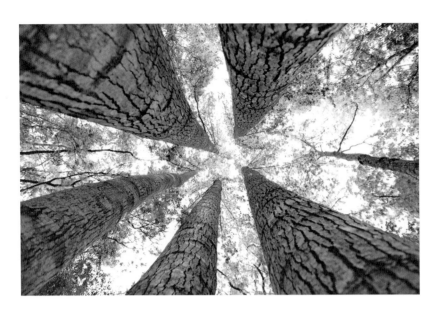

7月
23日

處處有美景

其實，只要把心打開，美景就在眼前。

7月／24日 有錢買不到

　　有錢可以買很多東西，做很多事情，達成許多願望。但也有很多東西是錢買不到的，是要靠福氣才能擁有，福氣則需要靠平時一點一滴的修行才能換得。

　　所以，有人常說，你能娶到這樣好的老婆（或你能嫁給這麼好的老公），是三輩子修來的福氣，就是這個道理吧。

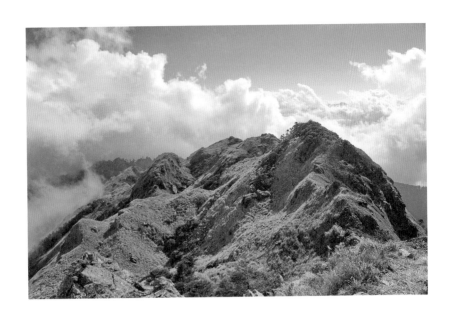

山上空氣好

7月/25日

　新型冠狀病毒肆虐全球各地，搞得人心惶惶，哪裡都不敢去。山上空氣好風景優，遠離病毒威脅，是最好的去處吧。

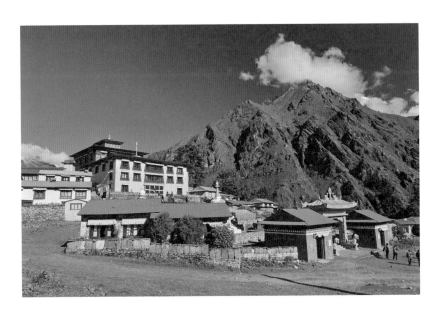

7月/26日

夢想無價

How much they paid you to give up on your dreams？

很多人為了賺多一點錢，找了薪水高一點，但自己卻不喜歡的工作，日復一日、年復一年的提領自己寶貴的青春，並消磨自己的意志。錢是多了一點，但一點都不快樂。

因為別人用錢買了你的夢想，來完成他的夢想。

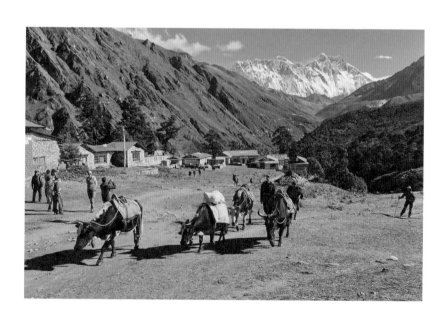

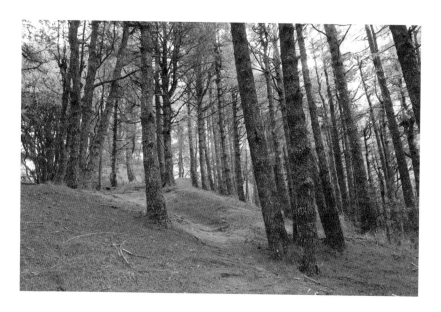

 7月／27日 **忘憂森林**

忘了憂傷吧，離別哀愁，只要你願意被森林懷抱。

7月／28日

台灣的高山鐵道

　　台灣過去為了將木材運送下山，建造了許多高山鐵道，在全盛時期，林業非常興盛，也帶動相關產業，許多鄉鎮也因鐵道經過而興起。

　　隨著森林水保觀念的健全，與歷年的風災雨災，使得高山鐵道的功能不復存在，僅存的阿里山鐵道也轉型為觀光載客。九二一大地震後，眠月線因地震柔腸寸斷，現在也只能供登山客健行探險，走在鐵道上，似乎還能感受到當時的林業盛況。

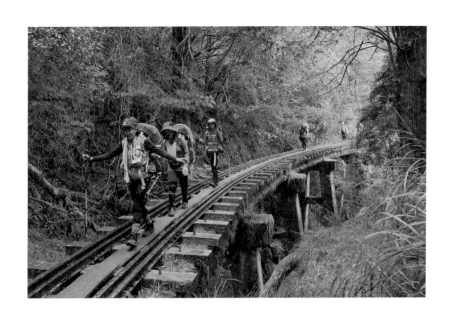

尋美之路

眼睛和心靈之間有一條不經過大腦的路。

美不需理性思考,看到美景時,就像一見鍾情般地陷入熱戀,無法自拔。

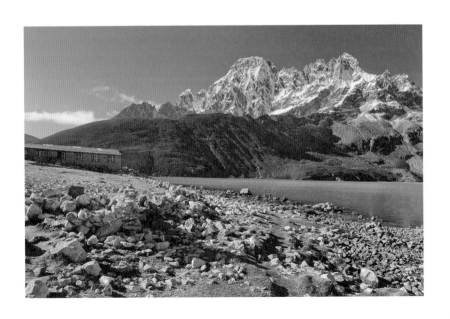

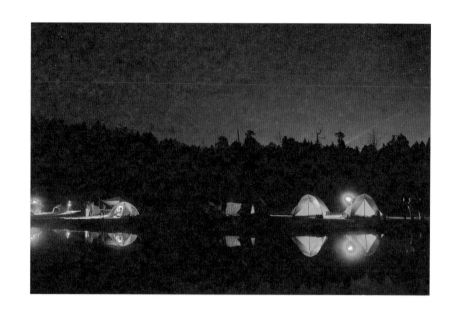

7月 / 30日 湖岸第一排

市區豪宅無法享受的湖景山色，我們睡湖岸第一排，六星級的感官享受，只有通過淬鍊的山友才能獨享。

7月
31日

牛魔角的試煉

　　能安縱走的第二天,從光被八表碑一路到卡賀爾山要鑽三個小時的箭竹林與芒草,而且一路上坡攀爬,遠處的牛魔角(即卡賀爾山)猙獰的望著我們,令人印象深刻。

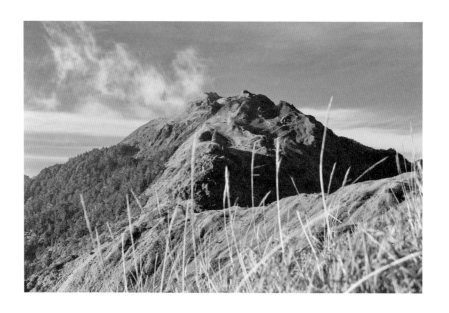

Chapter

8

August

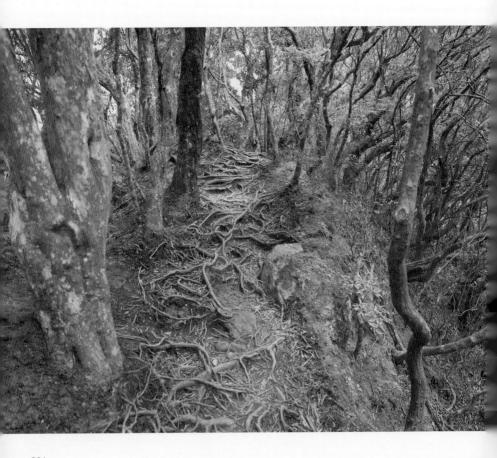

熔岩塔（Lava Tower）

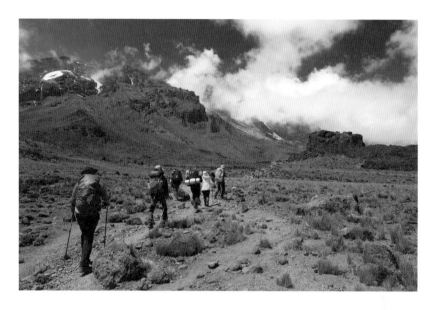

Lava Tower 是攀登吉力馬札羅山（5,895M）經Machame路線中的特殊景點。

Lava Tower標高4,630公尺，是Machame路線第三天行程當中的最高點，也是登頂前非常重要的高度適應訓練天。

通常走到熔岩塔時，都已經接近中午時分，登山客多會在這裡午餐休息，並欣賞四周壯麗的火山景觀。

8月
2日

我愛戴怡宛

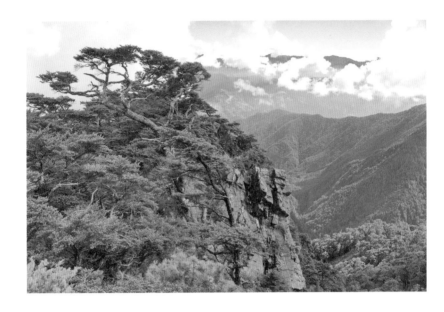

　　台灣雖然不大，但她四面環海並且擁有268座超過三千公尺的高山；她氣候溫和、四季分明、動植物生態豐富。

　　她人民熱情好客、美食讓人食指大動、風景處處撩人。

　　所以，我愛戴怡宛。

下山

8月/3日

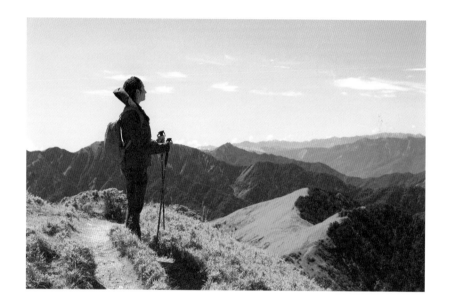

人，不管爬得再高，終究得下山。

人，花了大半時間，汲汲營營想要攀到峰頂，但停留在最高點的時間，卻非常短暫。

下山了，有人準備下一場挑戰，也有人再也不想上去了。

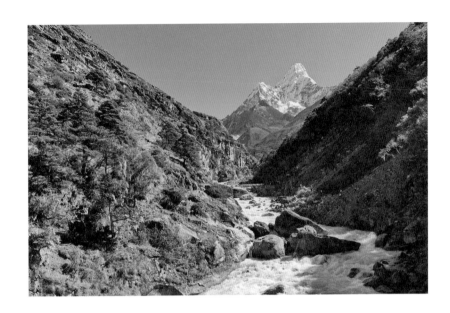

8月
4日

不要再問啦

在台灣走兩天以上的登山行程，期間是不能洗澡的，更沒有熱水澡。

山上的水，是非常珍貴的，有時候連喝的水都十分稀有，如果營地附近沒水，還得從別的地方背水過去。

所以，請不要再問我，山上可不可以洗熱水澡了。

享清福

現在要真正的享清福，得到山上去囉。

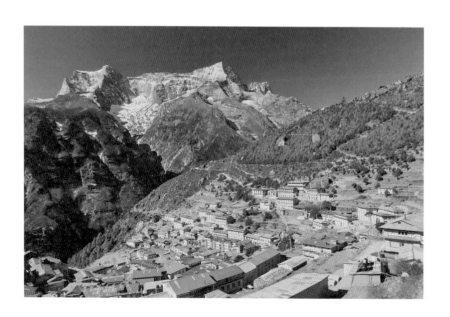

8月/6日

山中醫院

　　山上的森林，就像一間超級大的醫院，裡面的花草樹木就是醫生，空氣就是仙丹。很多病痛甚至心病，只要多跑幾趟山中醫院，症狀都會慢慢減輕然後痊癒，真的很神奇。

　　你不信？那就來試試看唄。

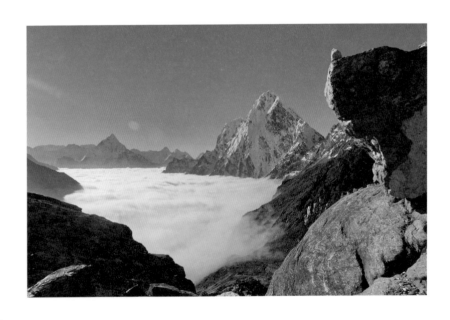

什麼都不敢，最危險

8月 / 7日

　　有一次帶團去登日本最高峰富士山，上山途中遇到一群正在下山的幼稚園小朋友，看在我們這群大人眼中，這些小朋友都好厲害，也打從心底欽佩他們的父母與師長。

　　在日本人的觀念中，他們認為對小孩最危險的教育，那就是讓他們什麼都「不敢」。

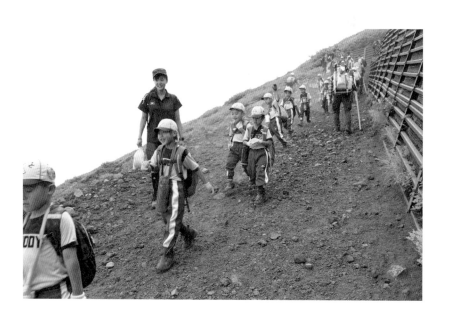

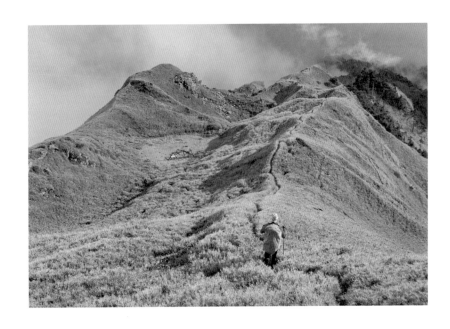

8月／8日　**北三段**

　　中央山脈的北三段，北從屏風山開始，往南接奇萊北峰後走奇萊連峰，然後再接能高連峰、白石山與安東軍山後，到奧萬大森林遊樂區結束。

　　北三段除了沿途看不盡的層巒疊嶂外，還有為數不少的水鹿群以及數座隱身幽谷的高山湖泊，堪稱是百岳縱走行程中最具可看性的一條路線。

紫葉槭

你知道嗎？在夏天也可以賞楓紅。

在太平山森林遊樂區裡，有一條登山步道在每年春夏時節，兩旁的紫葉槭會長滿火紅的葉子將整條步道染紅，因此又被稱為紅葉步道。

紫葉槭在每年春天時會長出新的葉子，四月份葉子開始轉紅色到最後變成紫紅色，一直到十月份入秋時葉子才會掉光，所以春夏颱風季節之前是賞紫葉槭最佳的時間。

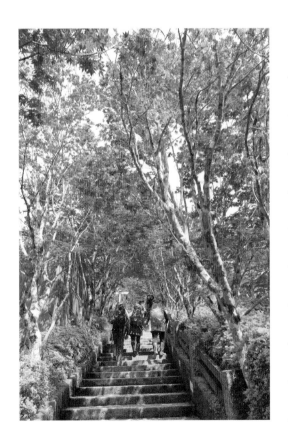

 8月／10日

不要去爬山

如果你怕苦，不要去爬山。

如果你怕冷，不要去爬山。

如果你怕熱，不要去爬山。

如果你怕睡不好，不要去爬山。

如果你怕吃不好，不要去爬山。

如果你怕不能洗澡，不要去爬山。

如果你怕沒有廁所，不要去爬山。

如果你怕，就不要去爬山。

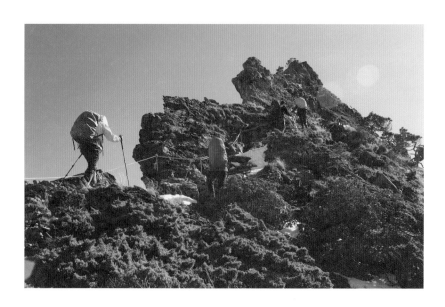

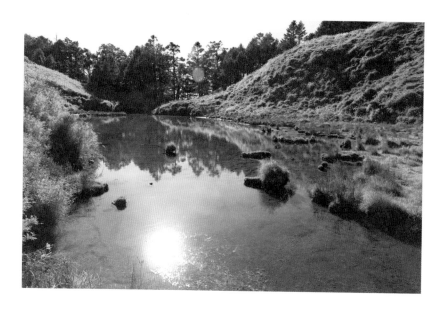

 8月
11日

屯鹿妹池

　　走過能安縱走的人都知道屯鹿池，以有眾多水鹿而聞名，其實再往前走約五分鐘還有一個妹池。

　　這座屯鹿妹池有一細流小溪行經，水質乾淨無汙染，比起安東軍山下的三叉營地，這裡更適合紮營過夜。

8月／12日

慢慢走不等於不用練體力

　　我雖然提倡爬山要慢慢走，但並不表示上山之前不用練體力啊！

　　有少數人以為反正領隊會壓隊，會陪他慢慢走，所以上山之前完全不做功課，也不願花時間流汗去練體力、練負重。

　　試問，如果從來沒有背過重裝超過10公斤，一天走超過八個小時以上，不知道他哪來的自信可以應付長程縱走的試煉。結果一上山之後，成了團隊的拖油瓶，大家都因為他耽誤行程，有時還得分攤他的背包重量。

　　人有自信是好事，但過度自信，則可能會害了自己也拖累整個團隊。

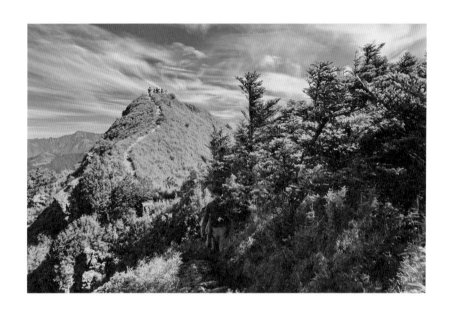

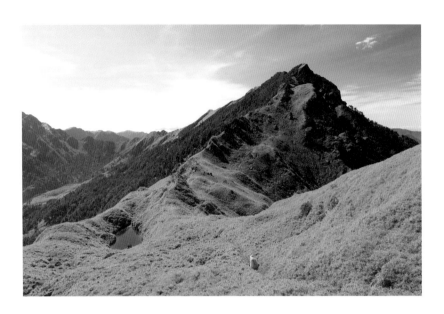

 8月 / 13日

能高主峰

　能高山，海拔3,262公尺，為能安縱走行程中第二天的重頭戲。

　奮力爬上牛魔角的卡賀爾山之後，再走大約四個小時才能登頂能高山，從遠處眺望山形雄偉的能高山，搭配著美麗的高山箭竹草原，身體雖累但心情是愉悅的。

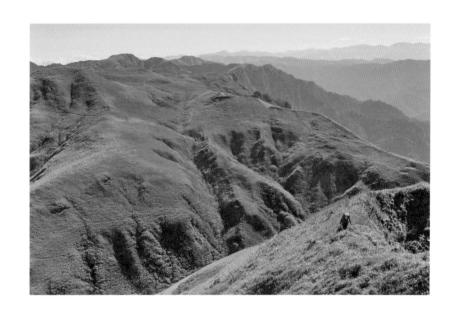

8月
14日

避開人潮

　　台灣雖小但登山的人不少，每到假日甚至連續假期山上到處都是人，經過有些地方還得排隊等候，露營地更是人滿為患，簡直成了菜市場。

　　所以我儘量挑非假日出發，遇到連假則大多選擇待在家裡不出門，免得在山下到處塞車，上了山也一肚子氣。

8月
/15日

生死有命

　　我們到達高丘湖的那天，下午天氣轉差天空下起大雪，大部分人都留在屋內休息。突然，有一個外國人跑進山屋，急忙尋找醫生，因為他的同伴心臟病發需要緊急救治，山屋內沒有人是醫生，因此只能搖頭嘆息。

　　後來消息傳來，這位心臟病發的山友已經往生，大家心情盪到谷底，為他婉惜十分。隔天，直升機專機飛來載送大體下山，看著他隨行的朋友在機外送行，大家都鼻酸眼眶紅。生死真的有命，但在這麼美麗的地方結束自己的一生，也是有幸。

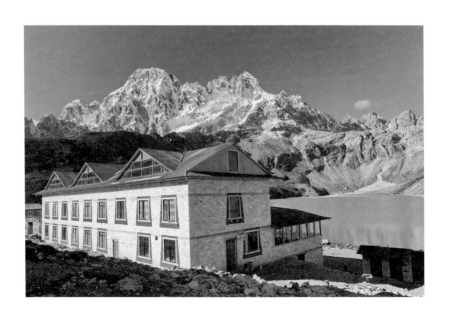

8月
16日

阿溪縱走

　　溪阿縱走（阿溪縱走）是我高中時期，一條風景很美在當時非常熱門的健行路線，暑假救國團開團的時候，都是秒殺額滿。

　　溪阿縱走也是我人生第一次帶團，在我高二那年，從杉林溪沿著阿里山眠月線一直走到阿里山，那時候火車還可以開到石猴車站，所以走在鐵道上時，還得時時注意火車的動態，以免走到橋上時火車剛好來，人只能往橋下跳。

　　九二一後，原有的溪阿縱走路線已經柔腸寸斷，取而代之的是高繞松山接水漾的新路線，路線雖有不同但風景依舊美麗，心情依然激動。

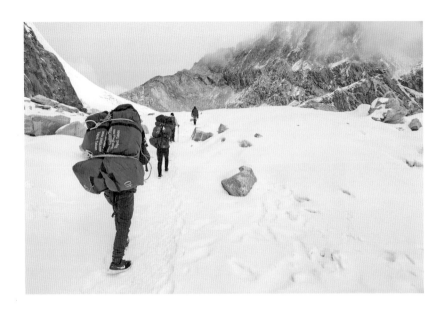

8月
17日

協作的定義

　協作這個詞從字面上來解釋，有協同合作的意思，指的是針對某一項任務或專案上，所有共同參與計畫的人員。

　因此在登山活動中，凡是協助支援的人員都可統稱為協作，例如：接駁司機、廚師、挑夫、嚮導及領隊等都是協作裡的一員，而不是只有挑夫才是協作喔。

243

8月／18日

光被八表

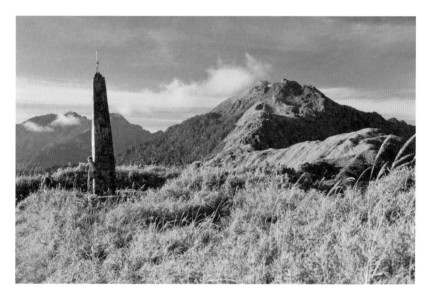

　　光被八表碑，海拔2,800公尺，矗立在花蓮與南投的縣界上，位置在能高越嶺與能高安東軍縱走的叉路口附近，是當時為了要紀念東西輸電之創舉。

　　如果想要看到這麼奇特的景象，可要特別起個大早，趕在太陽升起之前到達，透過黎明金黃色的光線，把山景芒草變裝成異星表面。

登山備用衣服

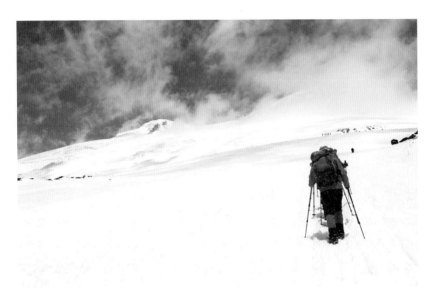

現在登山有排汗衫可穿，不但可以快速吸濕排汗，也能快速乾燥，是登山友的福音。

因此，如果在登山途中衣服因流汗或雨水弄濕，到營地之後，要讓身上的衣服快乾的方式，就是把它繼續穿在身上利用體溫將衣服「烘」乾，約莫一個小時就可以讓衣服乾爽。但是如果將濕衣服脫下來反而不容易乾，徒增困擾。

登山所攜帶的一套備用衣服，是緊急時防止失溫換穿的，因此它是救命用的，不是拿來換穿舒服用的。

山
中
歲
月
‧
用
心
寫
下
自
己
與
山
林
的
對
話

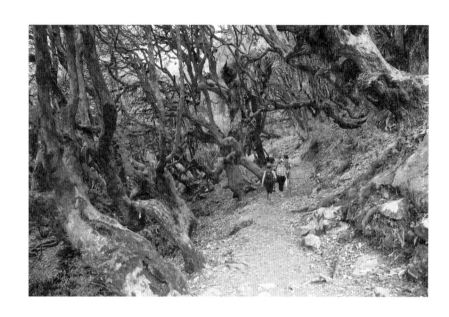

奇異的樹林

8月／20日

在尼泊爾ABC健行途中，突然走進一片長相奇怪的樹林，扭曲的樹幹張牙舞爪，彷彿女巫就要跳出來嚇人。

8月
21日

登山不要戴隱形眼鏡

　　之前發生過有登山客因配戴隱形眼鏡造成眼角膜受傷，最後須出動直升機救援。

　　眼睛配戴隱形眼鏡時，對於氧氣的需求是非常高的，然而高山上的空氣稀薄，氧氣濃度較平地低，再加上濕度也低，隱形眼鏡容易變得乾燥，因此容易刮傷眼球造成角膜受傷。

　　所以，登高山建議還是配戴一般眼鏡比較安全，不要為了一時的方便或美觀而使用隱形眼鏡。

　　如果非得要使用隱形眼鏡，建議還是要攜帶一般眼鏡備用，只要發現眼睛有任何不舒服就要趕快拿下，才能保住寶貴的靈魂之窗。

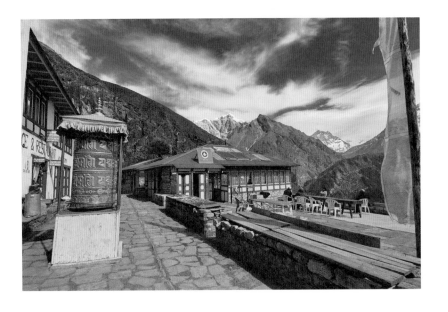

8月
22日

全面開放

　　台灣山岳已全面開放，此後再也沒有黑山，真是好事一椿。但也請山友謹記，登山安全應由自己完全負責。

　　也督促相關單位，維護步道山屋與保持路徑標示清楚，讓健康的登山活動更加安全。

8月
23日

爬山要穿長袖

在台灣爬山最好穿長袖排汗衫，一來可以多一層保護，二來可以防曬。

山上氣溫變化劇烈，穿著長袖排汗衫可以讓身體維持恆溫，不會因為外部溫度劇降，而讓身體快速流失熱量。

另外，台灣高山上有割人的芒草以及許多有刺植物（例如刺柏），穿著長袖衣服可以避免皮膚直接碰觸而受傷。

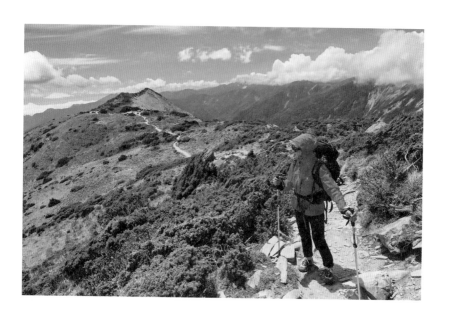

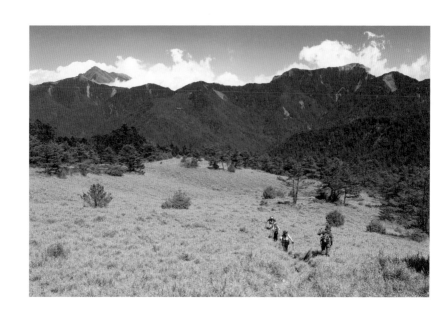

8月/24日

閂山草原望中央尖

　　閂山，海拔3,168公尺，百岳排名第80，上面有二等三角點，也是北二段裡最輕鬆的一座百岳。

　　攀登閂山途中會經過一片草原坡，在大草原上可以遙望北一段上的中央尖山與南湖大山，也是一種幸福。

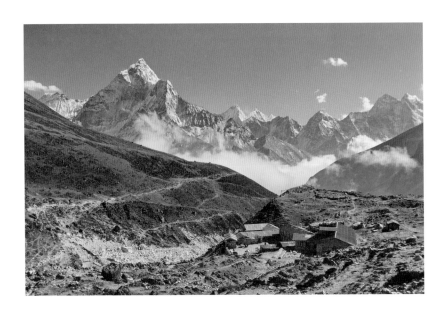

8月／25日

為失眠所苦

有些人參加多日百岳行程，最擔心的就是晚上睡不好，尤其在山屋裡許多人睡在同一間大通鋪。除非當天的行程很累很累，不然我也很難入眠，不過我並不會因此而困擾。

其實，只要躺著閉上眼睛，身體就已經在休息，如果精神真的很亢奮，可以塞耳機聽音樂或翻看相機（手機）回味一下今天拍的照片，或是到戶外觀星賞月。

有人說，你越不想睡反而越快睡著，找點事情做，不要一直想著睡覺也許是個方法。但記住，行動時不要打擾到其他人的睡眠才好。

 8月／26日

走慢一點

欲速則不達這句話，很適合套用在登山活動上。走慢一點，是我在爬山時最常說的話，尤其針對走在後頭比較慢的山友。

很多人剛開始爬山時怕跟不上團隊，一啟程就加足馬力拚命往前衝，結果出發沒多久就氣喘吁吁上氣不接下氣，不是體力耗盡就是兩腿抽筋，根本走不下去。

所以，我一開始都會走在隊伍前頭壓步伐，尤其是上坡路段，放慢速度慢慢的走，將呼吸調勻後，就可以永續的走下去。

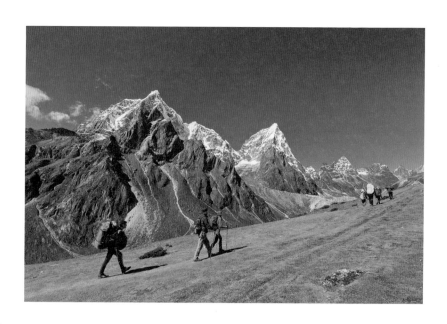

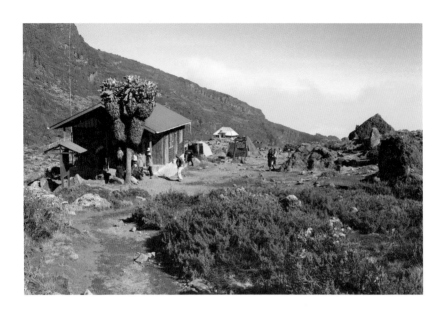

 8月/27日 **垃圾減量**

現在登山活動強調裝備輕量化，垃圾也要減量。登山途中產生的垃圾主要來自所攜帶的糧食，因此在選擇糧食或行動糧時請注意以下幾點：

大原則：所有的垃圾都須帶下山，這也包含果皮、種子。

一：不選擇過度包裝的食品。

二：不用一次性的包裝或食器。

三：不要攜帶會產生果皮的水果。

糧食帶得越多越複雜，產生的垃圾也可能越多，裝備也會更重，只會徒增困擾而已。

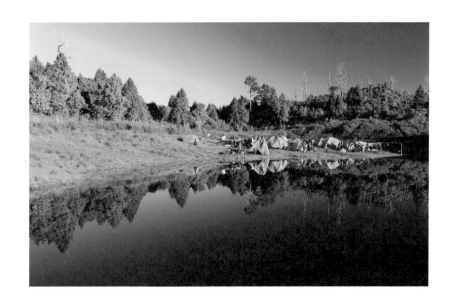

8月／28日 **睡帳篷**

　　台灣的山屋，除了玉山的排雲山莊與能高的天池山莊外，都是採取大通鋪設計，所有人都睡在一間大房間裡，可以想像晚上睡覺時，房間裡傳來各種聲音，例如打呼、磨牙、說夢話等，對有睡眠障礙的人來講，這些聲音簡直是魔咒，令人痛苦萬分。但最令人氣憤的，是在安靜的山屋裡大家沉睡中，有人竟然大聲的在整理背包、聊天、超亮的頭燈四處掃射，完全無視其他人的存在。

　　在大山屋裡，每個登山團體的行程都不一樣，有些可能要兩點起床，有些可能六點才出發，提早起床的就會影響到還在睡覺的山友，如果起床時又大聲整理裝備、大聲講話，就十分令人惱怒，超想罵人。所以，登山睡帳篷是一個不錯的選擇，少了許多干擾源，通常可以得到一夜好眠，對隔天的行程有很大的幫助。

8月
29日

最誇張的裝備

有一位山友參加了一個百岳縱走行程，背了三十幾公斤的裝備，我很好奇他背了什麼裝備，那麼重？

他一一把東西從背包裡拿出來，真是開了眼界，很多東西都是不必要的裝備，其中有一項最令人傻眼。

他竟帶了一瓶兩公升的洗髮精，山上不能洗澡，更不用說洗頭，除了重量訓練外，我真的想不出來帶這瓶洗髮精上山的用意。

你在山上碰過最離譜的裝備是什麼？

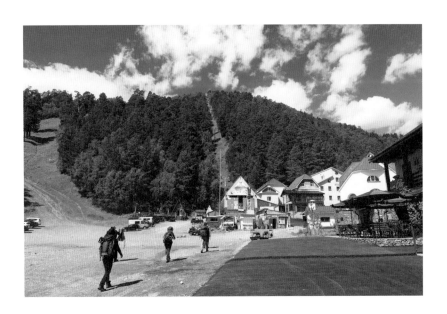

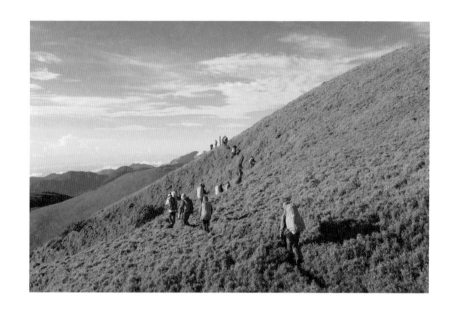

請問睡墊

剛開始帶登山活動，經驗不足，對報名參加的人沒有篩選資格。

有一次，有一位山友報名難度不低的登山縱走行程，出發前三天打電話來問我什麼是睡墊，瑜珈墊可不可以用？

放下電話，我驚覺這位山友沒有登山經驗，從來沒有爬過山，竟然來參加難度這麼高的活動。我隨即擬定B計畫，打電話給我們的接駁司機，請他當天載我們到登山口後要留在原地等，因為這位山友有可能走到一半會撤退。

之後我都會問報名參加的朋友，他們最近一次爬山的時間是什麼時候，爬什麼山，平常還有從事哪些運動？以免體力無法負擔而造成困擾。

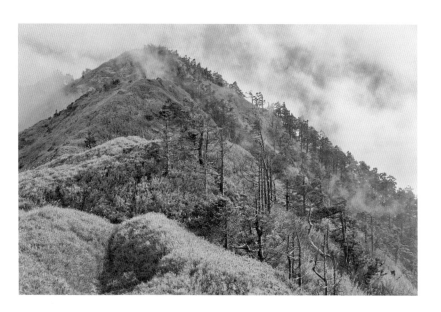

 8月／31日

自負安全

　登山，是危險性極高的活動，它不像一般路跑或騎自行車，在發生意外之後能及時得到協助及救援。

　尤其前進高海拔山區，人煙稀少、路徑不明、山區潛藏許多危機，最好攜伴且由經驗豐富的嚮導或領隊帶領前往，是比較安全的方式。

　出發之前，應評估自己當時身體的狀況，檢查應該攜帶的裝備與糧食，行動中要時時判斷天氣與身體狀況，應以安全為首要原則，而不是登頂。

September

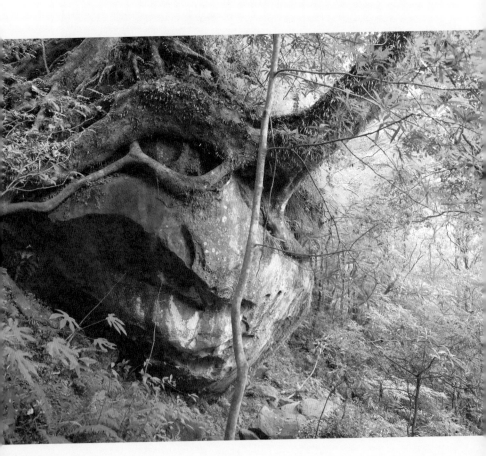

簡單的登山

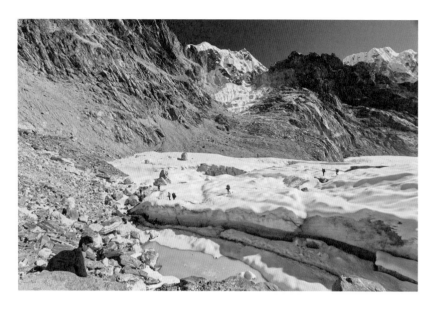

　　剛開始爬山時經驗不足，擔心糧食吃不夠裝備帶不足，往往超帶了許多不必要的食物與裝備，結果徒增登山行程中的困擾。

　　現在爬山講究輕量化，不但裝備要輕量，在山上用不到的東西也不要帶上去，行動糧也力求簡單，以前行動糧都會準備得很豐盛，煮泡麵泡咖啡樣樣來，把登山弄得複雜而裝備也繁重許多。

　　現在帶個麵包、堅果、幾顆糖果就夠了，重量輕了、垃圾變少了、時間也彈性許多，把多出來的時間拿來賞景，不是比較好嗎？

9月
2日

新神山步道

　　2015年6月5日，馬來西亞沙巴發生六級大地震，造成當地很大的傷亡及損失，神山也因此封山半年以上，部分步道也因為坍方而無法再行走。

　　神山公園因此改闢另一條步道繞過坍方路段，雖然登頂神山的路多了五百公尺，但新步道沿途景觀更開闊，風景也更加美麗。

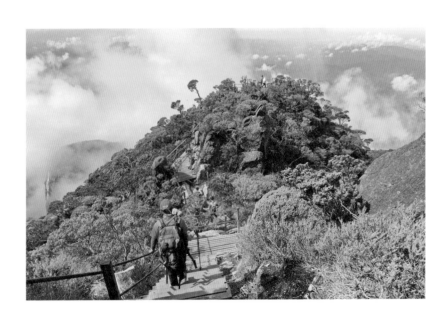

9月
3日

五色經幡

　　在西藏或尼泊爾，隨處都可見五色的經幡，五種顏色象徵自然界的五種現象，這五種現象也是生命賴以生存的基本物質。

　　五色經幡是由紅、白、黃、藍和綠色這五種印有經文的布條所組成，一般被藏族掛在屋頂、湖邊或高山上，主要是用來祈福的，藏人認為當風吹過經幡時，就相當於將上面的經文唸過一遍。

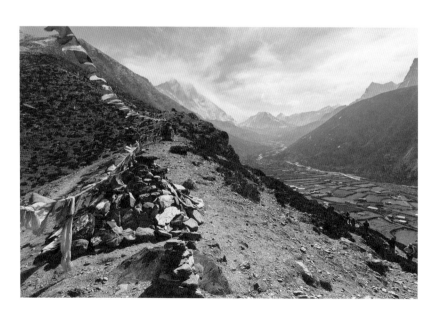

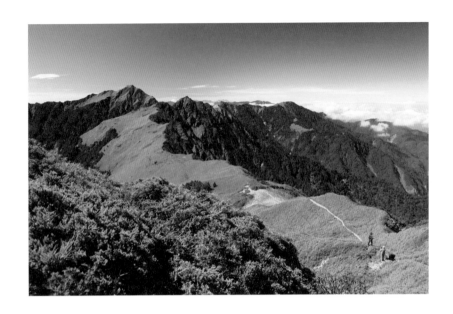

 9月／4日

奇萊主峰

　　從奇萊北峰望向遠處的奇萊主峰，箭竹草原滿山遍野，把整個大地染成深綠，配合著藍天，大自然的顏色就是這麼和諧，看起來真舒暢。

林道崩壞

9月／5日

台灣的林道是許多攀登百岳的必經要道,在過去林道狀況良好的時代,登山客可以搭著車輛直接抵達登山口,省去許多往返的時間。

但隨著風災雨災的持續侵襲破壞,再加上主管單位放棄維修,許多林道都已經崩壞,導致車輛無法再進入,登山客現在只能靠著自己的雙腳慢慢踢進去,爬山變得辛苦許多。

還好,林道的沿途風景優美、景致迷人,稍稍撫慰了登山客的心情。

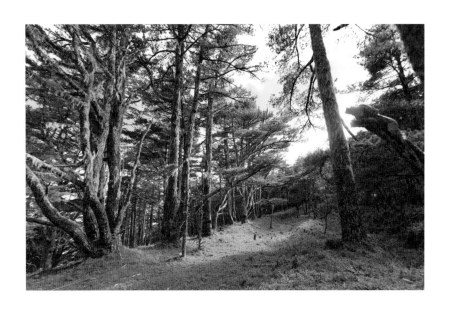

山中歲月，用心寫下自己與山林的對話

9月/6日 爬山不能洗澡

在台灣爬山，尤其是多天行程，要洗澡是幾乎不可能的事。

不能洗澡這件事，對有些人來說是非常嚴重的事，尤其頭髮一天不洗，就好像有幾千隻的螞蟻在頭上爬，簡直生不如死。

有些剛開始爬山的山友，想要嘗試登百岳，報名時會問我，睡山屋可不可以洗澡，可以想像當他們聽到不可以的答覆時，那失望又喪氣的表情。

其實，攀登三千公尺以上的山，我們在山上都不建議洗熱水澡，更不能洗頭，主要是避免高山症發作，因為熱水會加速血液循環，提高身體的耗氧量。

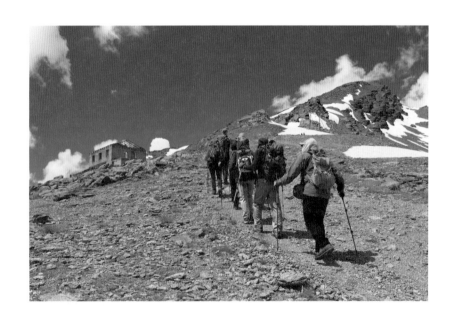

爬山最怕的事

9月/7日

許多人爬山，很擔心晚上睡不好覺隔天起來沒精神，爬山時超想打瞌睡很辛苦。睡不好覺的原因，有些人是天生認床，這種人只要出了家門，都無法好好睡個好覺。有些人則對周遭環境很挑剔，有一點點聲音、有一點點亮光、甚至有一點點味道，就無法入睡。

因此，如果宿營地是山屋而且又是大通鋪，這些人通常都很痛苦，行前大多會準備助眠藥或耳塞等物品來因應。

但也有些特異人士，一躺下去不到三分鐘就可以聽到他傳來的打鼾聲，令人羨慕又恨得牙癢癢。

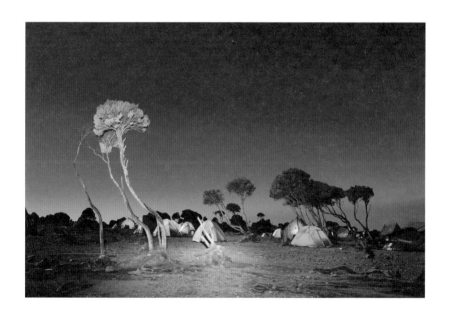

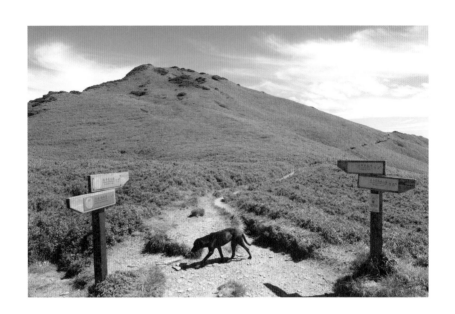

奇萊靈犬

　　這隻漫遊在奇萊山區的小黑，我們為牠取名為成功，因為我們是在成功山屋遇到牠。成功一路從成功山屋跟著我們登頂奇萊北峰，這條步道牠應該走過無數次了吧，不管是多麼困難的岩壁，牠都能輕易一躍而上，總是走在前頭帶領我們前進，儼然是一隻經驗豐富的嚮導犬。其中一位隊員還說如果成功跟著我們下山，就把牠帶回家養。

阿嬤到不了

尼泊爾的阿瑪達布拉姆峰（Ama Dablam），海拔高度為6,856米，Ama Dablam在尼泊爾語的意思是母親的項鍊，主峰兩側的小峰很神似母親的雙手，而前方的冰河就像是項鍊一般，因而得名。

英國攀山隊在1961年3月13日完成首登此峰，此後阿瑪達布拉姆峰也成為喜馬拉雅山脈中第三座最熱門的攀登山峰，但也因為攀登困難而有人戲稱此峰為阿嬤到不了峰。

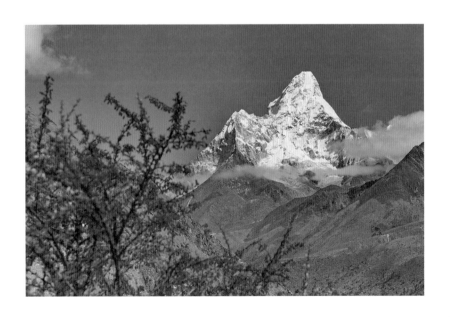

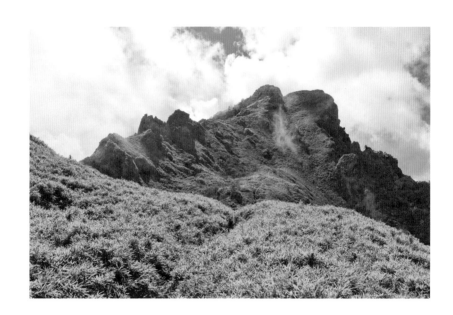

9月
10日

百岳的障礙

常爬百岳的人都有聽過四大障礙，指的是最艱難的四條百岳路線：分別是南三段、奇萊東稜、馬博橫斷及干卓萬群峰，是許多想要完百山友的夢魘與最後的試煉。

除此之外，要完登百岳還有其他的障礙，螞蝗就是其中之一。百岳路線中，螞蝗主要分布在中央山脈以東的林道中，例如奇萊東稜的研海林道、馬博橫斷的中平林道、南三段的瑞穗林道、新康橫斷的瓦拉米步道等都是著名的螞蝗聚集地，經過這些路段時，身上往往布滿了螞蝗，血跡斑斑慘不忍睹。

許多恐懼這類吸血蟲的山友必須克服心理障礙，不然肯定一路哇哇叫。

一花一世界

　旅途中，看到小花小草，都會忍不住拿起相機按下快門，比起大山大水的壯闊風景，這些小花小草其實也有自己獨特的世界觀。

9月
12日

登山養生學

我發現，多日行程的百岳登山，其實是很養生的活動。

因為，每天都要很早起床、然後勞動筋骨一整天、流汗排毒清光光、吃得簡單喝得健康、吃完晚餐後就早早就寢不熬夜。

在山上，沒有工作家庭的壓力、沒有世俗人情的紛擾，只有一眼望不盡的美景與吸不完的清新空氣。

難怪每次到了山上，身體好像又脫胎換骨換上一套新裝，比吃許多健康養生食品還來得有效。

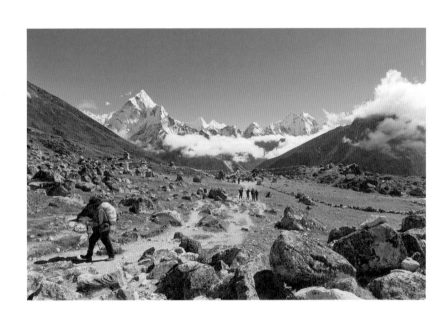

9月
13日

了不起的頂上功夫

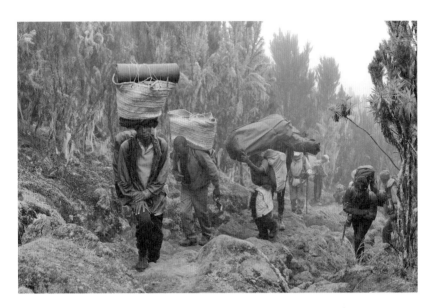

　　非洲的挑夫，厲害的地方不是能背多重的東西，而是能用頭頂。

　　不管這些東西是圓的、扁的、方的，都能夠在頭上那小小的面積上屹立不搖。功夫更了得的挑夫，甚至不需用手去扶，完全靠著頭頂的平衡感。

　　只當挑夫，似乎有點大材小用了。

9月
14日

人應該退而不休

　　即使從原來的工作退下來之後，人生其實還有很長的一段路要走，怎麼能休息呢？

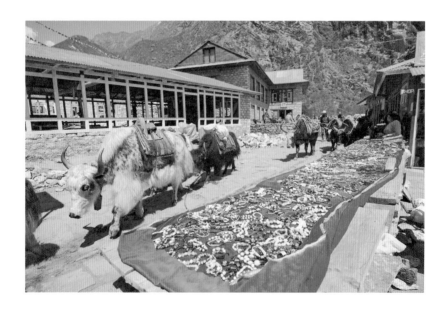

9月
15日

悠閒時光

在吉力馬札羅Barranco營地（3,950M），有一對外國登山客很瀟灑，他們將餐桌椅搬到外面，一邊喝著熱茶咖啡，一邊欣賞眼前的美景，然後悠哉地滑手機。

這樣的登山方式，也太爽了吧！

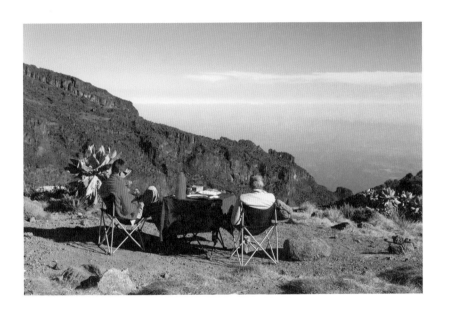

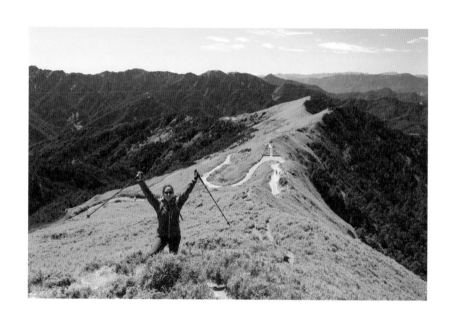

9月
16日

舒服的綠

　　綠色是自然界中最沒有壓力的顏色，它幾乎能容納所有顏色，它能帶來平靜與安定的感覺。

　　所以，我們一走進森林，身心馬上舒暢快活，平時在生活或工作中累積的壓力，無形中就不見了。

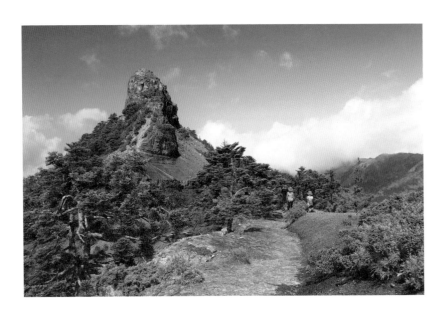

 9月 / 17日

小霸觀景台

這個平台是觀看小霸尖山的最佳地點,經過的登山客幾乎都會在這裡停留片刻,欣賞小霸的英姿。

小霸尖山其實就是小一號的大霸尖山,形體雖小了一號,但其獨特的山型還是擄獲不少登山客的快門。

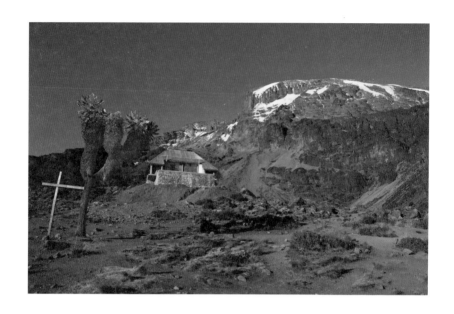

 9月/18日 **吉力馬札羅山的Barranco營地**

Barranco營地海拔3,900公尺，是攀登吉力馬札羅山Machame路線中第三天的營地，也是高度適應重要的營地。

這個營地的風景十分奇特，一旁依偎著火山熔岩高山，另一邊則是峭壁斷崖，傍晚時分可欣賞落日晚霞，十分精彩。

9月
19日

吉力馬札羅山的Shira營地

Shira營地海拔3,850公尺,是攀登吉力馬札羅山Machame路線中第二天的營地。

這個營地的幅員廣大,繞營地一圈約需1～2個小時,旁邊的奇寶峰Mt. Kibo出類拔萃。

在這個營地最大的樂事就是坐在椅子上,觀看太陽慢慢的下山,橘紅色的夕陽慢慢掉入雲海下,奇觀也。

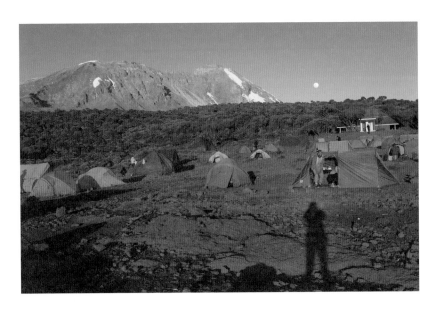

9月／20日

大山大景

　　人生偶爾應該看幾次大山大景，而不是一直窩在家裡或辦公室內，侷限在狹小的空間裡。看過大山大景之後，眼界會大開，心境會拓展開朗，人生也會開始多彩多姿。

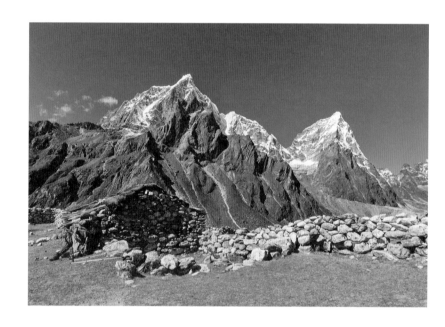

9月/21日

背重裝入林

　　大多數的人，可能一輩子都沒有爬過高山，也有很多人，從來沒有背過重裝。所以這樣的景象，對很多人來講是不可思議的事，更無法理解爬山的意義到底在哪裡？

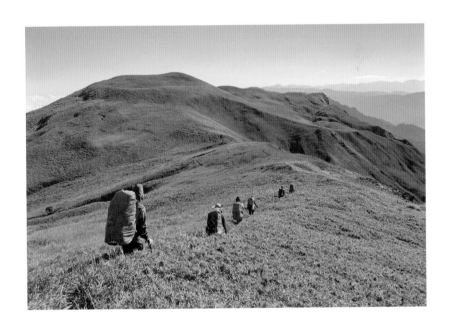

9月 / 22日　畢羊的鋸齒

　　從畢祿到羊頭之間的鋸齒連峰，是畢羊縱走必經的路線，連峰之中有兩段攀岩地形較為困難，其中又以鋸山（3,275M）的難度最高。

　　鋸山雖非百岳，但能登上此峰，肯定比登上畢祿或羊頭這兩座百岳還要有成就感。

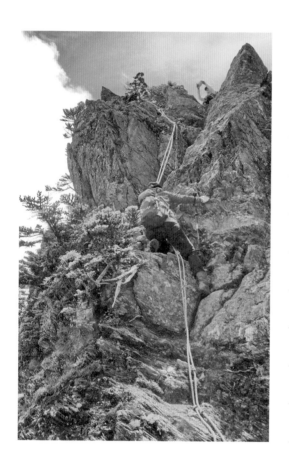

9月／23日

西班牙的鋸齒山

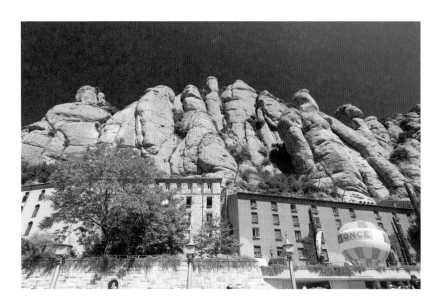

　　這是位在西班牙的鋸齒山，距離巴塞隆納約一個小時車程，因為山頂是由許多鋸齒狀的小山峰所組成，因而得名。這也讓人想到台灣畢羊縱走上的鋸齒連峰，上面的七連峰成一鋸齒狀，也是奇觀。

山中歲月，用心寫下自己與山林的對話

 9月／24日

吉力馬札羅樹

　　這個是在吉力馬札羅山上所特有的巨型樹種，俗稱吉力馬札羅千里光（Senecio kilimanjari），置身在這巨樹群中，彷彿來到了異星球，期望下一秒會與外星人相遇。

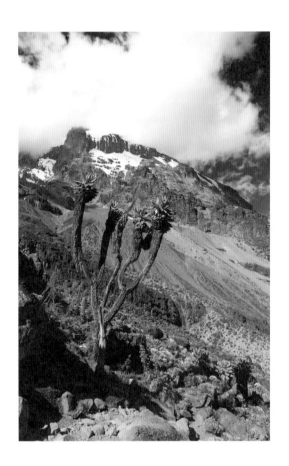

 9月/25日　**最高與最低的石頭**

　　在尼泊爾南池市場的山頂公園內，有一座象徵與以色列友好的紀念碑。

　　以色列將死海的石頭（地表最低）送給尼泊爾政府，並放置於達薩加瑪塔國家公園內（如照片所示）。而尼泊爾則回贈聖母峰山頂上的石頭（地表最高）給以色列政府，並放置在死海地區，以茲紀念兩國友好。

9月/26日

走進森林

　　當你走進森林，迎面而來的是一陣充滿芬多精的香氣，自然而不做作，聞起來通體舒暢精神為之一振，在都市裡累積的壓力也釋放了不少。

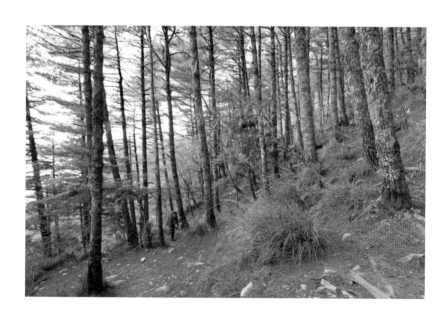

9月/27日 **很像南華山的鈴鳴山**

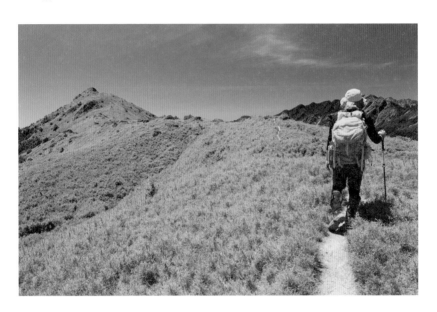

　　鈴鳴山海拔3,272公尺，從遠處看其尖挺的山峰尤為突出，但當接近峰頂時，大片的箭竹草原與平緩的坡道，從某個角度看與奇萊連峰上的南華山簡直一個樣，相似度接近90%。

　　不信的話，你自己來瞧瞧就知曉。

9月/28日 能爬山是福氣

能爬山代表體能佳，身體狀況良好，值得先恭喜一下。

能爬山代表老天賞賜好天氣，沒有颱風豪大雨來攪局。

能爬山代表能欣賞高山美景，享受居高臨下的成就感。

所以，能爬山真是福氣。

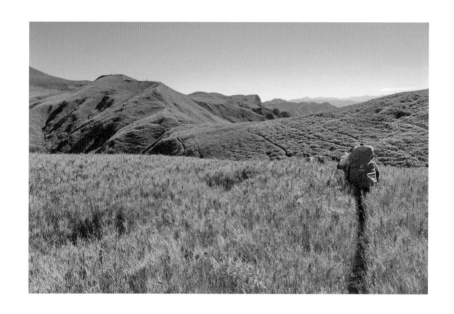

9月
29日

如影隨形的箭竹

　　在台灣登高山，箭竹是最常見的植物，因為生命力強韌成長速度快，遍布全台灣山區。

　　箭竹因為枝幹強韌，在許多需要攀爬的地形就成了山友的好幫手，但在某些區域箭竹生長過於茂盛，高度竟然比人還高，使得整個步道消失在箭竹林海中，行走於其中像在洗車，有時還必須以雙手以及全身力量往前推擠才能夠勉強前進。

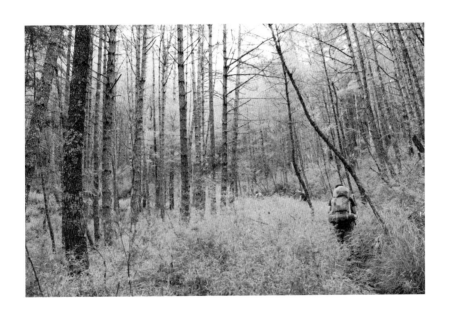

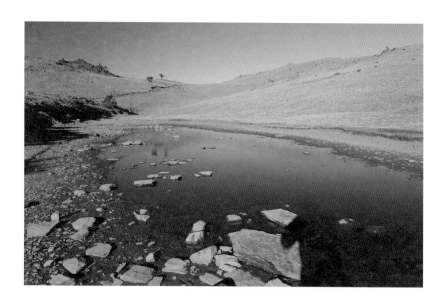

八通關上的大水窟

9月/30日

　　大水窟是南二段上最有看頭的山屋，它坐落在一大片草原上，視野不但遼闊，秀姑巒山與大水窟山就在旁邊。

　　山屋旁的水池也很有戲，水面的倒影是攝影人的最愛，入夜以後這裡成了水鹿的聚集地，成群的水鹿來此飲水，並瞧瞧城市來的人類有什麼好康的東西。

Chapter

10

October

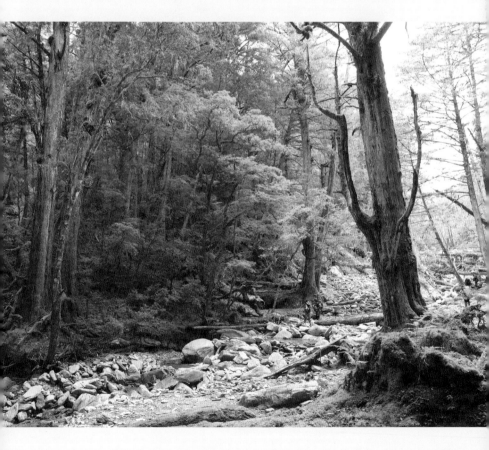

10月 / 1日

秋高氣爽看山去

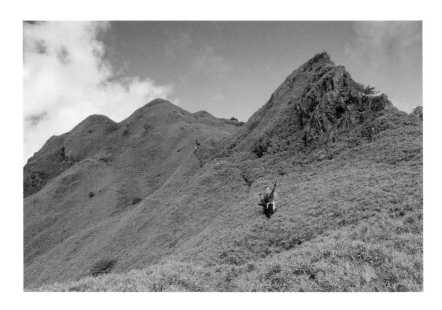

　　在台灣，每年從九月中旬一直到十二月中旬以前，因為受到大陸高壓的影響下，其天氣型態屬於乾燥少雨、氣候穩定、溫度適中，是相對適合登山的季節。

　　每年到這個時候，尤其是中秋或雙十連假，山上絕對人聲鼎沸，好不熱鬧。一般長天數縱走行程，也多半會安排在這個時節出發，天氣較為穩定，成行的機率較高。

好天氣與壞天氣

10月
2日

爬山，天氣很重要。

遇到好天氣，賺到了美景，可以拍許多美照。遇到了壞天氣，尤其是颱風或豪大雨，有時還必須取消行程或中途撤退。

但遇到不好的天氣也別氣餒，賺到了寶貴經驗，可以津津樂道一輩子，你最常拿來炫耀的事蹟，通常都是碰到惡劣天氣的經驗，對吧？

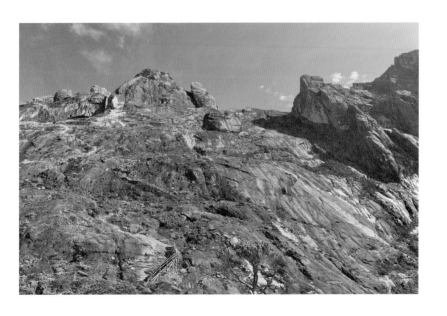

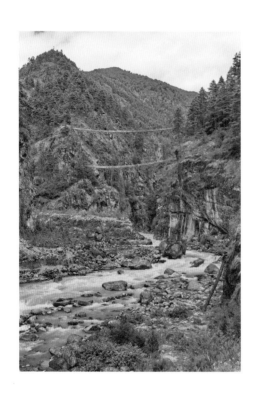

領隊不能心軟

10月/3日

　　觀看好幾次聖母峰這部電影，對於專業登山領隊一職，本人深感自豪，也自知責任重大，不敢有分毫懈怠。

　　活動前，必須清楚每位隊員的體能與生理狀況，並評估隊員們是否適合這次的登山活動。出發前，必須了解活動期間的天候狀況，判斷是否適合出發，如果決定出發，則需訂出撤退計畫，以因應突發狀況。

　　出發後，每個隊員的安全都是領隊的責任，領隊應以全員安全下山為最高指導原則，而不是成功登頂。領隊必須訂下最後折返時間，過了這個折返時間，所有隊員都必須返回營地，即使沒有登頂也必須撤退，因為過了這個安全下撤時間，繼續留在山上的危險因子大大升高，千萬不要跟山過不去，如果最後只剩下勇敢，那麼將深刻體會後悔。

坐看山巔雲湧時

爬山，有時也可以這樣停下來，坐看山巔雲湧時，笑看人生半日閒。

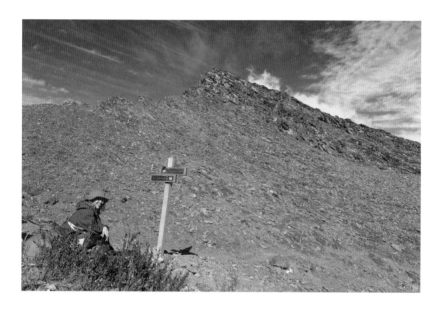

10月
5日

聖稜險地

聖稜線上面最危險的地方，是位在素密達山附近的素密達斷崖，將近九十度垂直峭壁、三十公尺落差，有一段甚至毫無踏點，必須完全依靠臂力攀爬，許多經過此地的登山客，都會嚇得花容失色。

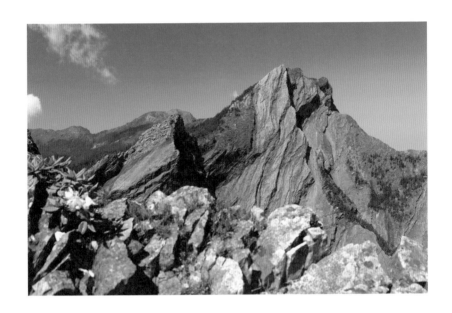

人生不能回頭

10月
6日

人生很有趣，決定了不同的方向，風景就完全不一樣。

不過，人生也只有一回，不能重來，因此每個決定都很關鍵。

重點是，決定了目標之後，就要勇往直前。

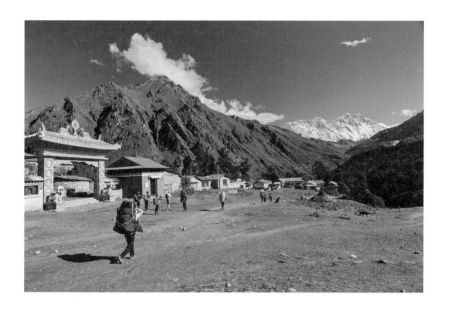

None

山中歲月，用心寫下自己與山林的對話

10月
7日

在雨中登山

登山途中遇到下雨是很困擾的事，因為要換穿上不舒服的雨衣雨褲，有時候還要脫下登山鞋才能穿上雨褲，非常麻煩。這時如果有一把雨傘，手一撐傘一開，方便多了。

但也不是任何時候都適合撐傘，例如刮大風、攀爬地形、步道樹林太過於密集，都不適合撐傘。

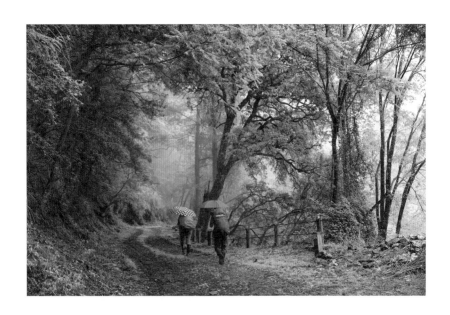

10月
8日

霸南山屋2.0

　　霸南山屋可說是聖稜線上很重要的山屋，因為地理位置銜接大霸群峰與雪山北稜上的群峰，不管是I聖還是Y聖都會在這裡經過。

　　經過整建過後的霸南山屋，設備新穎又乾淨，搖身一變成為聖稜線上最舒服的山屋，提供給山友一個安全舒適的落腳處所。

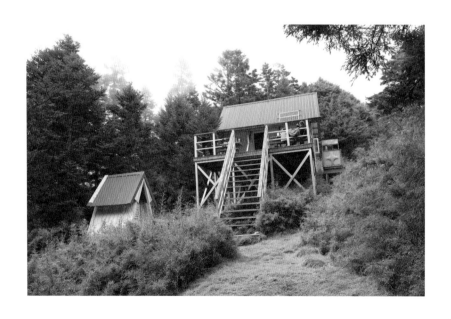

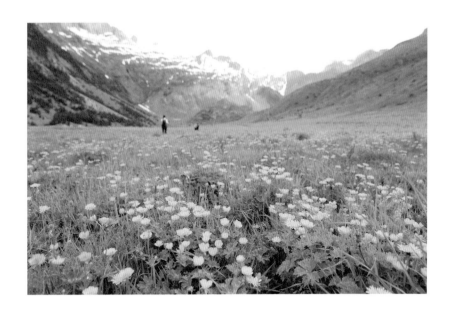

 10月／9日

庇里牛斯山下的花海

　　到了這裡，有人聯想起了真善美這部經典電影的場景，然後問是否是在這裡拍的？

月形池

月形池位在奇萊主山北峰東面山坡,因為水池形狀像月亮故得名。月形池營地也是奇萊東稜上重要的宿營地,不過因為雨水為池水重要來源,水源並不穩定。

我們有一次在此紮營,剛到達營地時水池裡還有許多水,晚上還下了一場雨,結果隔天早上起來水池竟然乾枯,我們百思不得其解,大呼不可思議,只能臆測是晚上被附近的水鹿喝光了,因為那一晚,附近的水鹿叫聲不斷,時而近時而遠,擾人整夜不得好眠。

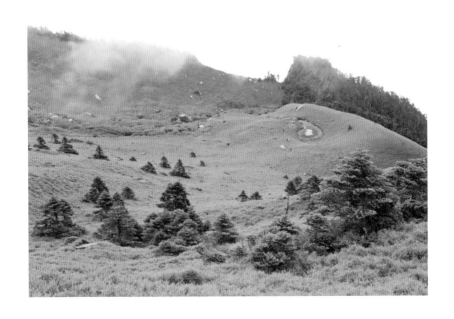

10月
11日

簡單就是美

攝影是減法的藝術，剔除不必要的元素，只留下精華。

生活也該如此，捨棄對自己無益的人事物、遠離浮華的誘惑，簡簡單單過純真的日子，不是很美嗎？

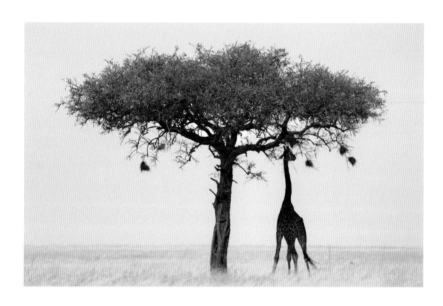

10月/12日

聖稜的誘惑

　記得有一次，我收到一位女生的訊息，她說她是來台灣唸書的大陸留學生，她想報名參加聖稜線健行，我問她有無登山經驗，她說完全沒有。我告訴她聖稜線是高難度的登山活動，有足夠登山經驗的人才能參加，所以拒絕了她的報名。

　我接著問她為何想參加這個活動，她說之前在大陸有看過台灣的偶像劇「聖稜的星光」，覺得片中的風景好美好美，所以發誓有生之年一定要來這個地方瞧瞧。

　我安慰她，只要有心一定可以達成願望，但在完成夢想之前，一定得按部就班確實鍛練體能，先從簡單的郊山開始，再慢慢依照體能挑戰較難的山，等累積足夠的登山經驗後，有朝一日一定能登上聖稜線完成心願。

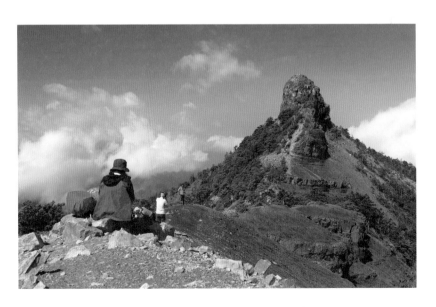

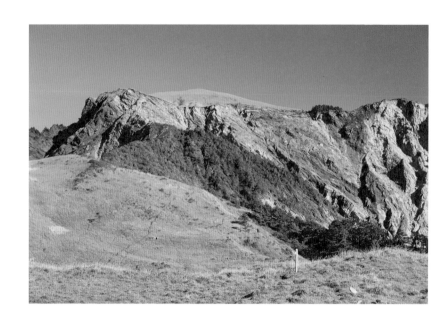

 光頭山

10月 / 13日

　　光頭山海拔3,060公尺，百岳排名第95，是能安縱走上的一座百岳。

　　從北邊靠近，平凡無奇的小山丘，令人無法想像這是百岳，但下了斷崖往回一看，半邊山成了裸岩，景象令人震攝，原來這才是光頭山。

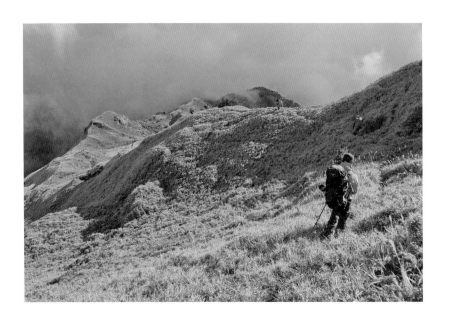

10月 / 14日

最適合登山的季節

台灣最適合登山的季節從九月底一直到十二月底,大約從中秋節過後到聖誕節之前,這段期間天氣最為穩定,所謂秋高氣爽就是在講這段時間。原因一:這段時間沒有夏季的午後雷陣雨;原因二:這段期間氣候多為高壓型態,較無鋒面或颱風侵台機率。

因此,我多將長天數縱走行程安排在這段時間,例如:北一段、南二段、能高安東軍等都安排在這段時間出發。

但是,不管是哪個季節,只要天候狀況良好,道路安全無虞,出發後就隨遇而安,其實山上的四季都有不同的風貌,花兒不同、山的顏色不同,都值得去體驗。

10月
15日

自己的幸福，自己負責

不要將自己的幸福，交由他人處置。

如果喜怒哀樂的自由，需由他人來決定，那麼這樣的人生將活在別人的控制下，因為幸福是仰賴他人的施捨。

將幸福的主導權拿回來，自己的幸福，應該由自己負責。

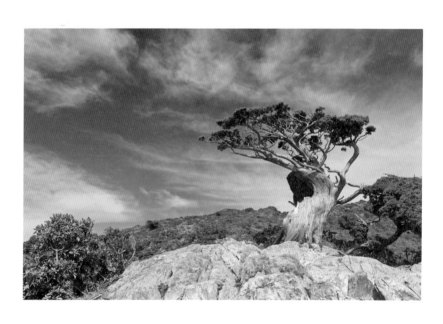

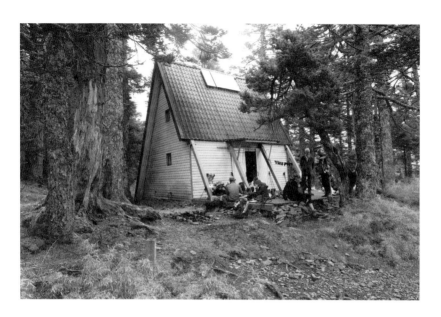

 10月 / 16日 # 最夢幻的山屋

我認為素密達山屋是聖稜線上最夢幻的山屋了，過了最驚險的素密達斷崖後，再走個20分鐘即可抵達。

素密達山屋隱身在濃密的冷杉林中，也有數株圓柏穿插於其中，而山型特殊的穆特勒布山就在山屋旁，來回約一個半小時，算是加碼行程，值得一遊。

高加索的思想起

念小學的時候，每天只想著玩，想著長大後能當太空人到月球。

國中到大學期間，每天疲於應付各種考試，想著長大後能學以致用，當個有用的人。

踏入社會後，每天忙著專案努力賺錢，想著能買大車買大房，過著幸福的人生。到了高加索山區，突然發現自己竟來到過去從沒想過的地方。

人生實在奇妙，一個轉彎，生命也完全改觀。

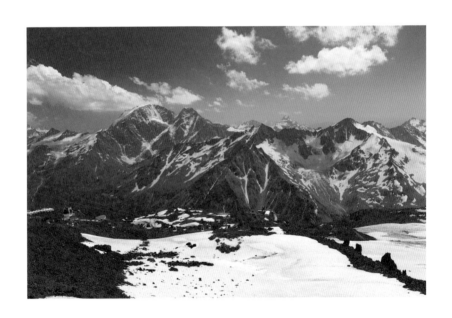

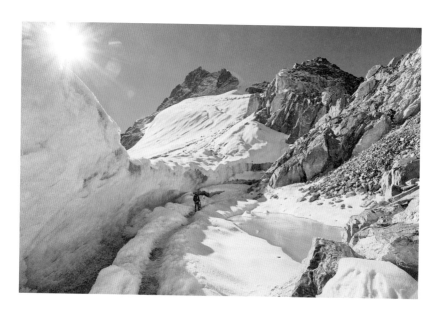

10月
18日

丘拉關口

　　從EBC下來前往高丘湖，須經過五千米的丘拉關口（Cho La Pass），這裡幾乎終年積雪，因此行經此處有困難度，如果積雪太深還有可能封山禁止通行。經過此地還能遇到好天氣，真的是可遇不可求。

把主題框起來

登山途中休息，讓身體雙腳放鬆的當時，眼睛卻還在四處搜尋。

抬頭以後，突然發現正前方有一棵直挺有型的圓柏，隨即拿起掛於胸前的相機，利用前面的樹葉當作前景兼框架，把已經很搶眼的圓柏更加凸顯出來。善用周邊的景物，可以讓照片更有味道。

這裡，我看到了一隻啄木鳥，你看到了嗎？

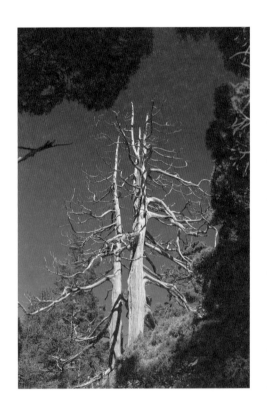

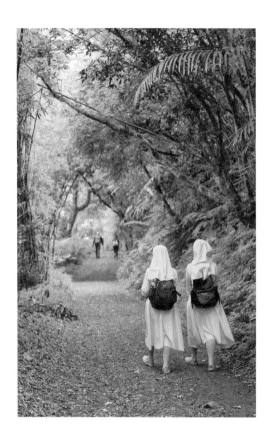

 10月／20日 **聖母山莊步道**

　　聖母山莊步道又稱聖母登山步道。由五峰旗風景區至聖母山莊，必須先走3.7公里的碎石土路，才能抵達正式的登山口「通天橋」，由通天橋起登至終點聖母山莊，路程還有1.6公里。

　　從五峰旗風景區到三角崙山，來回的路程大約13公里，落差則有900公尺，對一般遊客來講似乎有點難度，但卻是登百岳初學者最佳的行前訓練場所。

10月/21日

失去才知道重要

有一次，右手大拇指的骨頭突然腫起來，疼痛不已。接下來幾天，做許多事情都頗不方便，原來都需要這隻大拇指的幫忙，這才知道這不起眼的大拇指，在日常生活中也扮演重要的角色，不能沒有它啊。

我們常常將許多人事物視為理所當然，而忘了心存感謝，總要等到失去了，才知道原來我們這麼幸福。

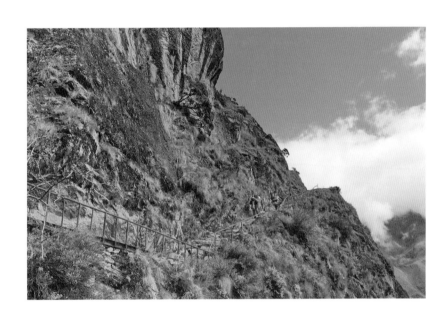

10月
22日

長生不老花

　　在前往非洲最高峰吉力馬札羅山的路上，沿途可以見到許多像這樣的小白花，一叢一叢的佈滿整個山坡，非常奇特。當地人都叫它Everlasting flower，意指長生不老之花，因為它的花朵永不凋謝，環境惡劣時，它會蜷縮枯萎類似冬眠，環境合適時，它便又綻放花朵展現生機。

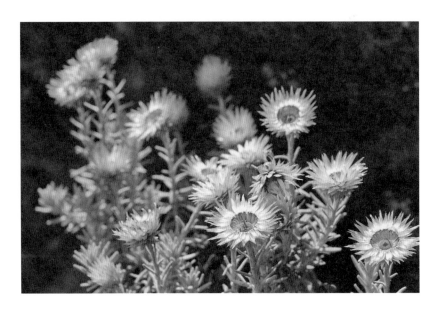

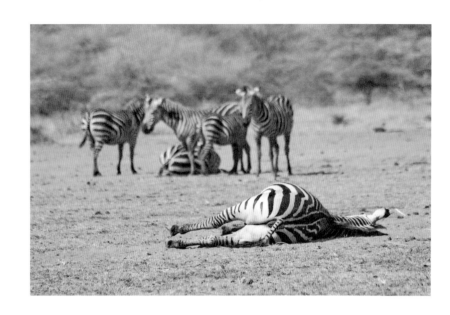

10月 / 23日　別吵，我在睡覺

　　在坦尚尼亞的大草原上，看到一隻斑馬躺在地上一動也不動，我們都以為這隻斑馬掛了。開車的導遊告訴我們，其實牠正在睡覺，原來如此，以前我都以為馬是站著睡覺的呢。

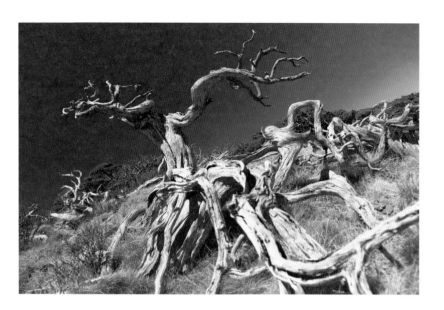

 10月
／24日

張牙舞爪的圓柏

　　為了抵抗嚴酷的環境，玉山圓柏用盡各種方法盤踞山巔，身軀大幅度扭曲變形，只為了能夠存活下來，其耀武揚威的姿態令人讚嘆不已。

百岳無雙

　　無雙山是許多完百人士的最後一座百岳，因為這座山是南三段路線上的最後一座山，而南三段又是百岳行程中最最最困難的一條路線。

　　來到了無雙山頂，證明你已完成百岳最不可能的任務了，舉世無雙。

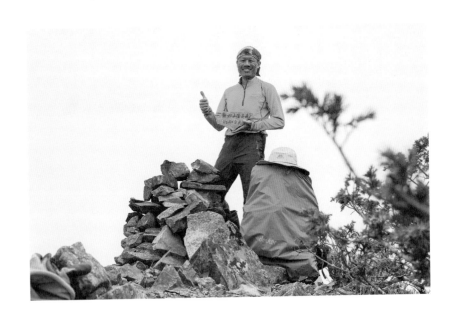

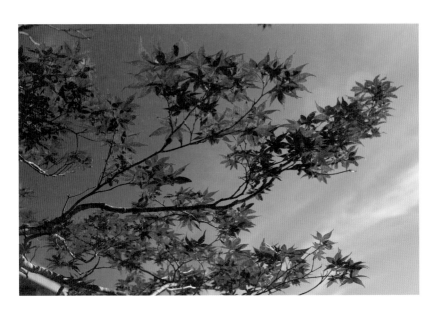

 10月／26日

你不用看ID

　　那時在美國東岸念大學，大一春假時，自己一個人跑去參加西岸旅行社辦的夏威夷五天行。

　　有一天晚上自由活動，我們幾個年輕人相約到旅館附近的夜店玩，大家坐定之後點飲料。侍者來到桌旁準備接受點單，但在點單之前，她要求要看每一個人的ID，以確認是否達到法定年齡可以喝酒，他很認真的看過每一個人的，但輪到我時，他笑著說「你不用看ID」。

　　那句話當時對我打擊很大，我到現在還耿耿於懷，還好30年後，長相跟以前差不多，沒有越來越蒼老。

10月 27日

北一段的天險

　　攀登中央尖山，有一個天險必須克服，就是中央尖溪。因為中央尖山的登山路徑有一大段是沿著中央尖溪而上，因此溯溪是登中央尖山之前，必須歷經的過程。

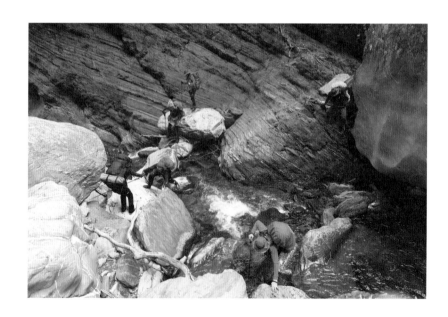

壯觀的努子峰

10月/28日

　　努子峰海拔7,879公尺，與其他六座山峰組成努子連峰，努子峰從南面看像一幅七千多米高的巨牆，從西面看卻變成一座尖峭的高峰，正是「橫看成嶺側成峰」的最佳例子。

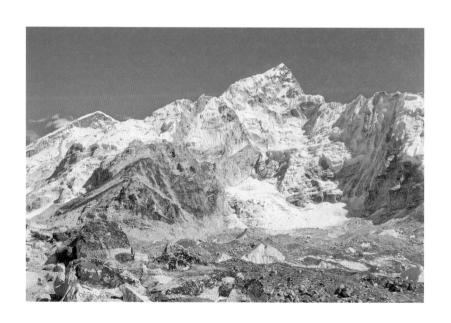

10月／29日 **知福**

　　這張照片攝於尼泊爾的首都加德滿都市區，照片當中的三名婦女為印度難民，因為無家可歸而蜷曲在城市中的角落。

　　尼泊爾，這個地表最接近天堂的國度，雖然基礎建設與台灣相比至少落後三十年以上，但人民的幸福指數卻比我們高，也不因2015年的大地震而一蹶不振。

　　快樂是什麼？也許快樂真的不是以財富來衡量。

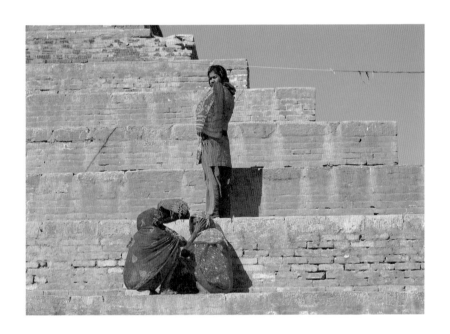

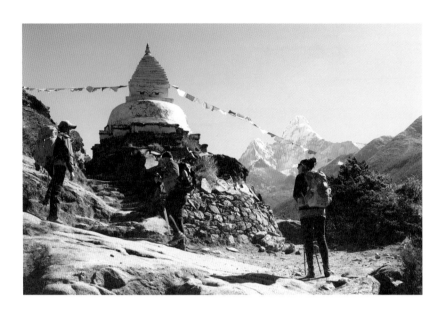

 世界與您同行

想要，就去做，全世界都會來幫你。

10月/31日

生命的意義

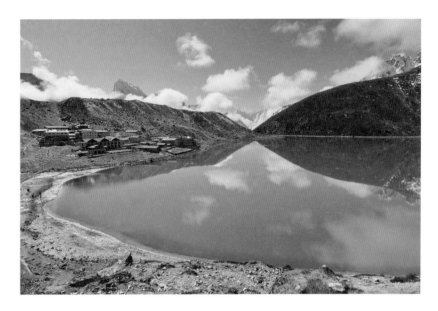

　　從小我們就被要求背誦生命的意義，是要去創造宇宙繼起之生命，我到現在都還不明瞭那是什麼意思，也許是前人有先知，預知現代人都不願生小孩傳宗接代。

　　雖然如此，我也一直在思考生命的意義是什麼，因為我認為一個人在這世上，一定有存在的目的。有人一生就是當個小小螺絲釘，默默的為社會提供奉獻，有人註定就要領導人群，創造更大的福祉。

　　我到現在還沒找到我生命的意義，您找到了嗎？

Chapter

11

November

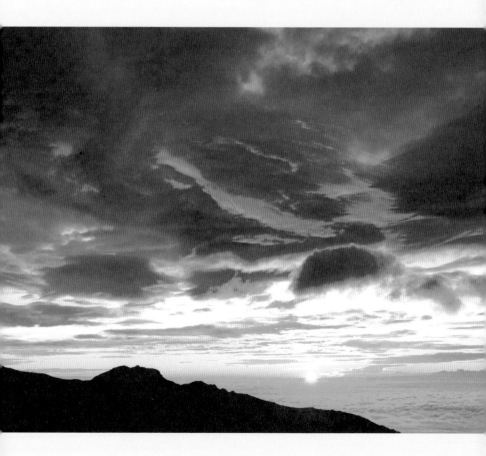

11月 / 1日

三角點

　　我們在山上常看到的三角點，它其實就是繪製地圖的三角測量基點。台灣的三角點由來，其實是日本在統治台灣的明治期間所設立的，其目的是為了能完成台灣的土地測量，因此從1900年開始，在台灣各地埋設一等至三等三角點標石共約4,500顆以上。

　　但是現在，由於有人造衛星與先進測量技術的幫忙，這些三角點的象徵意義已經大於實質意義，三角點反而成為登山客登頂時拍照的明星，證明自己到此一遊。

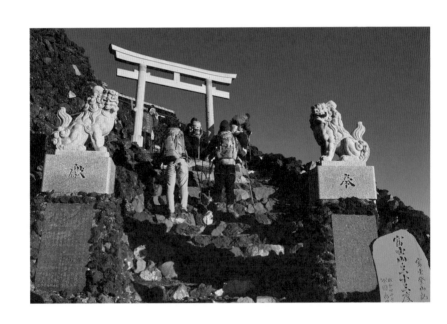

八通關山

八通關山海拔3,335公尺,百岳排名第46,是南二段與馬博橫斷行程中會經過的百岳。由於八通關古道靠近八通關大草原的地段嚴重崩塌,需要高繞且具危險性,所以現在走南二段與馬博橫斷的山友,都選擇直接上八通關山(接八通關西峰),使得困難度增加不少,時間上也比以前多了將近兩個小時。

南二段縱走從南往北前進時,八通關山與其西峰山勢陡峭明顯易認,一路與玉山群峰、秀姑巒山並列。

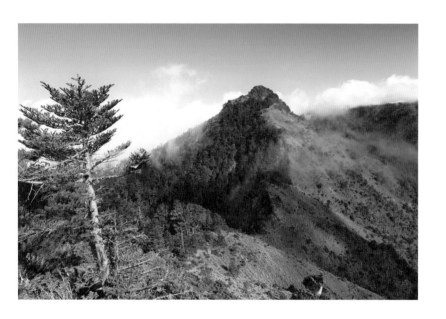

 11月／3日

懸在半空中的茅房

在3,780公尺高的山屋旁，廁所用簡單的幾塊木板組合而成，然後以四條細細的鐵絲固定在山崖上，與四周的群山峻嶺互別苗頭。

在廁所裡，地板挖了一個洞，從洞口可以看到底下的萬丈深淵，解放時隱約可以聽到東西滾下山崖，冰冷的寒風從洞口吹上來，兩片屁屁不由自主打了個寒顫，一陣較大的山風撲來，廁所搖搖晃晃不已，嚇得趕快拉上褲子逃離現場。

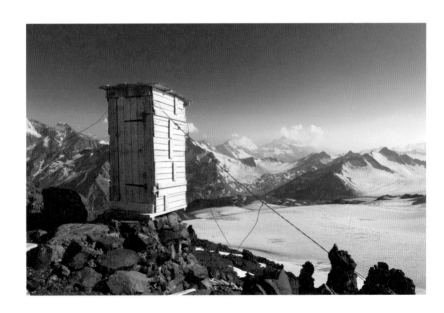

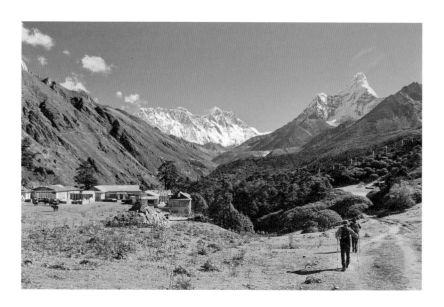

 你累了嗎？

以前在科學園區上班的時候，工作時間長且壓力大，每隔一段時間就到高山上釋放壓力，尋求解脫。

只是到了山上，累得只剩半條命，經過危險路段時，例如斷崖峭壁，經常嚇得魂飛魄散。下了山，總是萬分慶幸能活著回家，真好。

如果連爬山這麼困難的事都難不倒我，還有什麼挫折能影響我，所以回到崗位上班又是一條活龍，神采奕奕。

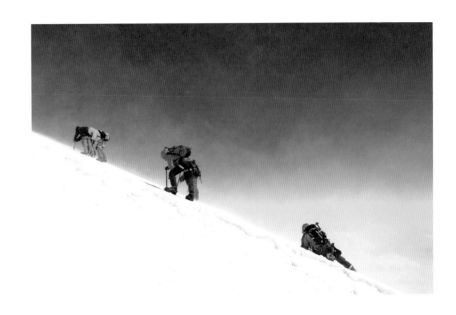

11月/5日

寸步難行

　　登頂那天，天氣晴朗但山頂風速很強，時速每小時50公里（約每秒14公尺，六級強風），雖還不到輕颱等級，但已經讓所有登山者東倒西歪，前進非常緩慢。

　　在坡度較陡的路段，為了避免被強風吹落山谷，我們架起了繩隊，將每個人都串在一條繩子上，生命變成了共同體，登頂成了團隊合作的默契，更彌足珍貴。

11月
6日

美麗的早晨

　　在湯波崎的早上，遠處的聖母峰與洛子峰清晰可見，村莊似乎還沒變得忙碌，悠閒的馬兒已經開始在享受嫩草大餐。

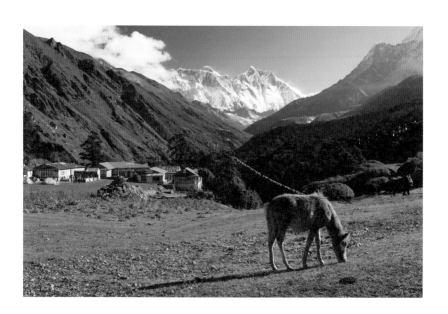

 藍色的美

山中歲月・用心寫下自己與山林的對話

　　藍色是大自然的顏色之一，藍色帶給人柔和及舒服的感覺，藍色也象徵虛空、無窮以及神聖的意義。也只有在三千公尺以上無汙染的地方，才能看得到這麼純淨的藍色。

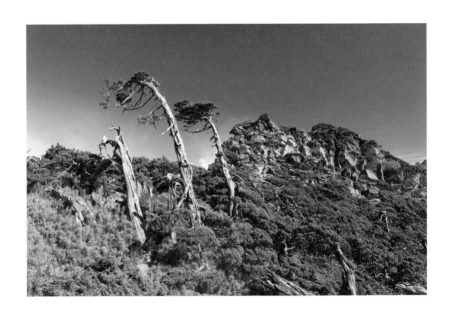

高度適應

　充足的高度適應是降低高山症最佳的預防措施,讓身體能有足夠的時間適應高度的變化。

　攀登歐洲最高峰厄爾布魯斯峰(5,642M),是我這輩子經歷過高度適應最徹底的一次爬山經驗。攀登前,足足用了四天的時間來做高度適應,讓我們這群來自台灣的登山客,見識到了什麼才叫高度適應。

　被稱為戰鬥民族的俄羅斯人,原來把高度適應看得這麼認真,而且確實執行,也值得我們認真思考高度適應的重要性。

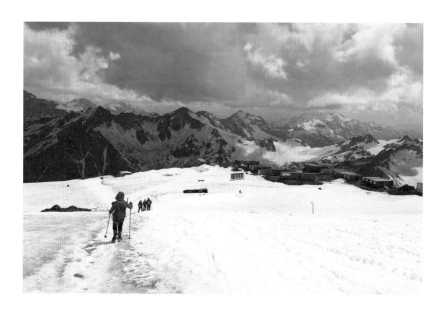

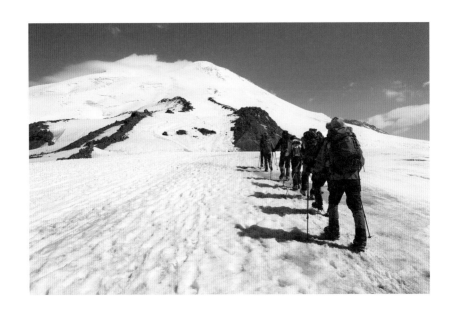

11月
9日

雪季登山

　　台灣雖位處亞熱帶，但在冬季時，三千公尺以上的高山還是容易見到白雪靄靄的景色。

　　雪季登山跟其他季節登山很不一樣。首先，所需要的裝備不一樣，冰爪與雙登山杖是必須，冰斧、頭盔、安全吊帶、D環、繩索也要準備，適合穿戴冰爪的登山鞋也很重要。

　　再來，身上穿的保暖衣物不能夠輕忽，防水保暖手套更是不能缺少，雪鏡（太陽眼鏡）及防寒頭套可以保護頭部的溫度，都要準備好。

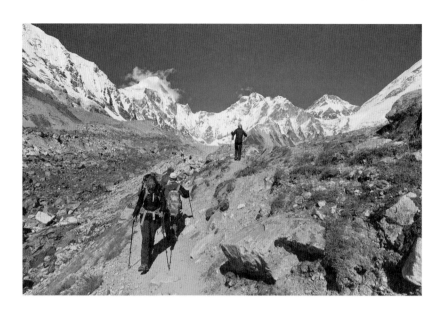

11月
10日

登山的目的

　　最近有幾位登山的朋友問我，你帶團登山那麼多年，會不會感覺倦怠？我承認有些時候是蠻沮喪的，尤其遇到思想很奧妙的團員。

　　但我登山最主要的目的，是尋找美麗的人事物，如果旅程中我拍到一張滿意的照片，我就會非常開心，足以彌補所有的辛苦與付出。

11月 / 11日 高山的誘惑

　　高山的壯闊美麗，常常誘惑著人，讓人懷著不知為何的夢想，就是想一登山巔，看著腳下的世界。

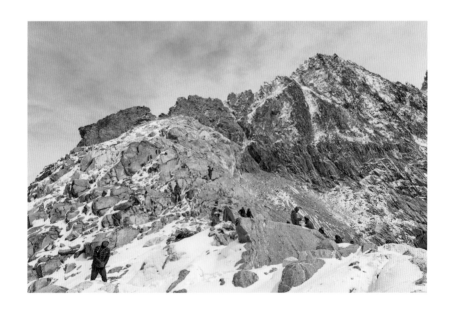

11月 / 12日 一樣的地方，不一樣的風景

　　台灣四季分明且氣候多樣，從亞熱帶到溫帶氣候在這裡都能體驗。因此在山上雖然是同一個地方，但在不同季節卻有著截然不同的風貌。

　　冬天的玉山，對我來講是個絕美的白色大地，天空是那麼的藍，山頭都蓋上一層白紗，彷彿來到了天堂。

11月
13日

用心爬山

　　很多人用腳來爬山，所以爬得太快爬得很累，因為把登山當成馬拉松在比賽，看誰最快到達目的地。

　　爬山，應該是很休閒很愉快的郊遊，用眼睛來欣賞四周風景，用心來體會這趟旅程，不是很美嗎？

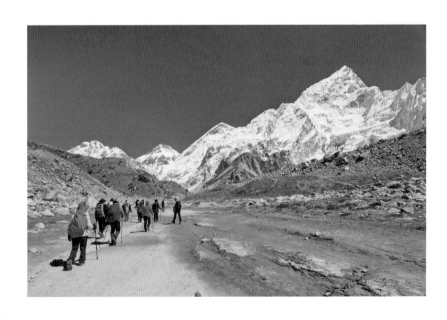

福氣登天

11月
14日

　不是每一次登山都能看見美景，真能見到美景，是天大的福氣，是老天贈與的禮物。

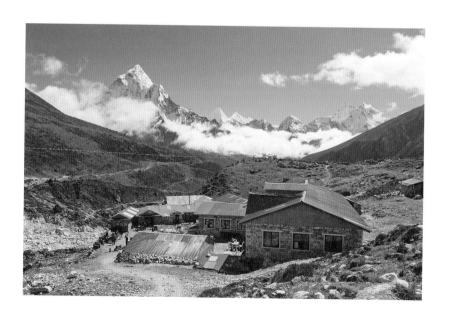

 ## 往哪走？

人一生有好幾回會來到分岔路，須做抉擇該往哪走。

向右走，向左走，將會有截然不同的人生，這時應該聽聽前輩師長的經驗分析，考慮未來會有的挑戰與得失。

但最重要的，是聆聽自己內心的吶喊，勇敢的選擇自己想走的路，然後堅持的走下去。

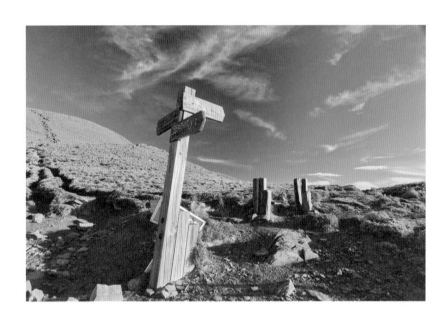

11月/16日 我在哪裡？

我很少自拍,已拍了幾十萬張的照片,難得找到一張有自己的。

有人好奇我為什麼不喜歡入鏡,我解釋按下快門的當下,早已證明了我的存在,至於我在不在照片中,已經不是那麼重要。

我在哪裡?在心裡。

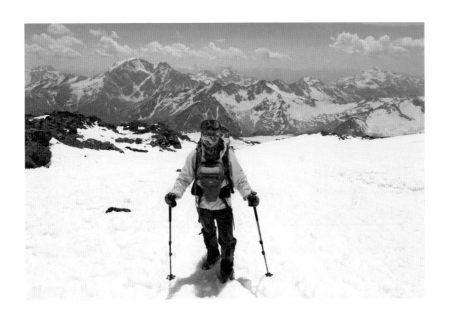

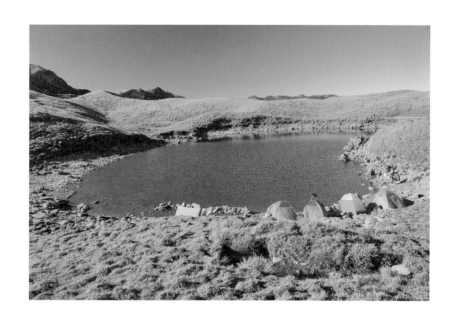

 露營趣

11月
17日

　　登山露營與一般的露營很不一樣，沒有吃不完的美食佳餚，沒有舒適的躺椅吊床，沒有唱整晚的卡啦OK。

　　所有的裝備都得自己背上山，凡是非必要的東西儘量不帶，裝備也都講求輕量化，只求有一小塊平坦的空地可以紮營就很滿足。

　　這裡的空氣很不一樣，這裡的景色真不尋常，這裡的溫度透心涼。

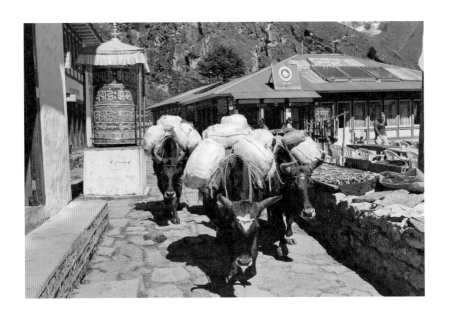

 11月
18日

凡事都是最好的安排

有人說人生不如意事，十之八九，說得好像人生就該一輩子苦難。

我倒覺得凡事都是人生的課題，好與不好都在增加我們的智慧與經驗，至於快不快樂，那就要看你所追求的目標是什麼。

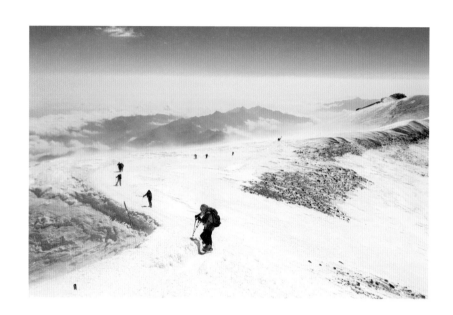

 11月/19日 ## 沒有藉口

　　如果你有一件非做不可的事，這輩子一定要去完成，那麼錢太少、時間不夠、體力不行，這些小事都不會變成阻止你向前的藉口。

　　唯有勇氣不足，才是妨礙你最大的絆腳石。

一群半夜不睡覺的傻子

凌晨三點起床,從小溪營地出發,準備登頂合歡北峰,與接下來七上八下的合歡西峰。

在冷冽的寒風中,每個人都戴起頭燈,亦步亦趨跟著前面的腳步,慢慢爬上峰頂。

在正常人眼中這些人有點不可思議,放著家裡溫暖的被窩不睡,三更半夜跑到荒郊野外累掉半條命,如果不是瘋了,那就是傻子了。

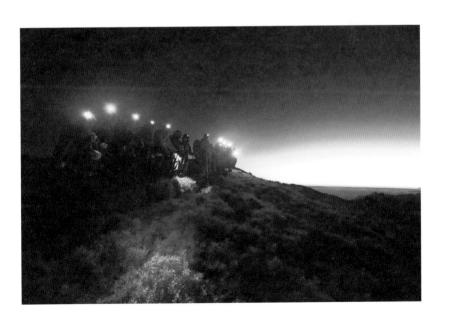

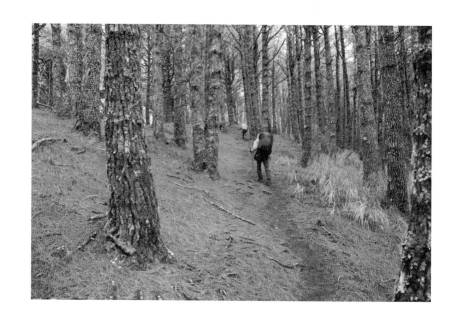

南湖大山的松針步道

南湖大山步道8K處的松針步道，是攀登南湖群峰最愜意的地點之一。

從登山口起登之後一路上坡來到這裡，二葉松落葉鋪滿整個平台，每個來到此地的山友都一定會在這裡稍作休息，或坐或臥得到片刻的喘息，順便享受這天然的涼爽沙發。

雪季的玉山北峰

　　玉山北峰海拔3,838公尺，位於玉山主峰北側，上面建有氣象站，是台灣海拔最高的建築物。

　　雪季的玉山積雪高度往往過膝，越接近山頂積雪越高，地勢也越陡峭，若要攀登北峰，須先越過玉山小風口然後下切至鞍部，也不輕鬆。

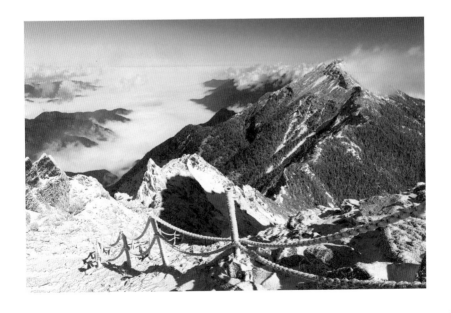

11月/23日 阿凡達的異想世界

電影中的阿凡達森林夢幻的如詩如畫，只能在想像中幻想。在鴛鴦湖保護區裡卻出現真實場景，大家在目瞪口呆之餘，無不讚嘆大自然的神奇。

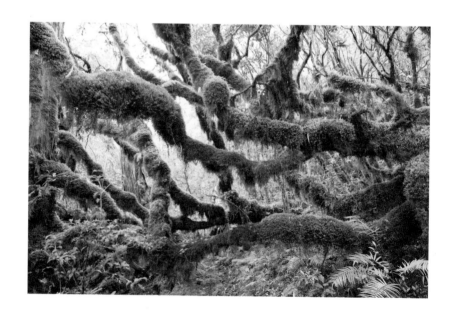

雪山的南稜角

大家都知道北稜角，因為它就在雪山主峰北側，與主峰相互輝映。

從雪山主峰往南下坡，在雪山南峰附近有一處白木林叢生的奇特地形，去過的人不多，只有從主峰下志佳陽大山才有機會經過。

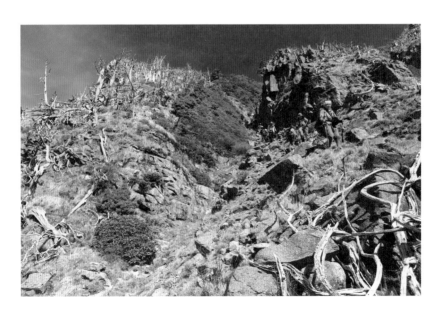

越用越勇

　　人的器官很聰明，經常使用它就能保持正常機能；反之，如果長時間放著不用，它就會慢慢退化，因為身體會將養分送到經常使用的地方。

　　所以，有人說常爬山會傷膝蓋，那是不正確的邏輯，膝蓋或其他部位之所以受傷，是因為不正確的登山方式，例如不使用登山杖、負重或強度超出身體負荷等原因。

　　常爬山且注意登山安全的人，膝蓋比一般人強，不用每天吃維X力，只要持續固定的運動爬山，不僅是膝蓋，身體所有部位都會很健康。

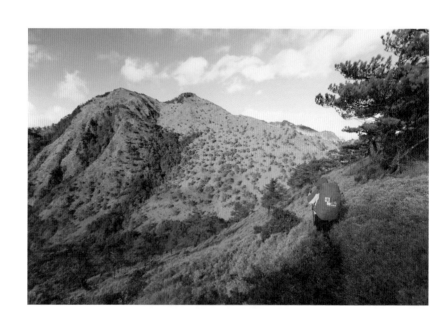

往華岡的岔路

　　合歡西峰是合歡群峰裡最為困難的一座百岳，不但距離遙遠，如果從合歡北峰登山口算起到登頂合歡西峰來回約17公里，而且途中要經過許多小山頭，登山界戲稱著名的七上八下，就是在描述攀登合歡西峰這段路程。

　　對於體能一般的人來說，攀登合歡西峰來回通常需要十個小時以上，因此建議提早出發，以避免摸黑下山。

　　如果不想來回走這七上八下的煎熬，另一個不錯的選擇是由華岡下山，大約可以省去兩個小時的路程，但前提是需要在華岡安排接駁車輛。

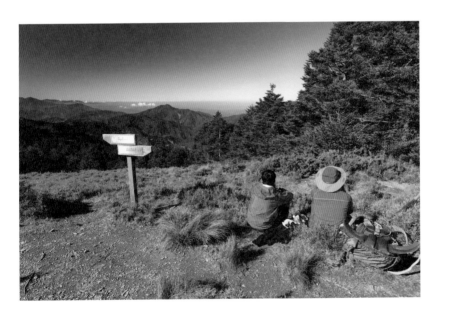

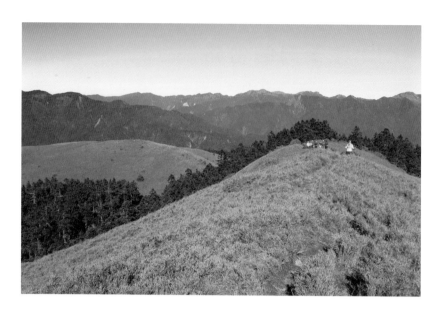

 11月／27日 **合歡西峰**

　　合歡西峰又稱西合歡山，海拔3,145公尺，百岳排名第82。照片中遠方的矮山頭就是合歡西峰，有人說合歡西峰是鳥山，因為路途遙遠又要七上八下，非常辛苦。

　　但我不認為它是鳥山，因為到西峰的路上風景秀麗，草原風光壯闊且峰頂展望良好，雖然矮了一點但一點都不鳥。

膽大心細

　　從鳶嘴山前往稍來山下山必經的峭壁垂降，這個地方讓許多爬山新手嚇得手腳發軟甚至落下珍貴眼淚，是個令人懷念一輩子的地方。

　　因為地形實在恐怖，有些有懼高症的人會卡在這邊動彈不得，因此這個地方很容易塞車，在假日時塞個兩個小時是很稀鬆平常的事。

　　喜歡挑戰的人，想來體驗登山的樂趣嗎？

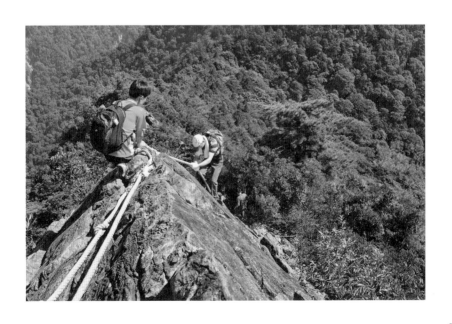

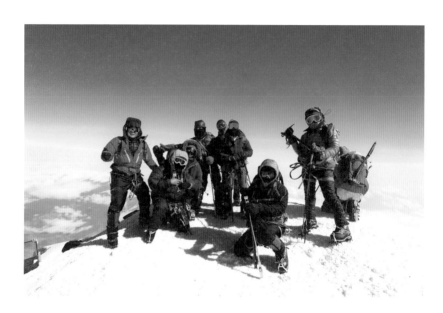

 11月／29日 黃金歲月

做自己最喜愛的事情的日子，就是黃金歲月。

那段時光可能不是錢賺最多的時候，但肯定是最快樂也是最令人懷念的人生片刻。

11月
30日

看山集

　　一個老和尚帶一人到一座高山前，問：此山如何？那人說：高大，挺拔，俊秀。老和尚帶那人上山，路不好走，那人累了也諸多抱怨。到了山頭，老和尚又問：你剛才看到的山，現在感覺如何？那人說：這山不好，都是碎石路，樹也沒長好。不過遠遠望去，對面的山更美。

　　原來，當你剛認識一個人時就是遠看高山，眼中滿是崇拜；上了山後，你看到的都是普通細節；到了山頂，你眼中只看到另外一座山而已。

　　山沒有變，只是你的心變了。你的心變了，眼神就變了。沒有了崇拜，山就不再俊秀。你為什麼能在山頂看到其他的高山？是因為你腳下踩的山提升了你的眼光。

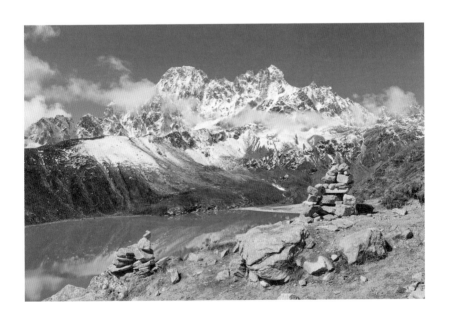

Chapter 12

December

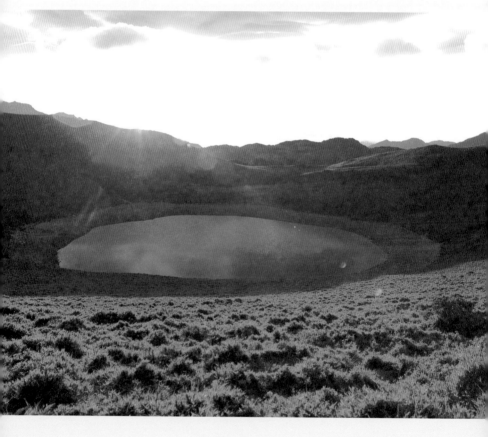

12月 / 1日　養胖的季節

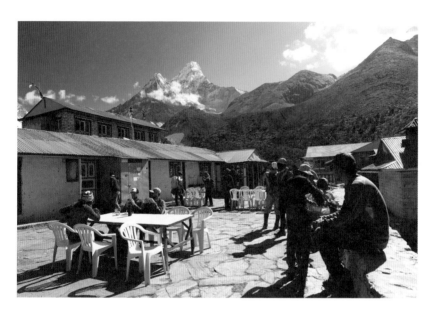

　　有許多動物在冬天來臨之前，會大量攝取食物，儘量將自己養胖養肥，來準備度過嚴寒的冬天。

　　冬天到了，登山活動也少了，尤其是百岳。許多人在這個時候也開始冬令進補，大吃大喝把自己養的白白胖胖，山不爬了，也懶得去運動流汗。結果，下次再參加爬山活動，又累得半條命不見。

　　勸世文：要爬山，請平時規律做運動，千萬不能偷懶。

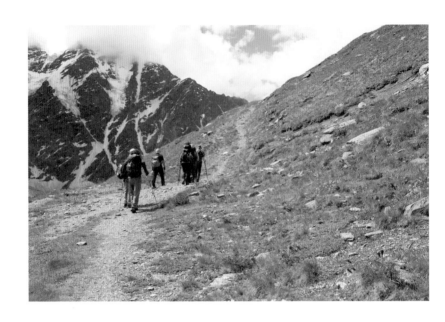

 12月／2日　**越挫越勇**

　　有人問我，我一直爬山膝蓋會受傷嗎？我回答膝蓋不但不會受傷，反而越挫越勇，因為人的器官是神奇的，你越去使用它，它就越精實，你越不去使用它，它就開始退化。

　　有人說爬山膝蓋會受傷，那是因為平常都沒在運動，突然去參加超過自己體能負荷的登山活動當然會受傷。爬山是長長久久的運動，不能平常沒流汗，然後說去就去，肯定找罪受。

　　我沒在吃X骨力，爬山也沒在綁護膝，膝蓋勇得很，像這次從雪山主峰一路下到環山部落，陡降了兩千兩百公尺，一點感覺也沒有。重點是，要持續運動，要一直爬山。

12月／3日

幸福嗎？

　　有人說，賺錢是為了將來的快樂，因此現在犧牲時間、健康、親情、友情、愛情來換取未來的幸福，應該值得。

　　然而到最後，不管你賺了多少錢，能得到真正的快樂與內心的平靜，才算數。

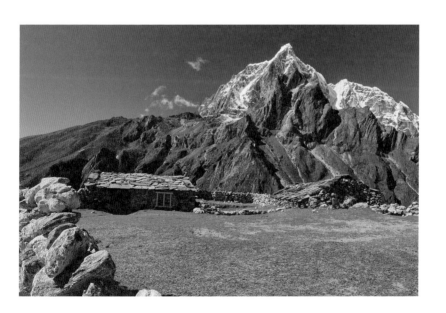

12月
4日

TAIWAN NO.1

　　走過百岳，也爬過國外的高山，相較之下，發現在台灣的我們很幸福。

　　台灣的山雖然不是很高，但動植物生態豐富，景色變化萬千，氣候四季分明，登山客大多熱情洋溢，食物則是令人垂涎。

　　台灣是海島國家，也是高山國家，從海邊到三千公尺以上的山上，不用兩個小時，看盡一切風華。

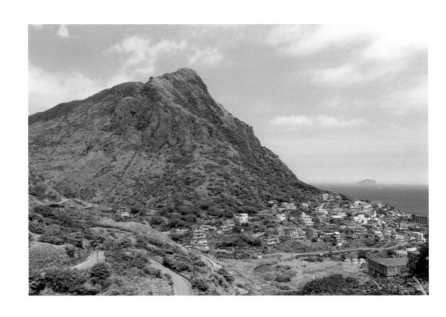

慢慢走是需要練習的

12月
5日

爬山慢慢走很重要，尤其爬高海拔的山，海拔越高就越要放慢速度。

在高海拔的地區，尤其超過五千公尺，除了走路的速度要放慢外，呼吸也要慢，講話要輕聲細語，所有動作都要慢慢來，儘量讓心跳緩下來，這些都是為了降低身體的耗氧，以減緩高原反應。

但是，我們常在不知不覺中，步伐越來越快，到後來演變成在競走競速，看誰最快到目的地。

台灣的高山都不到四千公尺，習慣走快之後，到了國外爬四五千公尺以上的山，如果還以同樣的速度攀爬就很容易得高山症，造成遺憾。

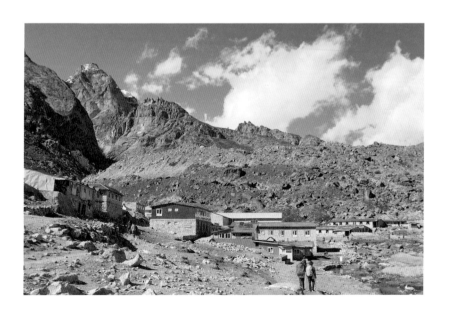

12月 6日 看美景前要做功課

　　要爬百岳高山看美景，行前一定要做足功課。

　　如果上班是坐辦公室吹冷氣，平常缺少運動，到了假日也不去郊山走走，突然去爬百岳一定會吃足苦頭。

　　爬百岳高山，不像騎自行車或一般路跑，隨時可以找便利店休息。在深山中，通常前不著村後不著店，發生問題時大多只能靠自己，因此不管是裝備或是體能，都必須準備妥當，才能安全上山，平安下山，也才能欣賞高山美景。

努力往上爬

不管哪一座山，登頂那一天通常都是最累的時刻，不是要特別早起，就是要爬升很高，空氣也特別稀薄，每走一步都相當辛苦。尤其在雪季，如果積雪夠厚，困難度與危險度相對提高，攀爬時更要戰戰兢兢，一刻都不能鬆懈。

努力往上爬，見到了天堂般的景色，大家開心的笑了，真棒。

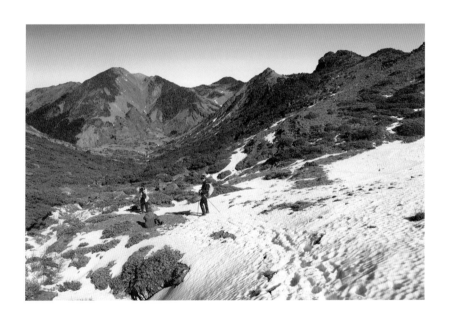

12月
8日

該怎麼生活

　　從學校畢業之後，人生大概就剩下努力賺錢（80%生命）以及努力花錢（20%生命）。

　　重點是，要如何快樂的賺錢與開心的花錢。如果，賺錢時沒辦法快樂，那麼至少，花錢時要盡情開心。

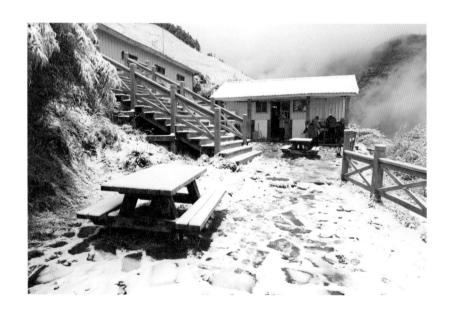

 12月 / 9日

走慢走遠

走得慢，才能走得久、走得遠。

我常常告訴我的團員，要依照自己的體能慢慢走。如果一開始就加足馬力往前衝體力很快就耗盡，需要休息更久時間來恢復，反而走得更慢。

爬山應該以不急喘的步伐前進，如果發現自己越來越喘快吸不到氣，就必須放慢腳步，讓身體有足夠時間吸取足夠氧氣以便保持在最佳狀態，才能持續走下去。

不要去跟別人的腳步，傾聽自己身體的聲音，用自己舒適的步伐才能愉快的登山。

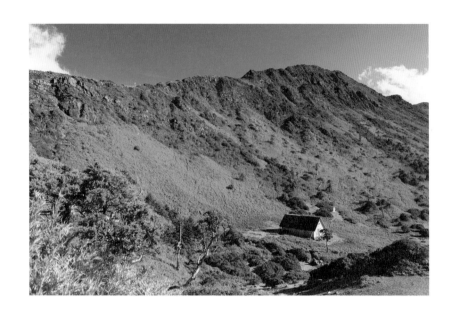

 12月／10日

遠離塵囂

　　之前報導有一位少女逃家，跑到美如仙境的南湖山屋待了十幾天，我以前在竹科上班的時候，也常常想要逃班到深山之中解放心靈。

12月／11日

提供幸福的工作

登山，是屬於幸福產業。

每次帶團上山，最快樂的莫過於看到團員們開心的笑容，也許是沿途的風景讓他們得以紓解壓力，也許是森林的芬多精讓他們神清氣爽，也可能是在這幾天的旅程中，遇到了忘年之交，或甚至找到了真命天子。

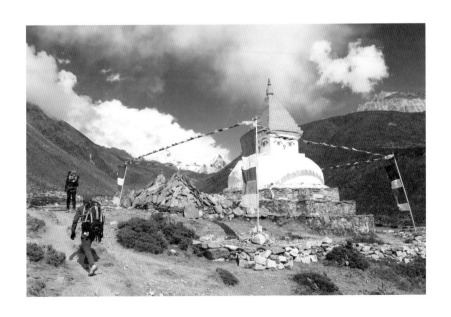

12月／12日 勇氣

工作太忙，體力不好，存款不夠，都遠比不上勇氣不足。

勇敢邁出第一步，全世界都是你的。

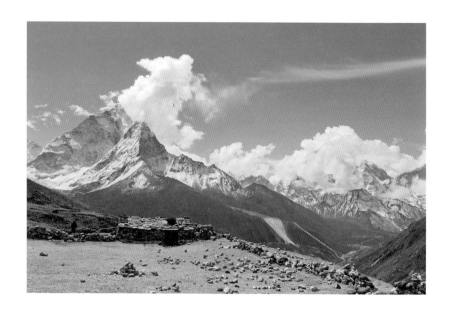

甜美的痛苦

似乎永遠走不完的步道，看不到盡頭，

一步接著一步的艱辛與汗水直流，

嘴裡還罵為什麼這麼自虐，

再回首，原來這每一步都是那麼甜美，

疲憊與汗水算什麼，

還好我有來過。

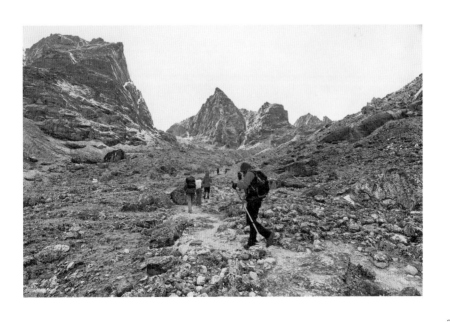

爬山的目的

12月／14日

有人爬山是為了挑戰自我，超越極限，完成不可能的任務。

所以有人87天就完登百岳，有人一日爬完谷關七雄，有人兩天完成馬博橫斷，有人從阿里山森林遊樂區跑到玉山排雲山莊只花了四小時。

有一位主持人問我為什麼喜歡爬山，我告訴他，我之所以喜歡上山，是因為到了山上，我感到無比的自由，好像回到家一樣，大自然很誠實的跟你相處，告訴你這世界的奧妙與神奇。

到了山上，你可以將累人的面具脫下，誠實的面對自己，心情得以解放而快樂也隨之而來。

平靜是最大的福氣

吃得下，睡得著，心安理得，內心的平靜是最大的福氣。

小心迷路

台灣山岳步道複雜而多變，尤其是人煙罕至的偏遠地區，每當風災雨災過後，更有可能因為崩塌或者是倒木而改變原有路徑。目前野生動物如水鹿山羌數目逐漸增多，在少人行走的百岳山區，其獸徑有時會比正確的步道明顯，時常會誤導山友走至絕路，甚至迷途而不知返。

當發現自己已經迷路時，要先鎮定下來，千萬不能慌張急忙找路。靜下心先試著往回走，回到原來正確的路徑上，途中儘量試著去尋找之前山友綁的布條，通常都能順利回到原來的路徑。

如果很不幸，你離原來路徑太遠而回不來，那麼請留在原地，拿起隨身的哨子吹，或大聲呼喊隊友的名字，等待隊友來救援，切勿小鹿亂撞，像無頭蒼蠅到處亂飛，浪費無謂體力。領隊及嚮導在行前，要清楚路途中哪些路段有可能發生迷途狀況，須在這些路段特別留意，確保所有人員安全通過，以減少迷路的發生。

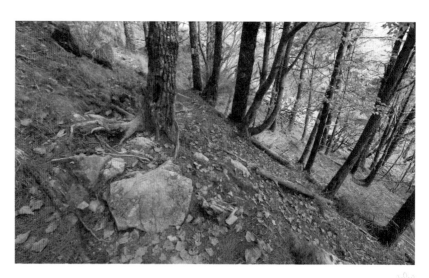

 12月 / 17日

你在找什麼？

　　人活著的時候拚命尋找財富、地位、名聲，到後來才發現，一生的努力換來的是浮華與空虛，非得等到大限已至，才驚覺這輩子找錯了東西，但後悔已莫及。

山中歲月‧用心寫下自己與山林的對話

12月／18日　人定勝天？

　　這是人類說過最傲慢自大愚蠢無知的話吧，近來頻傳極端氣候所造成的天災，重重甩了人類幾個耳光。

　　就算沒有極端氣候，小小的PM2.5就可以把整個國家搞得烏煙瘴氣，現在要吸一口乾淨的空氣，都要往山上跑，而且越高越好。

　　站在高山上往下面看，可以清楚的看見整個地表上方壟罩在一層厚厚的烏煙裡，彷彿整個城市就關在毒氣室裡。然後，我們很自豪的說：人定勝天！

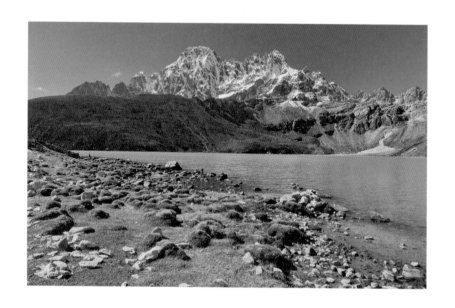

享受流汗的美好

12月／19日

爬山一定會流汗,汗流浹背、汗如雨下都是爬山時可能會出現的情況。

如果是爬好幾天的縱走行程,不能夠洗澡且身上的衣服也不能換下,那麼汗臭就是副產品,時間越長味道就越重,超過五天以上,基本上味道已經接近死魚。

流汗其實也是排毒,把身體上累積已久、身體無法代謝掉的毒素與化學物質經過汗腺排出體外,難怪爬完山之後會感覺通體舒暢,神清也氣爽。

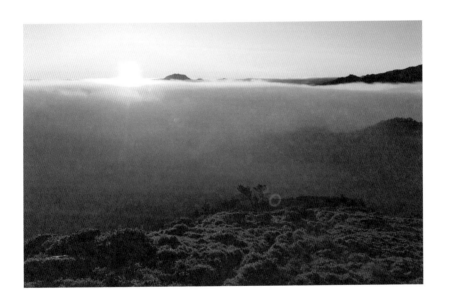

生命會轉彎

12月
20日

　　大自然常常以不可思議的方式來展現生命力的奇蹟，就像這株玉山圓柏一樣，我們無法了解過去發生了什麼事，讓這株圓柏長成這個模樣，但可以確定的是生命真的會轉彎。

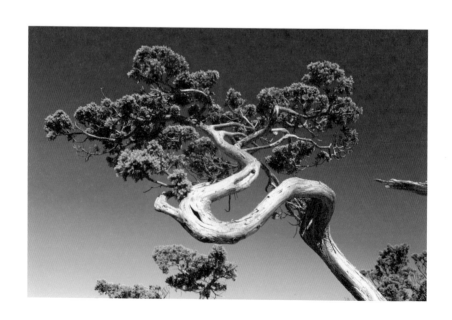

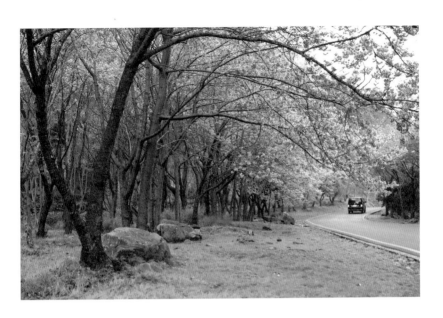

 12月
21日

櫻花林記

旅途中，無法凡事盡如人意，總會少了一樣什麼。

但是，少掉的那一樣，老天爺總會拿另一樣來彌補，轉換個心情，也是豐收滿滿。

12月
22日

雪季的登山裝備

　　在雪季登山，除了衣物都要準備厚暖的材質，還要攜帶許多雪地必須的裝備，例如冰爪、冰斧、安全頭盔；若是特殊地形還需要準備安全吊帶、扣環與繩索等。這些零零總總的裝備，加起來大概就要十四公斤以上，負重能力是必須的要求。

　　但不是只要攜帶了這些裝備就好，還是需要經過訓練，熟悉利用這些裝備的技巧，才能發揮功效。

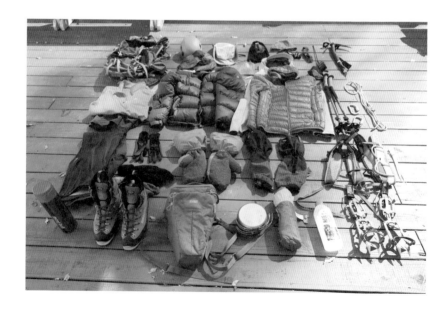

當個暖男暖女吧

12月/23日

登山過程中，會讓人感覺溫暖的，不是那些腳程快走在前面的人，而是那些可以走快，但願意陪你慢慢走的朋友。

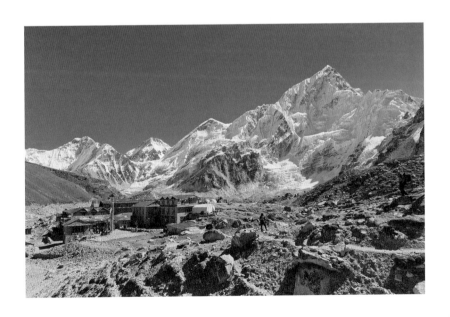

12月
24日

請帶眼睛耳朵上山

好不容易請了假上山，就應該好好珍惜在山上的時光，享受山中提供的特級服務。山裡面有優雅的蟲鳴鳥叫，有風吹樹林水流潺聲，這些都沒有人為做作，讓人感覺自然而放鬆，如果你有帶耳朵上山就可以享受到。

山上有無敵雲海壯闊山林，日出與夕陽色彩繽紛變化萬千，總是扣人心弦，這些景色在都市叢林看不見，比在3D電影院裡還要震撼數千倍，只要帶著眼睛上山就可以享受到。這時候，請讓嘴巴休息，把它留在山下，好好的讓眼睛耳朵帶你進入奇幻世界。

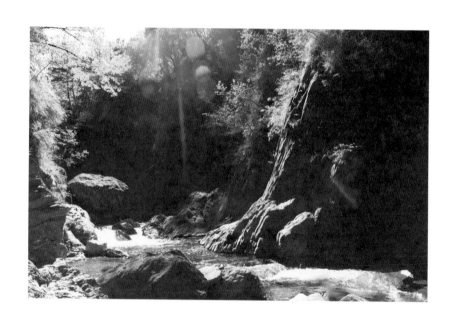

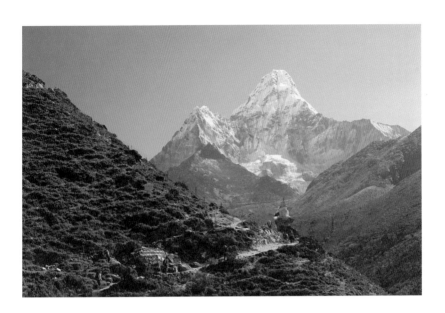

 12月／25日 缺氧

　　登頂時太興奮，呼吸變得急促吸不到氧氣，但看到這景色，嘴角卻不自覺上揚，這其實是幸福的症狀啊。

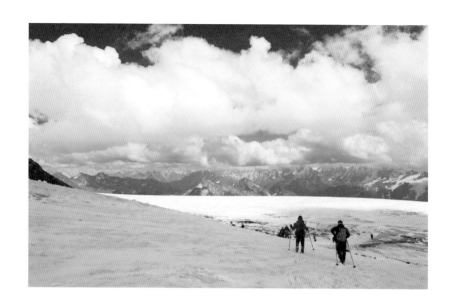

 12月／26日

白色的世界

　　又到了雪白一片大地的時節，這時候爬山的人少了許多，尤其是三千公尺以上的高山，因為雪季登山的裝備要求比較高，也需要基本的訓練，上山之後才能確保安全。

　　到了山上，整個世界彷彿披上一件白紗，乾淨而俐落，這裡的空氣也特別清新，天空的藍色藍得令人陶醉，一切就好像置身天堂般。

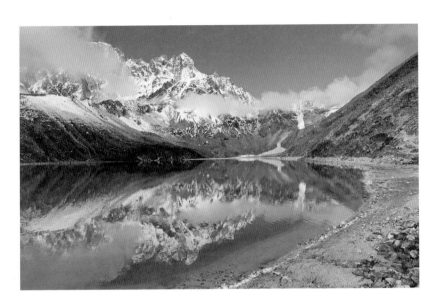

 12月／27日

自在

年紀漸長，學會了幾件事：

學會討好自己，不用看人臉色。

學會做自己喜歡的事，不是為了賺錢。

學會自在生活，不必委曲求全。

學會追求快樂，無欲則剛。

做好準備，安全登山

　　要在雪季攀登南湖大山是一件危險且困難的事，尤其在通過五岩峰這一段裸岩地形更是不能輕忽。在雪季登山，除了要準備冰爪、冰斧、安全頭盔外，在容易墜崖地點還需有安全吊帶與D型扣環輔助，才能確保安全。

　　當你有充分的準備與裝備，雪季登山會是一件讓你難忘的冒險之旅。

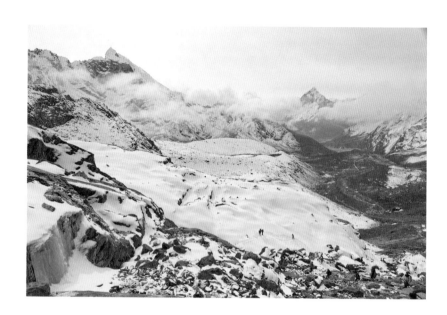

如果不快樂

如果不快樂，即使給我全世界，我還是一無所有。

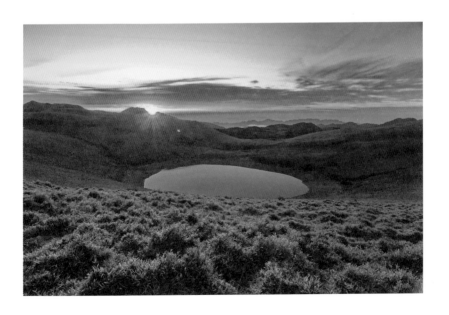

雪季登山

冬天來臨時，只要濕度夠，台灣三千公尺以上的山都開始以白色面貌出場。此時也進入了淡季，因為在雪季登山難度比其他季節高出許多。

首先，雪季登山的裝備要求要比其他季節來得多，除了保暖的毛帽、防水透氣手套、羽絨衣、雪褲等都是基本要求之外，冰爪、冰斧、頭盔、安全吊帶、D型環等則是必備的裝備，缺一不可。還有，睡袋的防寒等級也要考慮。因此，雪季登山的整體裝備比其他季節還來得重許多。

另外，領隊在出發前要先教導所有團員如何穿著冰爪，如何使用冰斧，並且在途中的適當時機教導大家如何於雪地滑落制動及安全吊帶的使用。如此一來，才能在關鍵時刻保住寶貴的生命。

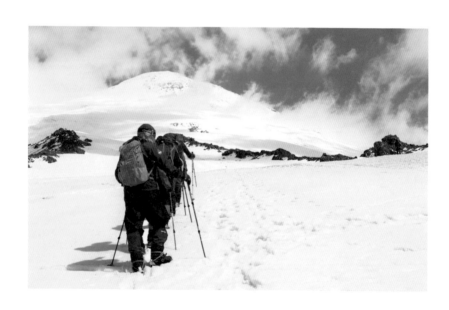

 12月/31日 **充滿希望的太陽花**

　　住家附近的農田上有一整片太陽，在天空沒有太陽的日子，這些地上的太陽成了路過人們的依靠。附近的商家，索性將幾株太陽請到店裡來招攬客人，利用牠的光芒。

　　太陽花，您的魅力在寒冬時是一種溫暖，也是希望。

台灣百岳列表

排序	山名	標高（公尺）	基點	所屬山脈	登山路線	備註
1	玉山	3,952	一等三角點	玉山山脈	玉山群峰	五嶽01
2	雪山	3,886	一等三角點	雪山山脈	聖稜線、雪山西稜	五嶽02
3	玉山東峰	3,869	無基點	玉山山脈	玉山群峰	十峻01
4	玉山北峰	3,858	無基點	玉山山脈	玉山群峰	
5	玉山南峰	3,844	無基點	玉山山脈	玉山群峰	十峻02
6	秀姑巒山	3,805	二等1691	中央山脈	馬博橫斷	五嶽03
7	馬博拉斯山	3,785	森林三角點	中央山脈	馬博橫斷	十峻03
8	南湖大山	3,742	一等三角點	中央山脈	北一段	五嶽04
9	東小南山	3,711	三等7541	玉山山脈	玉山群峰	
10	中央尖山	3,705	三等6015	中央山脈	北一段	三尖01
11	雪山北峰	3,703	三等6305	雪山山脈	聖稜線	
12	關山	3,668	二等1674	中央山脈	南一段	十峻04
13	大水窟山	3,642	百廿岳基點	中央山脈	南二段	
14	南湖大山東峰	3,632	無基點	中央山脈	北一段	
15	東郡大山	3,619	一等三角點	中央山脈	南三段	十崇04
16	奇萊主山北峰	3,607	一等三角點	中央山脈	奇萊連峰	十峻05
17	向陽山	3,602	三等7529	中央山脈	南二段	
18	大劍山	3,594	三等6610	雪山山脈	大小劍	十峻06
19	雲峰	3,564	二等1684	中央山脈南段	南二段	
20	奇萊主山	3,560	三等5984	中央山脈北段	奇萊連峰	
21	馬利加南山	3,546	森林三角點	中央山脈南段	馬博橫斷	
22	南湖北山	3,536	三等6330	中央山脈北段	北一段	十崇01
23	大雪山	3,530	二等1545	雪山山脈	雪山西稜	十崇02
24	品田山	3,524	森林三角點	雪山山脈	武陵四秀	十峻07
25	玉山西峰	3,518	無基點	玉山山脈	玉山群峰	
26	頭鷹山	3,510	三等6612	雪山山脈	雪山西稜	
27	三叉山	3,496	一等三角點	中央山脈南段	南二段	十崇03
28	大霸尖山	3,492	二等1540	雪山山脈	大霸群峰、聖稜線	三尖02
29	南湖大山南峰	3,505	無基點	中央山脈北段	北一段	
30	東巒大山	3,468	百廿岳基點	中央山脈南段	南三段	
31	無明山	3,451	二等1450	中央山脈北段	北二段	十峻08

排序	山名	標高（公尺）	基點	所屬山脈	登山路線	備註
32	巴巴山	3,449	三等6339	中央山脈北段	北一段	
33	馬西山	3,448	二等1680	中央山脈南段	馬博橫斷	十崇05
34	合歡北峰	3,422	二等1451	中央山脈北段	合歡群峰	十崇06
35	合歡東峰	3,421	森林三角點	中央山脈北段	合歡群峰	
36	小霸尖山	3,418	無基點	雪山山脈	大霸群峰、聖稜線	
37	合歡山	3,417	三等6388	中央山脈北段	合歡群峰	
38	南玉山	3,383	二等1685	玉山山脈	玉山群峰	
39	畢祿山	3,371	三等6368	中央山脈北段	畢羊縱走	
40	卓社大山	3,369	二等1455	中央山脈北段	干卓萬群峰	
41	奇萊主山南峰	3,358	二等1496	中央山脈北段	奇萊連峰	十崇07
42	南雙頭山	3,356	無基點	中央山脈南段	南二段	
43	能高山南峰	3,349	二等1453	中央山脈北段	能高安東軍	十峻09
44	志佳陽大山	3,345	三等6303	雪山山脈	志佳陽大山	
45	白姑大山	3,341	一等三角點	雪山山脈	白姑大山	
46	八通關山	3,335	森林三角點	中央山脈南段	南二段、馬博橫斷	
47	新康山	3,331	森林三角點	中央山脈南段	新康橫斷	十峻10
48	桃山	3,325	三等6327	雪山山脈	武陵四秀	
49	丹大山	3,325	森林三角點	中央山脈南段	南三段	
50	佳陽山	3,314	二等1462	雪山山脈	大小劍	
51	火石山	3,310	三等6613	雪山山脈	雪山西稜	
52	池有山	3,303	三等6317	雪山山脈	武陵四秀	
53	伊澤山	3,297	三等6251	雪山山脈	大霸群峰、聖稜線	
54	卑南主山	3,295	一等三角點	中央山脈南段	南一段	十崇08
55	干卓萬山	3,284	二等1460	中央山脈北段	干卓萬群峰	
56	太魯閣大山	3,283	二等1463	中央山脈北段	奇萊東稜	十崇09
57	轆轆山	3,279	三等7530	中央山脈南段	南二段	
58	喀西帕南山	3,276	百廿岳基點	中央山脈南段	馬博橫斷	
59	內嶺爾山	3,275	無基點	中央山脈南段	南三段	十崇10
60	鈴鳴山	3,272	三等6373	中央山脈北段	北二段	
61	郡大山	3,265	二等1694	玉山山脈	郡大西巒	
62	能高山	3,262	三等5957	中央山脈北段	能高安東軍	
63	萬東山西峰	3,258	三等5966	中央山脈北段	干卓萬群峰	

排序	山名	標高（公尺）	基點	所屬山脈	登山路線	備註
64	劍山	3,253	無基點	雪山山脈	大小劍	
65	屏風山	3,250	三等6378	中央山脈北段	屏風山	
66	小關山	3,249	二等1668	中央山脈南段	南一段	
67	義西請馬至山	3,245	百廿岳基點	中央山脈南段	南三段	
68	牧山	3,241	三等5969	中央山脈北段	干卓萬群峰	
69	玉山前峰	3,239	三等359	玉山山脈	玉山群峰	
70	石門山	3,237	三等6383	中央山脈北段	合歡群峰	
71	塔關山	3,222	三等7535	中央山脈南段	南橫三星	
72	馬比杉山	3,211	三等6336	中央山脈北段	北一段	
73	達芬尖山	3,208	百廿岳基點	中央山脈南段	南二段	三尖03
74	雪山東峰	3,201	三等6304	雪山山脈	雪山主東峰	
75	無雙山	3,185	森林三角點	中央山脈	南三段	
76	南華山	3,184	三等5942	中央山脈	奇萊連峰	
77	關山嶺山	3,176	二等1683	中央山脈	南橫三星	
78	海諾南山	3,175	三等7217	中央山脈	南一段	
79	中雪山	3,173	三等6611	雪山山脈	雪山西稜	
80	閂山	3,168	二等1467	中央山脈	北二段	
81	甘薯峰	3,158	三等6362	中央山脈	北二段	
82	合歡西峰	3,145	三等6390	中央山脈	合歡群峰	
83	審馬陣山	3,141	三等6325	中央山脈	北一段	
84	喀拉業山	3,133	二等1549	雪山山脈	武陵四秀	
85	庫哈諾辛山	3,115	三等7534	中央山脈	南橫三星、南一段	
86	加利山	3,112	三等6619	雪山山脈	大霸群峰、聖稜線	
87	白石山	3,110	三等5955	中央山脈	能高安東軍	
88	磐石山	3,106	三等5986	中央山脈	奇萊東稜	
89	帕托魯山	3,101	三等5985	中央山脈	奇萊東稜	
90	北大武山	3,092	一等三角點	中央山脈	北大武山	五嶽05
91	塔芬山	3,090	二等1679	中央山脈	南二段	
92	西巒大山	3,081	森林三角點	玉山山脈	郡大西巒	
93	立霧主山	3,070	三等5981	中央山脈	奇萊東稜	
94	安東軍山	3,068	一等三角點	中央山脈	能高安東軍	

排序	山名	標高（公尺）	基點	所屬山脈	登山路線	備註
95	光頭山	3,060	三等5956	中央山脈	能高安東軍	
96	羊頭山	3,035	三等6354	中央山脈	畢羊縱走	
97	布拉克桑山	3,025	森林三角點	中央山脈	新康橫斷	
98	盆駒山	3,022	二等1693	中央山脈	馬博橫斷	
99	六順山	2,999	森林三角點	中央山脈	六順山、七彩湖	
100	鹿山	2,981	三等7542	玉山山脈	玉山群峰	

一奇：又稱一怪，指的是奇萊北峰

奇萊北峰：3,607公尺，位於北三段北段，因山勢陡峭難行，有「黑色奇萊」之稱。

三尖：三尖是指百岳裡三座山形特別尖聳的高山

中央尖山：3,705公尺，位於北一段，山形呈金字塔形，有寶島第一尖之稱。

大霸尖山：3,492公尺，位於聖稜線北端，形似酒桶，有世紀奇峰之稱。

達芬尖山：3,208公尺，位於南二段，三尖中最嬌小的一座。

四秀：又稱武陵四秀，因近武陵農場，且四座連峰而得此名

品田山：3,524公尺，以品田斷崖出名。

池有山：3,303公尺，其側的草原多池而得名。

桃山：3,325公尺，其峰頂似桃尖而得名。

喀拉業山：3,133公尺，山名是由泰雅語譯而來。

五嶽：五嶽是指高山峻嶺且能鎮護地方之山

玉山主峰：3,952公尺，不僅是台灣、東北亞第一高峰，也使臺灣島成為世界地勢高度第四高的島嶼。

雪山：3,886公尺，雪山山脈的最高峰，為台灣第二高峰。

秀姑巒山：3,805公尺，為中央山脈最高峰。

南湖大山：3,742公尺，為百岳中最具帝王之像。

北大武山：3,092公尺，為中央山脈南段超過三千公尺的高山。

十峻：山勢高大且險峻的十座百岳

玉山東峰：3,869公尺，位於玉山主峰東側。

玉山南峰：3,844公尺，位於玉山主峰南側。

馬博拉斯山：3,785公尺，位於秀姑巒山北側，馬博橫斷第二高峰。

關山：3,668公尺，南一段最高峰，有南臺首岳之稱。

奇萊北峰：3,607公尺，北三段最高峰。

大劍山：3,594公尺，位於雪山主峰西南側。

品田山：3,524公尺，武陵四秀最高峰。

無明山：3,451公尺，北二段最高峰。

能高南峰：3,349公尺，能安縱走上的最高峰。

新康山：3,331公尺，有東臺一霸稱號。

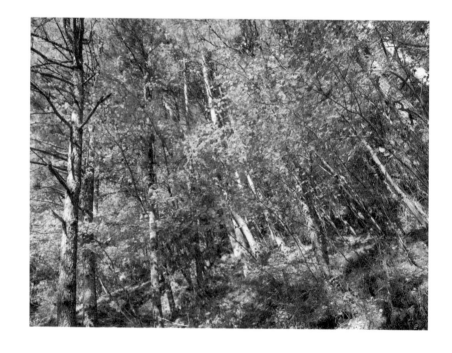

台灣小百岳列表

排序	山名	所在縣市	所在鄉鎮	標高（公尺）
1	大屯山	台北市、新北市	北投區、淡水區	1,092
2	七星山	台北市	北投區	1,120
3	大武崙山（砲台山）	基隆市	安樂區	231
4	槓子寮山	基隆市	中正區	163
5	觀音山	新北市	八里區	616
6	基隆山	新北市	瑞芳區	588
7	紅淡山	基隆市	仁愛區	210
8	大崙頭山	台北市	士林區、內湖區	478
9	劍潭山	台北市	士林區	153
10	五分山	新北市	瑞芳區、平溪區	757
11	姜子寮山	基隆市	七堵區	729
12	汐止大尖山	新北市	汐止區	460
13	南港山	台北市	信義區、南港區	375
14	土庫岳（大坪山）	新北市	深坑區	389
15	大棟山	新北市、桃園市	樹林區、龜山區	405
16	南勢角山	新北市	中和區、新店區	302
17	二格山（石尖山）	台北市、新北市	文山區、石碇區	678
18	天上山	新北市	土城區	429
19	福德坑山（鳶山）	新北市	三峽區	321
20	獅仔頭山	新北市	新店區、三峽區	858
21	金面山（鳥嘴尖）	桃園市	大溪區	667
22	東眼山	新北市、桃園市	三峽區、復興區	1,212
23	溪洲山	桃園市	大溪區	577
24	石門山（小竹坑山）	桃園市	龍潭區	551
25	石牛山	桃園市、新竹縣	復興區、關西鎮	671
26	十八尖山	新竹市	東區	130
27	飛鳳山（中坑山）	新竹縣	芎林鄉	462
28	李崠山（李棟山）	桃園市、新竹縣	復興區、尖石鄉	1,914
29	獅頭山	苗栗縣	三灣鄉、南莊鄉	492
30	五指山	新竹縣	竹東鎮、北埔鄉、五峰鄉	1,062
31	鵝公髻山	新竹縣、苗栗縣	五峰鄉、南莊鄉	1,579
32	向天湖山	苗栗縣	南莊鄉	1,225

排序	山名	所在縣市	所在鄉鎮	標高（公尺）
33	仙山（紅毛館山）	苗栗縣	獅潭鄉	967
34	加里山	苗栗縣	南莊鄉、泰安鄉	2,210
35	火炎山	苗栗縣	苑裡鎮、三義鄉	596
36	關刀山	苗栗縣	三義鄉、大湖鄉	889
37	馬那邦山	苗栗縣	大湖鄉、泰安鄉	1,407
38	鐵砧山	台中市	外埔區	236
39	稍來山	台中市	和平區	2,307
40	聚興山	台中市	潭子區	500
41	頭料山	台中市	北屯區、新社區	859
42	南觀音山	台中市	北屯區	318
43	三汀山	台中市	太平區	480
44	暗影山	台中市	太平區	997
45	大橫屏山	台中市、南投縣	太平區、國姓鄉	1,205
46	阿罩霧山	台中市	霧峰區	249
47	九份二山	南投縣	中寮鄉、國姓鄉	1,174
48	橫山	南投縣	南投市、名間鄉	444
49	貓嚹山	南投縣	魚池鄉	1,016
50	集集大山	南投縣	集集鎮、中寮鄉	1,392
51	松柏坑山（松柏嶺）	彰化縣、南投縣	二水鄉、名間鄉	430
52	後尖山	南投縣	魚池鄉、水里鄉	1,008
53	鳳凰山	南投縣	鹿谷鄉	1,696
54	金柑樹山	南投縣	竹山鎮、信義鄉	2,091
55	石壁山	雲林縣、嘉義縣	古坑鄉、阿里山鄉	1,751
56	雲嘉大尖山	雲林縣、嘉義縣	古坑鄉、梅山鄉	1,299
57	梨子腳山（掘尺嶺山）	嘉義縣	梅山鄉	1,176
58	獨立山	嘉義縣	竹崎鄉	840
59	大塔山	嘉義縣、南投縣	阿里山鄉、信義鄉	2,663
60	大凍山	嘉義縣	梅山鄉、阿里山鄉	1,967
61	大湖尖山	嘉義縣	竹崎鄉、番路鄉	1,313
62	紅毛埤山	嘉義市	東區	150
63	大棟山	臺南市、嘉義縣	白河區、大埔鄉	1,241
64	崁頭山	臺南市	東山區	844
65	三腳南山	嘉義縣、臺南市	大埔鄉、南化區	1,186
66	西阿里關山	臺南市、高雄市	南化區、甲仙區	973

排序	山名	所在縣市	所在鄉鎮	標高（公尺）
67	竹子尖山	臺南市	楠西區、南化區	1,090
68	東藤枝山	高雄市	桃源區	1,804
69	白雲山	高雄市	甲仙區	1,044
70	牛湖山	臺南市、高雄市	南化區、杉林區	730
71	鳴海山	高雄市	茂林區	1,411
72	旂尾山	高雄市	旗山區	318
73	尾寮山	屏東縣、高雄市	茂林區、三地門鄉	1,427
74	大崗山	高雄市	岡山區、阿蓮區、田寮區	312
75	觀音山	高雄市	大社區、仁武區	169
76	笠頂山	屏東縣	瑪家鄉	659
77	壽山	高雄市	鼓山區	356
78	棚集山	屏東縣	來義鄉	899
79	女仍山	屏東縣	獅子鄉、牡丹鄉	804
80	里龍山	屏東縣	獅子鄉、牡丹鄉	1,062
81	萬里得山	屏東縣	滿州鄉	528
82	灣坑頭山	宜蘭縣	頭城鎮	616
83	三角崙山	新北市	坪林區	1,029
84	鵲子山	宜蘭縣	礁溪鄉	679
85	三星山	宜蘭縣	大同鄉	2,352
86	祖輪山	花蓮縣	秀林鄉	1,599
87	立霧山	花蓮縣	秀林鄉	1,274
88	初英山	花蓮縣	吉安鄉、秀林鄉	906
89	鯉魚山	花蓮縣	壽豐鄉	601
90	月眉山	花蓮縣	壽豐鄉	614
91	八里灣山	花蓮縣	豐濱鄉、瑞穗鄉	924
92	萬人山	花蓮縣	富里鄉	886
93	都蘭山	台東縣	東河鄉、延平鄉	1,190
94	太麻里山	台東縣	太麻里鄉	1,340
95	加奈美山	台東縣	大武鄉	780
96	巴塱衛山	台東縣	大武鄉	614
97	紅頭山	台東縣	蘭嶼鄉	552
98	蛇頭山	澎湖縣	馬公市	20
99	太武山	福建省金門縣	金湖鎮	253
100	雲台山	福建省連江縣	南竿鄉	248

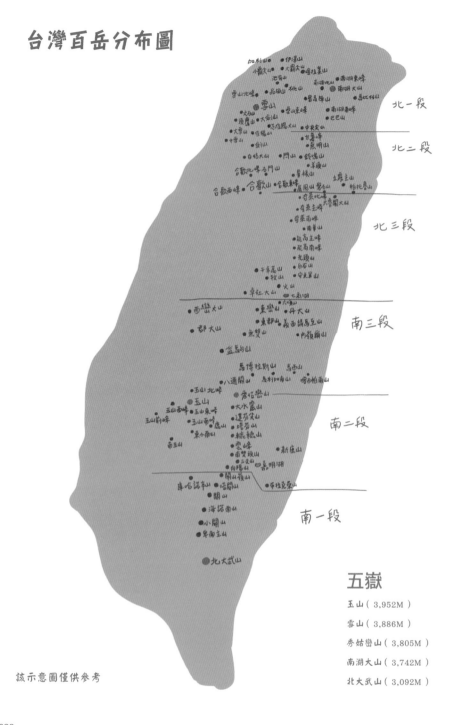